职业院校新形态通识教育系列教材

书法教程

Calligraphy Tutorial

微课版

王桃兴 赵云 / 主编　　周金花 夏鸿雁 马丽晶 / 副主编

人民邮电出版社

北 京

图书在版编目（CIP）数据

书法教程：微课版 / 王桃兴，赵云主编． —— 北京：
人民邮电出版社，2023.8
职业院校新形态通识教育系列教材
ISBN 978-7-115-61913-6

Ⅰ．①书… Ⅱ．①王… ②赵… Ⅲ．①汉字—书法—
中等专业学校—教材 Ⅳ．①J292.1

中国国家版本馆CIP数据核字(2023)第098867号

内 容 提 要

本书基于职业院校的教学特点和学生的文化素质水平及知识结构编写，旨在提高学生的书法能力，培养学生对我国传统文化的热爱。全书共八篇，内容包括书法概论，毛笔书法的基础知识，毛笔楷书，毛笔行书、草书及隶书，硬笔书法的基础知识，钢笔楷书，钢笔行书和书法作品欣赏。本书以实用为前提，由浅入深，图文并茂，融知识性、艺术性、实用性与趣味性于一体。

本书既可以作为职业院校书法等课程的教材，也可以作为广大青少年及书法爱好者自学和研究的参考书。

◆ 主　　编　王桃兴　赵　云
　　副 主 编　周金花　夏鸿雁　马丽晶
　　责任编辑　楼雪樵
　　责任印制　王　郁　彭志环

◆ 人民邮电出版社出版发行　　北京市丰台区成寿寺路 11 号
　　邮编　100164　电子邮件　315@ptpress.com.cn
　　网址　https://www.ptpress.com.cn
　　河北京平诚乾印刷有限公司印刷

◆ 开本：787×1092　1/16
　　印张：9.75　　　　　　　　　2023 年 8 月第 1 版
　　字数：222 千字　　　　　　　2023 年 8 月河北第 1 次印刷

定价：42.00 元

读者服务热线：(010)81055256　印装质量热线：(010)81055316
反盗版热线：(010)81055315
广告经营许可证：京东市监广登字 20170147 号

党的二十大报告指出："中华优秀传统文化源远流长、博大精深，是中华文明的智慧结晶，其中蕴含的天下为公、民为邦本、为政以德、革故鼎新、任人唯贤、天人合一、自强不息、厚德载物、讲信修睦、亲仁善邻等，是中国人民在长期生产生活中积累的宇宙观、天下观、社会观、道德观的重要体现，同科学社会主义价值观主张具有高度契合性。"

书法作为中华民族的传统艺术之一，以不同的风貌反映了不同历史时期的文化精神，并以其独特性享誉海内外。它不仅具有深厚的群众基础和鲜明的艺术特征，还具有实用性与艺术性的双重社会价值。当下，学校更应加强对汉字书写及书法艺术的教育，强调传承和弘扬中华优秀传统文化。

本书希望通过介绍书法的相关知识，对学生实现思想教育、美育教育和工匠精神教育，让学生领略到书法艺术的丰厚底蕴，学会毛笔书法和硬笔书法的基本写法，培养学生的民族自豪感。

本书的主要栏目设计如下。

★ 开篇寄语：概述每一篇的主要内容，激发学生的学习兴趣。

★ 应知导航：概括每一课需要掌握的重点知识。

★ 书海遨游：补充说明与书法相关的知识。

★ 知识拓展：补充和深化与书法相关的内容，让学生开阔眼界，博古通今。

★ 学以致用：提供与本篇内容有关的思考与练习，引导学生通过实践熟练运用本篇知识。

　　本书在编写时全面贯彻落实党的二十大精神，全面落实立德树人根本任务，帮助学生塑造正确的世界观、人生观、价值观，并特别设计以下栏目。

　　★　育人目标：指明学生的学习方向，提升学生的艺术审美素养。

　　★　文化贴士：引导学生树立正确的价值观，培养家国情怀。

　　★　素养提升：弘扬优秀品质，提升学生的民族自信和文化自信。

　　本书在编写过程中参考和借鉴了大量相关著作，在此向著作者表示诚挚的谢意！

　　由于编者水平有限，书中难免有不足之处，敬请各位专家、读者批评指正，以便后续修订完善。

<div align="right">

编　者

2023 年 2 月

</div>

目 录
CONTENTS

第八篇　>>>

书法作品欣赏

参考文献

第一篇

书法概论

中国书法是一门古老的艺术，从甲骨文、金文演变成大篆、小篆、隶书，到定型于汉、魏、晋的楷书、行书、草书诸体，书法一直散发着艺术的魅力。

中国书法历史悠久，以不同的风貌反映出各个历史时代的文化精神，展现了艺术青春。浏览历代书法，可以体会到"晋人尚韵，唐人尚法，宋人尚意，元、明尚态"。追寻书法发展的轨迹，可以清晰地看到书法与中国社会的发展同步。书法艺术是独一无二的文化瑰宝，是中华文化的灿烂之花。

1. 了解书法基本理论、基本知识和基本技能，培养书法创作和研究的基本能力及书法欣赏和评价的能力，从而提升个人品格修养。

2. 通过汉字识字和书写训练，了解中华传统文化，增强民族自信。

第一课 书法简述

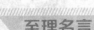
至理名言

志当存高远。——诸葛亮

百川东到海，何时复西归？少壮不努力，老大徒伤悲！——《长歌行》

书法是以汉字为书写对象，以线条为造型手段的艺术。简单地说，书法就是汉字的书写方法和书写规范。书法不仅要求把字写对，而且要求把字写得美观，能够给人以美的享受，这样的书法才能称为艺术。

了解我国书法历史上出现的五种书体。

一、书法的形成与发展

中国书法的形成与发展，是与中国文字的起源和演变联系在一起的。有了文字就有了文字的书写，也就有了书法史的开端。汉字的最初形态是图画文字，即刻画符号。汉字从图画、刻画符号到基本定型，由已知最早的成熟文字——甲骨文，经大篆到小篆，再由篆而隶，后来发展为楷书、行书、草书。书体与文字同步并进，作为文字书写的艺术——书法，便也在这个过程中萌发了。

1. 先秦及秦代书法

甲骨文、大篆、小篆是汉字中最古老的字体，通常称为"古文字"。

甲骨文是目前我国所见到的最早的成熟文字，因其是刻写在龟甲、兽骨上的文字，故名"甲骨文"（见图1-1）。甲骨文最初于河南安阳小屯村殷商遗址出土，它蕴含了书法艺术的基本要素：笔法、结体与章法。

金文是大篆的一种，以西周青铜器铭文为代表。西周金文多为铸刻，且大多出现在礼器上，制作考究，保留了较多的书写笔意。石鼓文是战国时期秦国的文字，刻在十个石鼓上，每一石鼓上刻有一首四言古诗（见图1-2）。石鼓文是最早的石刻文字之一，自唐代初年在陕西凤翔被发现后，历来备受推崇。

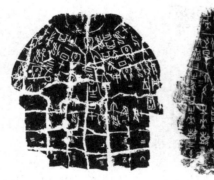

图1-1 殷商甲骨文拓片

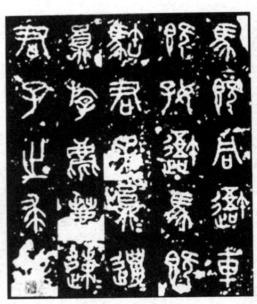

图1-2 战国石鼓文（局部）

秦始皇统一六国后，实行"车同轨，书同文"。丞相李斯以秦国文字为基础，"罢其不与秦文合者"，统一文字，进行简化，形成秦小篆。秦小篆的特点是线条圆润，结构匀称。

2. 汉代书法

隶书萌芽于战国时期，兴盛于汉代。西汉时，隶书已演变成熟，由古隶向今隶演变。隶书到了东汉时已发展为高度完美成熟的一种书体。东汉树碑之风盛行，传世的著名隶书碑刻皆为东汉时所刻。东汉隶书气象恢宏，法度严谨，风格多样。

汉代隶书除碑刻外，书于竹木简牍上的汉简隶书亦蔚为大观，典型的有山东临沂银雀山汉墓竹简、湖南马王堆简书及甘肃的居延汉简等。

行书、楷书在汉代也已萌芽。史传颍川刘德升创造了行书。西汉的帛书和竹简有许多字形趋于方正，笔画有楷书笔意。此后，书中楷体的成分增多，为楷体的独立成形打下了基础。

3. 魏晋南北朝书法

魏晋南北朝是中国书法最为辉煌灿烂的时期，中国书法进入全面发展时期。篆、隶、楷、行、草五体渐趋完善，书法艺术达到了空前的高度，出现了钟繇及王羲之、王献之（代表作《中秋帖》，见图1-3）父子（世人称"二王"）等对后世书法影响极大的杰出书法家。

图1-3　王献之代表作《中秋帖》

南朝书法继承东晋风气，受"二王"书风影响颇大。北朝书法以雄浑恣肆、古拙朴茂为主，形制有墓志、碑刻、摩崖、造像题记等，尤以北魏楷书最为著名，世称"魏碑""北魏体"。

4. 隋唐五代书法

隋唐是楷书的中兴时代。隋代虽历时短暂，但在书法上融合南北，为唐代书法的全面繁荣奠定了基础。初唐时，以虞世南、欧阳询、褚遂良、薛稷为代表的"初唐四家"继承"二王"风范，各有专擅。中晚唐时期的楷书家颜真卿、柳公权对书法进行了创新，使唐代楷书艺术达到一个新的巅峰。

行书方面，初唐的李世民、陆柬之皆有较高造诣。中唐的李邕是唐代倾注全力于行书的大家。

草书方面，初唐孙过庭师从"二王"，尤精草书，所撰《书谱》精辟独到，书文并茂，是后世学习今草的绝佳范本。唐代草书以中唐狂草最能标榜气势，张旭、怀素为其代表人物，世称"颠张醉素"，被公认为"草圣"。

篆书方面，以唐代李阳冰的成就最高，其得秦李斯笔法而能开合变化。李阳冰曾言："斯翁之后，直至小生，曹喜、蔡邕不足言也。"其代表作有《三坟记》《城隍庙碑》等。

唐末五代时期的杨凝式，书风奔放奇逸，破唐人窠臼，开宋人尚意书风之先河。

5. 宋元书法

"晋人尚韵，唐人尚法，宋人尚意。"宋人书法虽在楷书上不及唐人，然以行草胜，借书法表现哲理、学识、性情和意趣。苏轼、黄庭坚、米芾、蔡襄为后世推崇，被称为"宋四家"。

元代是复古晋法且以复古为革新的时代，以赵孟頫、鲜于枢、康里、杨维桢等为主要代表。

6. 明清书法

明代书法，承宋元之势，帖学盛行。明初书法成就首推"三宋""二沈"。"三宋"指宋克、宋璲、宋广，均以草书见长。"二沈"指沈度、沈粲兄弟，松江华亭（今上海金山）人。明代中期书法以"吴门书派"为代表。祝允明、文徵明、王宠的书法成就最为杰出。明代中期以后称雄书坛的"四大家"之一董其昌集帖学之大成，成就最著。明末清初书坛代表书法家有徐渭、张瑞图、黄道周、倪元璐、王铎、傅山等。

清代前期，康熙好董（董其昌），乾隆喜赵（赵孟頫），于是董其昌、赵孟頫的书风天下风靡。清代中期以后，帖学衰落，碑学大兴。清代碑派书法，金农、伊秉绶、邓石如鼎足而三，冠冕群流。

7. 近现代硬笔书法

西方钢笔在二十世纪初传入我国，使沿用了两千多年的中国毛笔逐渐退居"二线"，引发了中国书法史上的革命，产生了现代硬笔书法。硬笔书法的书写工具包括钢笔、圆珠笔、蘸水笔、铅笔、塑头笔、竹笔、木笔、铁笔等，其以墨水为主要载体，来表现汉字的书写技巧，具有携带方便、书写快捷、使用广泛等特点。当代著名的硬笔书法家有梁鼎光、庞中华、吴玉生、顾仲安、钱沛云、沈鸿根、张秀、田英章、卢中南等。

二、五种常见书体

中国书法，历史悠久。黄帝时期始作"六文"，秦时兴用"八体"，唐代盛行楷、行、草，每一种书体都在运用的过程中随着时代的发展而发展。自魏晋以来，经过多年的应用和变化，形成了篆、隶、楷、行、草五种常见书体。

微课

五种常见书体

> **文化贴士**
>
> 古老的中华在文明进化初期，由结绳记事到仓颉造字，体现了古人在运用书法艺术上惊人的智慧与灵根。唐代张怀瓘的《书断》记载，仓颉"博采众美，合而为字"。仓颉独具慧眼，撷取自然之美，造出文字，叫作"依类象形"。东汉许慎的《说文解字》把古人的造字方法归纳为六种，称为"六书"，即指事、象形、形声、会意、转注、假借。象形文字像图画一样再现自然，记载自然，传递自然信息。这种象形之美，就是中华书法艺术美的萌芽和灵根，是先人书法美的伟大创造。

1. 篆书

狭义的篆书主要指大篆（见图1-4）和小篆（见图1-5）。篆书变体极为繁杂。大篆由甲骨文演变而来，是西周时期普遍采用的字体，相传为夏朝伯益所创，风格浑厚朴茂，结体绚烂多姿。大篆有两种：一种叫钟鼎文，另一种叫籀文。小篆是指秦始皇统一六国后命李斯等人实行"书同文"，以大篆籀文为基础，统一六国文字而出现的一种简化的规范文字。小篆笔法圆融平正，结体典雅和平，而且有规可循，是识篆与了解文字本义的重要途径。小篆发展到清代，线条变粗，而且有笔画粗细、顿挫、迟速、轻重、方圆的变化。小篆的另一个分支是汉篆，体格近方，笔法稍掺隶意，入印的篆书更为方折，又称缪篆，亦称摹印篆。

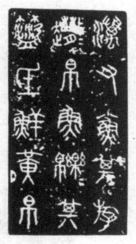

图 1-4 大篆 　　　　　　　　 图 1-5 小篆

 书海遨游

　　钟鼎文是铸造在青铜器上的铭文，源于商而盛于周。这些铭文的内容大都是皇家的一些大事记。这些文字无论从史料价值还是艺术价值来看，都非常珍贵。古代称铜为金，所以钟鼎文又叫金文。

2. 隶书

　　隶书（见图 1-6）亦称汉隶，是由篆书演变而来的，字体略微宽扁，横画长而竖画短，呈长方形，讲究"蚕头雁尾""一波三折"。隶书始于秦，盛于汉。

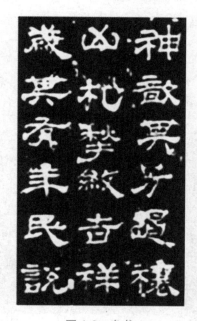

图 1-6 隶书

3. 楷书

楷书（见图 1-7）又叫真书、正书，是由隶书演变而来的，兴于汉，盛于唐。到唐代时，楷书无论是笔法还是结构都达到丰富、完美的程度。楷书直到今天依然被人们所重视并使用。

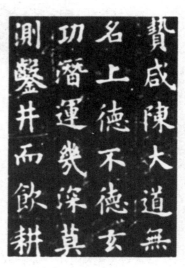

图 1-7　楷书

4. 行书

行书（见图 1-8）始于汉末，盛于晋，它是介于楷书和草书之间的书体。行书写得比较规矩且近于楷书的叫行楷，写得比较流动且近于草书的叫行草。行书既易于辨认，书写时又方便快捷，颇受人们喜爱。

5. 草书

草书（见图 1-9）是由隶书演变而来的，分为章草、今草、狂草。章草始于秦汉年间，其特点是笔画有波磔，但无牵连；今草书体连绵且笔意奔放；狂草又称为大草，书写速度比今草更快，一气呵成，气势磅礴。唐代张旭、怀素皆以狂草名世。

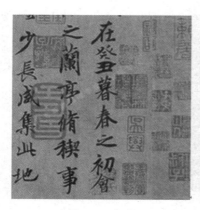

图 1-8　行书

图 1-9　草书

书海遨游

张旭的草书虽受益于张芝、"二王"，但又有创新，史称"草圣"。他自己以继承"二王"传统为豪，字字有法，又效法张芝草书之艺，创造出潇洒磊落、变幻莫测的狂草，其状惊世骇俗。

张旭是一位纯粹的艺术家，他把满腔情感倾注在点画之间，旁若无人，如醉如痴，如癫如狂。韩愈在《送高闲上人序》中赞之："喜怒窘困、忧悲、愉佚、怨恨、思慕、酣醉、无聊、不平，有动于心，必于草书焉发之。观于物，见山水崖谷，鸟兽虫鱼，草木之花实，日月列星，风雨水火，雷霆霹雳，歌舞战斗，天地事物之变，可喜可愕，一寓于书。故旭之书，变动犹鬼神，不可端倪，以此终其身而名后世。"

知识拓展

五种常见书体对照表见表 1-1 和表 1-2。

表 1-1　五种常见书体对照表（代表作、书法家、参考年代）

书体	代表作	书法家	参考年代
篆书	《泰山刻石》	李斯	秦
隶书	《褒斜道石刻》	佚名	汉魏
楷书	《宣示表》	钟繇	三国
行书	《兰亭集序》	王羲之	东晋
草书	《草书状》	索靖	西晋

表 1-2　五种常见书体对照表（笔法）

书体	点画	结构	取势	运笔	起笔	收笔	折笔
篆书	没变化	正	右上	没变化	藏锋	回锋	不停
隶书	有变化	正	右上	有变化	藏锋	回锋	停顿
楷书	有变化	正	右上	有变化	藏锋	回锋	停顿
行书	有变化	变	变化	有变化	变化	变化	不停
草书	有变化	变	变化	有变化	变化	变化	不停

第二课　学习书法的意义和方法

至理名言

岁寒，然后知松柏之后凋也。——《论语·子罕》

别裁伪体亲风雅，转益多师是汝师。——杜甫

中国书法历史悠久、博大精深，它兼具哲学的微言大义、史学的深邃精密、诗歌的一片天籁、绘画的气韵生动，历来为人们所喜爱。

应知导航

（1）了解学习书法的意义。
（2）掌握学习书法的方法。

一、学习书法的意义

通过学习书法，我们可以认识、了解中华民族灿烂而悠久的历史，学习和弘扬传统文化，对弘扬民族精神、增强民族自信十分重要。

学习书法可以练就一手规范、正确、美观的汉字。字是一个人的"门面"，它对塑造个人形象起着重要作用。人们常说，字如其人。在某种程度上，字又是人们学识、能力、修养的一种标志。不少人因字而得福，故曰："学好书法，终身受益，利在眼前，功在千秋。"

书海遨游

怀素是中国历史上杰出的书法家，他的草书称为"狂草"，用笔圆劲有力，使转如环，奔放流畅，一气呵成，和张旭齐名，有"颠张狂素""颠张醉素"之称，具有古典的浪漫主义艺术特色，对后世影响极为深远。他也能作诗，与李白、杜甫、苏涣等诗人都有交往。他好饮酒，每当饮酒兴起，不分墙壁、衣物、器皿，任意挥写，时人谓之"醉僧"。他的草书有《自叙帖》《苦笋帖》《食鱼帖》《圣母帖》《论书帖》《大草千文》《小草千字文》《四十二章经》《藏真帖》《七帖》《北亭草笔》等。其中《食鱼帖》极为瘦削，骨力强健，严谨沉着。而书《自叙帖》与书《食鱼帖》时心情不同，风韵荡漾，二者各尽其妙。米芾在《海岳书评》中说："怀素如壮士拔剑，神采动人，而回旋进退，莫不中节。"唐代诗人多有赞颂，如李白有《草书歌行》，窦冀有《怀素上人草书歌》。

怀素自幼聪明好学，10岁时忽生出家之意，父母想阻止也阻止不了。他在《自叙帖》里开门见山地说："怀素家长沙，幼而事佛，经禅之暇，颇好笔翰。"

怀素勤学苦练的精神是十分惊人的。因为买不起纸张，他就找来一块木板和圆盘，涂上白漆书写。后来，怀素觉得漆板光滑，不易着墨，就又在寺院附近的一块荒地种植了许多株芭蕉树。芭蕉长大后，他摘下芭蕉叶，铺在桌上，临帖挥毫。怀素没日没夜地练字，老芭蕉叶剥光了，小叶又舍不得摘，于是他干脆带了笔墨站在芭蕉树前，就着鲜叶书写。就算太阳照得他如煎似熬，刺骨的北风冻得他手肤逆裂，他也不管不顾，继续坚持不懈地练字。他写完一处，再写另一处，从未间断。

学习书法，可以克服浮躁心理，陶冶情操，培养沉着、稳重、认真的办事能力，还可以强身健体、延年益寿。学习书法，需要作风严谨，专心致志，持之以恒，手脑并用，凝神静思。

学习书法，能让一个人通过练就的好字、好品德影响自己及身边人。

书法作为一种艺术，具有特殊的美学价值与欣赏价值，是一种具有特殊艺术表现和艺术特征的艺术品种，是我们祖先根据中华民族特有的方块字形、结构规律，历经几千年的使用、完善、美化，进而形成的独特书写规范、审美意识和审美标准。这门艺术已经融入中华民族文化，成为中华民族文化艺术不可分割的重要组成部分，尤其在当今文化大繁荣、大发展的伟大时代，书法艺术的传承和发展是必不可少的。

二、学习书法的方法

学习书法要掌握基本技法，如书写姿势、笔法、点画、结构、章法等，这些都很重要。

学习书法时，基本笔画要笔笔到位，进而以偏旁部首为基准，学习结字，而后学习章法。

学习书法，自古以来最为有效的方法是临摹碑帖。

学习书法，先学楷书，学习楷书一般先学习颜体，而后遍临多家。临摹练习要选名帖，在帖中选好字，认真临摹。练习时要做到"一步到位，一次成功"，即先专一帖，从中选好字，对每个好字先套写50遍、临写20遍，以达到像的效果。这样的书法练习可以使初学者所书写的汉字一下子达到高标准的状态，并建立学习者的高度自信。这种方法在长期的教学实践中被证实是非常有效的。

书法是一门综合艺术。学习者既要能写出漂亮的字，也要学养有素。学养指学问和修养，它包括知识、文学、艺术的修养，以及一个人的品德、气质、情操等。一个人的知识面越宽广、越深厚，他的艺术品位也会越高。

书海遨游

王羲之五六岁的时候拜卫夫人为师学习书法。他的书法进步很快，7岁时，王羲之便凭写字在当地小有名气，受到前辈们的喜爱和夸奖。

王羲之12岁时就读了大人才能读懂的《笔论》。他按照《笔论》所讲的方法，天天夜以继日地写、练，甚至到了忘我的地步。过了一段时间，他写的字与以前写的相比，果然有些变化。卫夫人看后吃了一惊，对别人说："这孩子一定是看到书法秘诀了，我发现他近来的字已达到成年人的水平，照这样发展下去，这孩子将来在书法方面的成就一定会超过我的。"

王羲之并没有因被老师称赞而沾沾自喜，他反而临帖更用心、更刻苦，甚至到了废寝忘食的地步。

有一次吃午饭，书童送来了他最喜爱的蒜泥和馍馍，几次催他快吃，但他连头也不抬，像没听见一样，专心致志地看帖、写字。书童没有办法，只好去请王羲之的母亲来劝他吃饭。母亲来到书房，看见王羲之正拿着一块蘸了墨汁的馍馍往嘴里送，弄得满嘴乌黑。原来王羲之在吃馍馍的时候，眼睛仍然看着字，脑子里也在想这个字怎么写才好，结果错把墨汁当蒜泥吃了。母亲看到这情景，忍不住放声笑了起来。王羲之还不知道是怎么回事，听到母亲的笑声后还说："今天的蒜泥可真香啊！"

王羲之数十年如一日地坚持练字，临帖不辍，练就了扎实的功夫，这为他以后的发展奠定了基础，铺平了道路。

知识拓展

甲骨文主要指殷墟甲骨文，是中国商代后期（公元前 14 世纪至公元前 11 世纪）王室用于占卜记事而刻（或写）在龟甲和兽骨上的文字。甲骨文是中国已发现的古代文字中时代最早、体系较为完整的文字，是 19 世纪末 20 世纪初中国考古的三大发现之一（另两大发现是敦煌石窟和周口店遗迹）。发现甲骨文的过程是十分偶然而又富有戏剧色彩的。

清末光绪二十五年（1899 年）秋，在北京任国子监祭酒（相当于中央教育机构的最高长官）的王懿荣（1845—1900）得了疟疾，派人到宣武门外菜市口的达仁堂中药店买一剂中药，王懿荣无意中看到其中一味叫龙骨的药品上面刻画着一些符号（见图 1-10）。龙骨是古代脊椎动物的骨骼，这种几十万年前的骨头上怎么会有刻画的符号呢？这不禁引起他的好奇。他对这批兽骨进行仔细的研究与分析后认为，它们并非什么"龙"骨，而是几千年前的龟甲和兽骨。他从兽骨上的刻画痕迹中逐渐辨识出"雨""日""月""山""水"等字，后来又找出商代几位帝王的名字。由此他肯定这是刻画在兽骨上的古代文字。这些刻有古代文字的兽骨在社会各界引起了轰动，文人学士和古董商人竞相搜求。

商周帝王由于迷信，凡事都要用龟甲（以龟腹甲为常见）或兽骨（以牛肩胛骨为常见）进行占卜，然后把占卜的有关事宜（如占卜时间、占卜者、占问内容、占卜结果、验证情况等）刻在甲骨上，并作为档案材料由王室史官保存。截至 2012 年，已发现大约 15 万片甲骨（见图 1-11），分辨出 4500 多个单字。

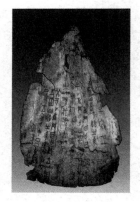

图 1-10 王懿荣发现兽骨上的古代文字 　　 图 1-11 占卜甲骨

除占卜刻辞外，甲骨文献还有少数记事刻辞。甲骨文献的内容涉及当时的天文、历法、气象、地理、方国、世系、家族、人物、官职、征伐、刑狱、农业、畜牧、畋猎、交通、宗教、祭祀、疾病、生育、灾祸等，是研究中国古代特别是商代社会历史、文化、语言文字的极其珍贵的第一手资料。

学以致用

1. 简述学习书法的意义。
2. 学习书法的方法有哪些？

素养提升

张良勋，字伯耀，号若水，1941年生于安徽宿州，1961年毕业于安徽省艺术学院美术系，1965年从事新闻工作。早年版画《收麦时节》《公社姐妹》同时参加国庆十五周年全国美术作品展览，并赴欧、亚、非多地展出，获得好评。1981年，中国书法家协会成立，他成为首批会员。同年，安徽省书法家协会成立，他为创始人之一，被选为常务理事；1988年，他当选为省书法家协会副主席；2001年，继赖少其、李百忍之后，他当选为第三届安徽省书法家协会主席。其作品曾参加第一、第二届全国书法展，全国中青年书法展，赴日巡展及多种全国性的大型书法展，并被多家中外博物馆和文化机构收藏，刻入多处名胜碑林。自20世纪70年代以来，他曾多次担任全国书法展赛评委，曾任第八、第十届全国文学艺术工作者代表大会代表，中国书法家第四、第五届理事，现为安徽省书法家协会名誉主席、安徽省文史馆馆员、安徽江淮诗书画研究院院长。

作为省书法家协会前主席，多年来，张良勋一直积极投身各类社会活动，积极参与公益事业，以行动弘扬书法艺术，让书法艺术更多地走近寻常百姓的生活。

书法名家写春联，翰墨飘香春意浓。多年来，每逢春节，张良勋都积极参与各类"名家写春联"活动，到社区、街头巷尾，乡下农村，为百姓献上喜闻乐见的优秀书法作品，借此表达新年祝福。他说："贴近生活、贴近群众，不仅弘扬了中华优秀传统文化，也给我们书法工作者服务社会、奉献人民提供了良好的平台。"

几年前，张良勋接到书写"合肥城市精神"表述语活动的邀约，虽然身体不适，但他毅然推迟了输液时间，准时参加活动，创作了一幅用笔苍劲、法度严谨、风格老辣的合肥城市精神表述语隶书作品，为合肥城市精神鼓劲。

张良勋积极弘扬书法艺术，推动安徽省书法事业的发展。几年前，张良勋书法巡回展在江苏多个城市举行，引发当地广泛的关注，展览现场人头攒动。观展人均表示，张良勋先生的作品书体各异，具有很强的艺术观赏性，特别是18米行书长卷《琵琶行》，堪称鸿篇巨制、撼人心魄，充分彰显了其笔墨功力和清雅的人文气息。

张良勋不仅在书法艺术上取得了极高的造诣，还长期致力于弘扬中华传统书法艺术和推动安徽省书法事业的发展。1981年，在张良勋等人的积极推动下，安徽省书法家协会成立。从此，张良勋一直积极推动安徽省书法事业的发展，特别是在担任第三届安徽省书法家协会主席期间，他带领省内书法家积极参加全国书法展，并在省内举行书法展，促进安徽省书法家之间的交流。此外，省书法家协会还多次举办书法理论研讨会，以提升安徽省书法水平。

在张良勋的推动下，安徽省群众的书法教育也如火如荼地开展起来。省书法家协会不定期举办书法学习班，免费教授书法，一批书法爱好者走上了专业道路。在此期间，热爱书法艺术的人越来越多，安徽省书法爱好者的队伍越来越壮大。

讨论：

1. 从张良勋推动书法发展的故事中，你学到了什么？

2. 从哪些地方可以看出张良勋对传承和发扬书法文化的社会责任感？请结合具体事例体会和分析。

第二篇

毛笔书法的基础知识

开篇寄语

　　以前人们所说的书法，就是指毛笔书法。自从以钢笔为代表的书写工具被广泛使用后，又产生了硬笔书法，于是毛笔书法就成了书法的一个从属概念。

　　当今，人们比较熟悉硬笔书法工具所具有的特点，而对毛笔书法工具越来越陌生。学习毛笔书法的难度比较大，必须按照从严、从难的要求训练基本功。幸运的是，历史上流传下来的毛笔书法资料极为丰富，为我们学习毛笔书法提供了非常好的条件。

育人目标

　　1. 了解毛笔书法所需的书写工具，掌握毛笔书法的书写方法，陶冶情操，提高文化修养。

　　2. 了解书法在中华民族文化中的地位，激发爱国热情。

第一课　毛笔书法的书写工具

至理名言

　　天行健，君子以自强不息。——《易传》
　　不塞不流，不止不行。——韩愈

　　毛笔书法的书写工具主要有笔、墨、纸、砚，也就是人们常说的"文房四宝"。学习毛笔书法，首先要了解毛笔书法的书写工具及其性能特点，同时，还要掌握正确的书写姿势和执笔要领。

应知导航

（1）根据笔头的大小、材质和形状的不同，熟悉毛笔的分类。

（2）了解初学者应如何选用毛笔。

（3）了解墨的分类及各种墨的特点。

（4）了解生宣和熟宣两种纸的特点。

一、毛笔

1. 毛笔的分类

据现有的考古材料可知，毛笔的历史可以追溯到八千年前裴李岗文化时期。当时的毛笔在形制上与现在不尽相同。古今毛笔虽有差异，但其主要组成部分大致相同。一支毛笔的基本组成部分是笔头和笔杆。有的毛笔在笔杆上端镶有用于挂笔的"挂头"，在下端镶有联结笔头的"笔斗"。

毛笔的特性集中反映在笔头上。根据笔头的大小，毛笔分为小楷、中楷、大楷、斗笔、短锋、长锋、屏联、楂笔等多种类型，如图 2-1 所示。

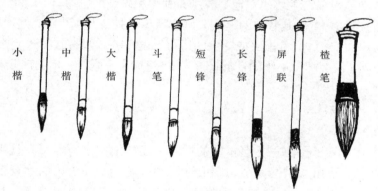

小楷　中楷　大楷　斗笔　短锋　长锋　屏联　楂笔

图 2-1　毛笔的分类

毛笔笔头选用兽毛制成，兼有柔性和弹性。毛笔笔头可用不同的兽毛制成，用羊毛制成笔头的毛笔叫作羊毫笔，用黄鼠狼毛制成笔头的毛笔叫作狼毫笔，用兔毛制成笔头的毛笔叫作兔毫笔。

人们又把用各种兽毛制成的毛笔归纳为硬毫笔、软毫笔和兼毫笔三大类。

（1）硬毫笔弹性较强，属刚性，常见的有狼毫笔（见图 2-2）、鼠须笔、猪鬃笔等。

（2）软毫笔弹性较弱，属柔性，最常见的是羊毫笔（见图 2-3）。

（3）兼毫笔的弹性介于强弱之间，兼有刚柔性，常见的有紫羊毫笔（七成山兔毛与三成山羊毛合制而成的为"七紫三羊"，山兔毛与山羊毛各用一半合制而成的为"五紫五羊"）、紫狼毫笔（山兔毛与黄鼠狼毛合制而成）。

毛笔笔头呈圆锥状，位于中心的一簇毛长而尖，透明发亮，叫作"主毫"，周围一层较短的毛叫作"副毫"。根据主毫的长度，毛笔又分为长锋笔、短锋笔和中锋笔三种。

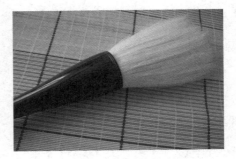

图 2-2 狼毫笔　　　　　　　　　　图 2-3 羊毫笔

（1）长锋笔的锋尖长，锋腹较柔软，能储蓄较多的墨汁。

（2）短锋笔的锋尖较短、较钝，锋腹较刚强，储蓄的墨汁较少。

（3）中锋笔的性能则介于前两者之间。

2. 毛笔的产地和评价

我国毛笔的产地很多，主要的产地是浙江的湖州和安徽的宣城。

评价毛笔质量优劣，主要是看它的笔头。好的笔头应具备"尖""齐""圆""健"四个特点：尖，是指笔锋尖锐如锥；齐，是指组成锋尖的所有毛端平齐，没有长短参差之状；圆，是指笔头腹部圆浑饱满，没有凹凸不平的情况；健，是指笔锋富有弹性，笔毛铺开弯曲后易收拢，能挺直。

另外，笔斗正、笔杆直，也是一支好毛笔应具备的特质。

3. 毛笔的选用

在选用毛笔时，除了要注重毛笔本身的质量，还要根据书写需要及使用纸张来选择。一般来说，写大字应选用大楷笔，写小字应选用小楷笔。要使写出的字表现得棱角分明、刚劲挺拔，宜选用硬毫笔；想表现得丰满圆润、质朴浑厚，宜选用软毫笔。用软性纸书写，适宜选用硬毫笔；用硬性纸书写，适宜选用软毫笔。但是，这些都是相对而言的，不是绝对的。

初学书法，对毛笔的质量无须苛求，只要基本符合书写要求即可。平时练字，一般使用长锋羊毫大楷笔，以书写边长为 3 ～ 4 厘米的楷书为宜。由于用软毫笔运笔书写难度比较大，运笔中的病笔也容易暴露。因此，坚持用长锋羊毫练字，从难要求，并注意纠正运笔中的错误，不仅有利于掌握运笔方法，也有利于练出笔力。

新的毛笔在使用前，应用温水将笔头全部泡开。每次使用后，要将笔用清水洗净，并用手指自笔头根部至笔尖，顺着将笔头中的水分挤干，如图 2-4 所示；同时，将笔头理成如新笔样的圆锥状；最后，将毛笔悬挂起来，让它自然晾干至蓬松。

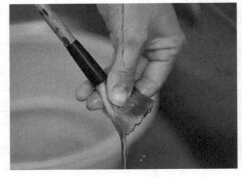

图 2-4 洗笔

书海遨游

公元前223年，秦国大将蒙恬带兵在中山地区与楚国交战，双方打得非常激烈，战争拖了很长时间。为了让秦王及时了解战场上的情况，蒙恬需要定期写战况报告递送秦王。当时，人们通常使用分签蘸墨，然后在丝做的绢布上写字，书写速度很慢。蒙恬虽是个武将，却有着满肚子的文采，用分签写战况报告常影响他的思绪。蒙恬以前就有过改造笔的念头，这次要写大量的战况报告，这个念头就变得越发强烈。

在战争的间隙，蒙恬喜欢到野外去打猎。有一天，他打了几只野兔，拎在手中时，有一只兔子的尾巴触到了地面，血水在地上拖出弯弯曲曲的痕迹。见此，蒙恬心中一动，决定用兔尾代替普通的笔来写字。

回到营房之后，蒙恬立刻剪下一条兔尾巴，把它插在一根竹管上，试着用它来写字，可是兔毛油光光的，不吸墨水，在绢上写出来的字断断续续的，不像样子。蒙恬又试了几次，还是不行，好端端的一块绢也浪费了。一气之下，他把那支"兔毛笔"扔进了门前的山石坑里。

蒙恬很不甘心，一得空闲便琢磨其他改进方式。但是几天过去了，他依旧没有找到合适的办法。这一天，他走出营房透气，经过山石坑时，他看到了那支被自己扔掉的"兔毛笔"。蒙恬将它捡了起来，用手指捏了捏兔毛，发现兔毛湿漉漉的，变得更白更柔软了。蒙恬马上拿着笔跑回营房将它往墨汁里一蘸，兔毛这时竟变得非常"听话"，吸足了墨汁，写起字来非常流畅，字体也显得圆润起来。原来，山石坑里的水含有石灰质，呈碱性，经碱性水的浸泡，兔毛变得柔顺了。由于这支笔是由竹管和兔毛组成的，蒙恬就在当时流行的笔名"聿"字上加了个"竹"字头，把它叫作"筆"，今日简写作"笔"。

二、墨

1. 墨的品种

我国用墨的历史十分悠久，早在甲骨文中就有墨书了。不过，那时用的墨是一种天然石墨。我国人工制造的烟墨约始于汉代。

微课

墨

书海遨游

墨的演进大致分为三个时期。最初以漆为墨，其后是石墨、松烟并用，至魏晋以后，专用松烟墨。古墨最有名的是徽墨。出产地位于皖南的徽州，这里松林繁茂，墨师云集，李超、李廷珪父子落居此地，促使徽墨闻名遐迩。

早期，墨呈球形，称作墨丸，后来才出现棒状墨、板状墨、饼状墨等。比较考究的墨在表面细涂金泥，做成龙或剑的图形。上等好墨，坚如玉，纹如犀，年久而光彩如新，斜研薄处，可以切割纸。研磨到最后墨香依然不衰。

墨的品种很多，但主要分为两大类：一类是油烟墨，一类是松烟墨。

（1）油烟墨（见图2-5）主要是用桐油、猪油等动植物油烧出烟，再加入胶、麝香、冰片等加工制成的。油烟墨的质地细腻，颜色乌黑光亮，胶质较重。新的油烟墨存放一段时间后，胶质会减退，使用效果会更好些。

（2）松烟墨主要是用松枝烧出烟，再加入胶、香料等配制加工而成的。松烟墨的特点是颜色乌黑，少光泽，胶质较轻，入水易化。

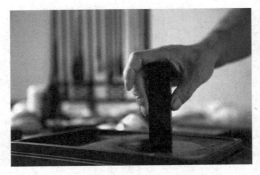

图 2-5　油烟墨

油烟墨和松烟墨皆可用于写字。不过，如用于书法创作，选用富有光泽的油烟墨更好些。

2. 墨的品评

品评墨的质量也有一定的标准，概括起来就是"质地坚细，色泽黑亮，胶性适中"十二个字。

（1）质地坚细的墨，轻轻敲击时，发出的声音清脆，磨出的墨汁比较细洁。

（2）在色泽黑亮的墨中，以黑中泛紫光的为最好，纯黑、青黑的次之。

（3）胶性适中，是指胶质不得过重或过轻。胶质过重，磨出的墨汁黏笔；胶质过轻，磨出的墨汁不浓。

3. 墨的选用

初学书法，不必选用上好的墨。在平常练字时，除用普通的松烟墨或油烟墨外，也可用成品墨汁。

（1）用墨锭磨墨书写。如用墨锭磨墨，要注意以下几点。

① 逐量加水。磨墨须用干净的砚台，起磨时加少许清水，待磨浓了再加水，再磨。磨到浓淡适宜、够用即可。

② 重按轻移。磨墨时应始终保持墨锭与砚面基本垂直，要在稍微重按的同时轻轻移动。移动时，可以前后移动，也可以转圈移动，但都应保持方向一致。

③ 擦干保存。墨汁磨得够用了，应将墨锭取离砚面。如一时不再使用，应将墨锭周围的汁液擦干，保存于阴凉干燥处，以防墨锭干裂损坏。

（2）用墨汁书写。如用成品墨汁书写，要注意以下几点。

① 瓶中不加水。一般墨汁内含防腐药剂，渗入生水会引起化学反应，导致墨汁腐化变质、发臭，所以，切忌向墨汁瓶中加水，或用带水的笔头直接插入墨汁瓶中蘸墨。通常，可以另外准备一个容器，根据所需墨汁量，用多少倒多少。不知道墨汁的确切用量时，最好一次少倒些，不够了再加。

② 剩墨不入瓶。练字所用的墨汁，浓淡要适中。未用完的墨汁，应加盖存放，否则会发臭。切忌将剩余的墨汁倒回原装墨汁瓶内，这样往往会使瓶内墨汁变质，造成更多的浪费。

三、纸

纸是我国四大发明之一。在没有纸的时代，文字是记载在其他物体上的。造纸术发明于西汉时期，东汉时期的蔡伦进行了改进。纸的发明对书法的发展起了非常重要的作用。

毛笔书法对用纸是有一定要求的。理想的书法用纸，应具备洁白、细致、柔软、易吸墨渗化等基本特性。

产于安徽宣城的宣纸（见图2-6），由檀树皮制成，纤维细长，拉力较强，既洁白细致，又易吸墨渗化，因此历来被认为是最佳的书法用纸。浙江、福建等省也生产宣纸。除宣纸外，南方的皮纸、北方的迁安纸等，也具有宣纸的基本特性。

图 2-6　宣纸

宣纸有生宣、熟宣两大类。生宣吸水力强，易吸墨渗化，比较适宜书写行书和草书。熟宣的吸水力弱于生宣，也不如生宣易吸墨渗化，比较适宜书写楷书和隶书。

宣纸还有单宣、夹宣之分。单宣较薄，夹宣较厚。书写大字用夹宣比用单宣好。

宣纸怕潮湿、曝晒、虫蛀，应存放于阴凉干燥处，存放时应加上一些樟脑丸之类的驱虫物，同时最好将纸平放或卷放，尽量少折叠，避免受压。只要保管适当，宣纸能保存相当长的时间，而且，保存时间越久的宣纸，其性能越好，所以，古宣纸是十分珍贵的。

现在的宣纸主要有以下12种规格。

（1）三尺宣纸：100×55（表示长 × 宽，单位为厘米，下同）。

（2）大三尺宣纸：100×70。

（3）三尺加长宣纸：136×50。

（4）四尺宣纸：138×69。

（5）五尺宣纸：153×84。

（6）六尺宣纸：180×97。

（7）七尺宣纸：238×129。

（8）八尺宣纸：248×129。

（9）一丈二尺宣纸：367×144。

（10）小一丈二尺宣纸：360×96。

（11）一丈六尺宣纸：503×193。

（12）一丈八尺宣纸：600×248。

宣纸价格较贵，平时练字可不必使用宣纸。市场上常见的以竹或稻草等为原料制成的毛边纸、元书纸等，也具有柔软、易吸墨渗化的性能，缺点是质地粗松、颜色黄。这类纸的价格比较便宜，是价廉实惠的书法练习用纸。另外，凡不是很光滑并有一定吸墨性能的纸，如旧报纸等，也可以用来练字。

　　蔡伦于东汉永平十八年（75年）入宫，章帝刘炟、和帝刘肇时，升为"小黄门""中常侍"，后又兼任"尚方令"。他先是掌管皇宫内院事务，后来成为监制各种御用器物的皇家工场负责人。

平时，蔡伦看皇上每日批阅大量简牍帛书，劳神费力，就时时想着能制造一种更轻便廉价的书写材料，让天下的文书都变得轻便，易于使用。

传说，有一天，蔡伦出城游玩，来到了离城不远的缑氏县陈河谷，也就是凤凰谷（今玄奘故里一带）。只见溪水清澈，两岸树茂草丰、鸟语花香、景色宜人。蔡伦正赏景间，忽见溪水中积聚了一簇枯枝，上面挂浮着一层薄薄的白色絮状物，不由眼睛一亮，蹲下身去，用树枝挑起细看。只见这东西扯扯挂挂，犹如丝绵。

蔡伦想起制作丝绵时，茧丝漂洗完后，总有一些残絮遗留在篾席上。篾席晾干后，那上面就附着一层由残絮交织成的薄片，揭下用来写字十分方便。蔡伦觉得溪中这东西和那残絮十分相似，也不知是什么物件。他立即向河旁农夫询问。农夫说："这是涨河时冲下来的树皮、烂麻扭在一块儿了，又冲又泡，又沤又晒，就成了这烂絮！"

"这是什么树皮？"蔡伦急切地问。

"那不，岸上的构树呗！"

蔡伦望去，满眼绿色，脸上漾起笑意。

几天后，蔡伦率领几名皇室作坊中的技工来到这里，利用丰富的水源和树木，开始了试制。剥树皮、捣碎、泡烂，再加入沤松的麻缕，制成稀浆，用竹篾捞出薄薄一层晾干，揭下，便造出了最初的纸。但一试用，发现纸容易破烂，蔡伦又将破布、烂渔网捣碎，将制丝时遗留的残絮掺进浆中，再制成的纸便不容易被扯破了。为了加快制纸进度，蔡伦又指挥大家盖起了烘焙房，湿纸上墙烘干，不仅干得快，而且纸张平整，大家心里乐开了花。

蔡伦挑选出规整的纸张，进献给和帝。和帝试用后十分高兴，当天就来到陈河谷造纸作坊，查看了造纸过程。和帝回宫后重赏蔡伦，并诏告天下，推广造纸技术。于是，人们把这种新的书写材料称作"蔡侯纸"。

后来，永初元年（107年），邓太后见蔡伦的纸越造越好，能厚能薄，质细有韧性，兼有简牍价廉、缣帛平滑的优点，而无竹木笨重、丝帛昂贵的缺点，真是利国利民，便高兴地封蔡伦为"龙亭侯"，赐地三百户，不久又加封其为"长乐太仆"。

四、砚

砚和墨是分不开的，当我们的祖先开始使用墨时，砚也同时问世了。砚也称"砚台""砚池"等，如图2-7所示。按照制砚的材料，砚可以分为石砚、砖砚、瓦砚、瓷砚、漆砚等。人们最常使用的是石砚。

石砚的质量主要以石质的优劣来评定。一方好的石砚，应该质地坚实、细腻、滋润，使用起来易发墨、不挫墨、不粘墨、吸水率低。所谓易发墨，是指研磨起来下墨快，即能在较短的时间内磨出富有光泽的浓黑墨汁；所谓不挫墨，是指研磨下来的墨汁细洁，少渣滓；所谓不粘墨，是指墨汁不会粘牢砚面，容易洗去；所谓吸水率低是指磨好的墨汁在砚面上自然消耗慢，停留时间长。

图 2-7　砚

上乘的制砚石材有广东的端石、安徽的歙石、山东的鲁石、甘肃的洮石等，以这四种石材制成的砚分别称为端砚、歙砚、鲁砚、洮砚。此外，出自山西绛州的用泥沙烧制而成的澄泥砚，历来被列为名砚，在国内外享有盛誉。

能用一方名砚写字当然很好，但对初学者来说，一方普通的石砚就够用了。

砚的形状多种多样，有方形的、圆形的，还有各种不规则形状的。砚中用于磨墨的平

面叫砚面；用于蓄墨的凹下去的部分叫砚池；既是砚面，又是砚池的，叫作墨海。对于写字来说，选用任何形状的砚都可以，但应尽量选用墨池稍大的砚，最好选用蓄墨更多的墨海。每次书写完毕后，应及时用清水将砚洗干净。如有积墨，可用柔软织物拭洗，切不可用硬性的刷子刷洗，以免擦毛砚面。如果不慎将墨锭粘牢在砚面上，不可硬性扳敲，而应用清水湿润胶着面，使其慢慢化开，自然松脱。

"文房四宝"是毛笔书法的主要工具。除此之外，还有许多文房用品，如水盂、笔架、笔搁、镇纸等。这些用品可有可无，而且都可以用现成的其他物品代替。即使一时没有砚台也无妨，可以将墨汁倒在碗、碟、瓶等容器内书写。在没有墨汁的情况下，也可以用清水练字。总而言之，选择书法工具应从实际出发，更重要的是，要在练习基本功上下功夫。

■■ 书海遨游 ■

在古代文房、书斋中，除笔、墨、纸、砚这四种主要工具外，还有一些与之配套的其他文具。明代屠隆在《文具雅编》中记述了四十多种文房用品，以下几种是较为常见的。

笔掭：又称"笔觇"，用于验墨浓淡或理顺笔毫。笔掭常制成片状树叶形。

臂搁：又称"秘搁""搁臂""腕枕"，写字时为防墨沾污手，垫于臂下的用具。臂搁呈拱形，以竹制品为多。

笔架：又称"笔格""笔搁"，供架笔所用。笔架往往呈山峰形，凹处可置笔，也有人形或动物形，以天然老树根枝尤妙。

笔筒：笔不用时插放其内。材质较多，如瓷、玉、竹、木、漆等。笔筒或圆或方，也有呈植物形或其他形状的。

笔洗：笔使用后以之濯洗余墨。笔洗多为钵盂形，也有花叶形或其他形状。

墨床：因磨墨处湿润，墨床可供临时搁墨之用。

墨匣：用于储藏墨锭。墨匣多为漆匣，以远湿防潮，漆面上常有描金花纹，或用螺钿镶嵌。

镇纸：又称"书镇"，作压纸或压书之用，以保持纸面、书面的平整。镇纸常制成各种动物形。

水注：注水于砚面供研磨。水注多为圆壶、方壶，有嘴，也常制成蟾蜍、田鸡等动物形。

砚滴：又称"水滴""书滴"，储存砚水供磨墨之用。

砚匣：又称"砚盒"，安置砚台之用。以紫檀、乌木、豆瓣楠木及漆制者为佳。

印章：用于钤在书法、绘画作品上。印章有名号章、闲章等，多由寿山石、青田石、昌化石等制成；也有铜章、玉章、象牙章等。

印盒：又称"印台""印色池"，用于置放印泥。印盒多为瓷质、玉质，有圆有方，分盖与身两部分。

知识拓展

文房四宝的雅称

笔、墨、纸、砚统称为"文房四宝"。古人认为万物皆有灵性，笔、墨、纸、砚亦然。在使用之余，文人雅士还给它们取了人性化的名字（见韩愈《毛颖传》）。

笔：中山人毛颖。中山是古代诸侯国名，在今天的河北省定州一带，战国时为赵国所灭。据王羲之《笔经》记载，汉朝时天下诸侯郡国争献兔毛笔以书写洛阳鸿都门上的图额，结果只有赵国兔毛笔入选。中山属赵，所以称毛颖为中山人，颖是指毛笔呈锥状的笔头。

另有人因宣城多产笔，也称笔为宣城毛元锐，字文锋。

墨：绛人陈玄。古时绛州在今天的山西省新绛县，所产之墨较为有名，为朝廷贡品，而墨又以陈年、浓黑者为上品，故称为绛人陈玄。南唐时燕人李廷珪以松烟造墨，光泽可鉴，最负盛名，后渡易水而居江南，故也有人称墨为燕人易玄光，字处晦。

纸：会稽褚知白。古时会稽在今天的浙江绍兴，出产贡纸。楮树之皮是造纸的上等原料，而褚与楮音同形近，故有人从人的姓氏中取"褚"为纸的姓氏，称为褚知白。

砚：弘家陶泓。隋唐时期，天下陶砚盛行，而其中又以虢州，即汉时弘家郡（今河南灵宝）所产最负盛名，砚中间下凹以存墨汁，故称为弘家陶泓。也有人称以石料所制之砚为石虚中，字守默（墨）。

文房四宝的官职

古人不仅给笔、墨、纸、砚取了名字，还给它们封了官职。

笔：书写用品，因笔杆由竹管做成，使用时要饱蘸墨水，故被封为中书君、管城侯、墨曹都统、墨水郡王、毛椎刺史。

墨：多由松烟制成，品质上乘的还要添加香料，故被封为松滋侯、黑松使者、玄香太守、亳州褚郡平章事。

纸：性柔韧，可随意裁剪，且以洁白者为佳，故被封为好畦（侍）侯、文馆书史、白州刺史、统领万字军略道中郎将。

砚：储墨之器，质地坚硬，故被封为即墨侯、离石侯、铁面尚书。

第二课　毛笔书法的书写姿势

至理名言

尺有所短，寸有所长；物有所不足，智有所不明。——屈原
采得百花成蜜后，为谁辛苦为谁甜？——罗隐

写字时，保持身体姿势正确不仅有利于写好字，而且有益于身体健康。相反，如果姿势不正确，既会影响书写，又会损害身体，长此以往，养成不良习惯，纠正起来就困难了。因此，青少年时期练字时就应坚持正确的书写姿势。如果发现姿势错了，切不可采取将错就错的态度，而应下决心纠正过来。

微课

毛笔书法的
书写姿势

应知导航

了解坐姿书写和立姿书写的基本要求。

写毛笔字的姿势分为坐着写和站着写两种。写不是很大的字时，可以坐着写；如果是写榜书之类的大字，或写篇幅较长的行草书，就需要站着写了。日常写字，还是坐着写的时候更多些。

一、坐书姿势

坐着写字时，姿势的基本要求是：头正、肩平、身直、臂开、足安。

头正，头部要端正，微向前倾，双眼与纸面保持30～35厘米的距离。切忌歪着脖子，或把头低下去与纸面靠得很近。

肩平，双肩要自然放松，保持平衡，切忌一高一低、一前一后。

身直，身体要坐得笔直，腰杆要挺直，胸部与桌沿保持一拳大的空当。切忌屈背弯腰和胸部紧贴桌沿。

臂开，双臂要自然地左右舒展放开，右手执笔，左手按纸，肘部转弯处的角度不小于90°。切忌双臂紧靠两肋。

足安，双足左右分开，距离与肩同宽，自然地脚踏地面。切忌双足直伸，或一前一后，或两腿交叉地相互搁置。

文化贴士

汉代留存了关于书法教育的一些资料。据许慎《说文解字序》所引《尉律》："学童十七以上始试，讽籀书九千字，乃得为吏；又以八体试之。郡移太史并课，最者以为尚书史。书或不正，辄举劾之。"《尉律》是汉代的法律，是为全国人民制定、颁布的。"学童"应指全国的学龄儿童。由此可见，早期的书法教育是完全与文字学连在一起，分不开的。

二、立书姿势

站着写字时，姿势的基本要求是：身躬、臂悬、足开。

身躬，腰部稍弯，身体呈前俯状。

臂悬，执笔的右手至腕、肘全都离开桌面。

足开，双足左右前后分开，右足稍前，左足稍后，前后保持约一个肩宽的距离。

书海遨游

立书姿势根据不同的情况又可以分为仰式书写和俯式书写两种：仰式书写用于在墙上、板壁上写墙报、板报及广告标语；俯式书写主要用于在桌面上书写或在纸幅大、字大等用坐姿书写难以控制运笔的情况下的书写。

知识拓展

东汉的蔡邕不但是一位文学家，还是一位著名的书法家。他经常出门旅行，为的是捕捉灵感，丰富阅历。这一天，他把写好的文章送到皇家藏书的鸿都门。那儿的人架子挺大，

谁来了都得在门外等上一阵。蔡邕等待接见的时候，有几个工匠正用扫帚蘸着石灰水刷墙。他就站在一边看了起来。

一开始，他不过是为了消磨一下时光。可看着看着，他就看出点"门道"来了。只见工匠一扫帚下去，墙上出现一道白印。由于扫帚苗比较稀，蘸不了多少石灰水，而且墙面又不太光滑，所以一扫帚下去，白印里仍有些地方露出墙皮来。蔡邕一看，不由眼前一亮。他想，以往写字，用笔蘸足墨汁，一笔下去，笔道全是黑的。要是像工匠刷墙一样，让黑笔道里露出些帛或纸来，那不是更加生动自然吗？想到这儿，他一下来了精神，交上文章，马上奔回家去。

蔡邕回到家里，顾不上休息，准备好笔墨纸砚，想着工匠刷墙时的情景，提笔就写。谁知想起来容易，做起来难。一开始不是露不出纸来，就是露出来的部分太生硬了。他毫不气馁，经过一次又一次的尝试，终于在蘸墨多少、用力大小和行笔速度等各方面，掌握好了分寸，写出了黑色中隐隐露白的笔道，使字变得飘逸飞动，别有风味。

蔡邕独创的这种写法很快就推广开来，被称为"飞白书"，直到今天，还被书法家们所应用。

第三课　毛笔书法的执笔法

至理名言

不为外撼，不以物移，而后可以任天下之大事。——吕坤
察己则可以知人，察今则可以知古。——《吕氏春秋·览·慎大览》

晋代书法家卫夫人说："凡学书字，先学执笔。"执笔得法，则得心应手、运用自如；若不得法，则使转不灵、握运无力。可见，掌握正确的执笔方法，对于学习书法是十分重要的。

应知导航

（1）掌握五指执笔法中五根手指的功能和执笔要求。
（2）掌握运腕的三种方法。

一、毛笔执笔的要领

关于如何执笔，由于古今生活习惯的变化和每个人在艺术实践中的认识不同，故古代书法家对执笔方法有多种不同的主张。不管哪种执笔法，都应符合手腕的生理特征和用笔规律，做到既"稳"又"活"。所谓"稳"，就是笔管在手中要稳定；所谓"活"，就是笔要灵活自然。要达到这一要求，就必须掌握"指实掌虚、管直腕平、松紧适度、高低相宜"

这四项执笔要领。

1. 指实掌虚

指实，即五指齐力，力聚管心；掌虚，即手掌空虚，形同握卵。实践证明，指实就能稳定，掌虚就能用笔灵活。要做到指实掌虚，最好采取人们常用的五指执笔法（见图2-8）。

五指执笔法，也称五字执笔法，主要包含以下五个方面的内容。

擫（yè）：用大拇指的第一节中部按在笔管的内侧，大拇指向外产生作用力。

押：约束的意思，用食指第一节前端紧贴在笔管的外侧，与大拇指内外相对配合，捏住笔管，有利于由外向内运笔。

钩：用中指的第一节勾在笔管的左外侧，有利于中指从前侧朝掌心方向运笔。

格：挡住的意思，用无名指指甲根部挡在笔管的右内侧，有利于无名指从掌心朝左前方运笔。

抵：垫着、托着的意思，因为无名指力量较小，小指便抵托在无名指的下面，给它辅助的作用力，使五指力量均衡。

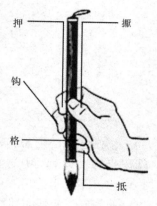

图2-8　五指执笔法

微课

毛笔执笔的
要领

这样，五根手指各司其职、各尽其力，对立而统一地作用于笔管上。

2. 管直腕平

管直，指笔管与纸面垂直；腕平，指手腕与纸面平行。晚清时期，康有为说："欲用一身之力者，必平其腕，竖其锋，使筋反纽，由腕入臂，然后一身之力得用焉。"因为管直则锋正，锋正则能够"令笔心常在点画中行"，有利于用笔四面势全、八方出锋；腕平则肘自然提起，这样悬肘用笔，既灵活又有力。

3. 松紧适度

执笔要不松不紧，灵活掌握。一般情况下，写大字或初学写字时执笔宜紧些，但不能过紧。执笔过紧，则指死腕僵，转换不灵，甚至发抖；执笔过松，则运笔无力。唐代书法家张旭给颜真卿传授笔法时说："妙在执笔，令其圆畅，勿使拘挛。"世传王献之幼年练字，其父王羲之从身后突然抽取他手中的笔，竟没有抽动。不少人常以这个故事作为传授笔法的要诀。

4. 高低相宜

执笔高低可根据字的大小和不同字体灵活调整，并没有严格的要求。一般来说，写大字执笔宜高些，写小字执笔宜低些；写行书、草书执笔宜高些，写楷书执笔宜低些。不过，执笔太高则力度不够，执笔太低则运转笨拙。

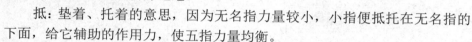
书海遨游

四指执笔法

四指执笔法以大拇指第一节中部横向紧贴笔管内侧，食指和中指并列，横向贴在笔管外侧起到压的作用，无名指从左内向右外推，以顶住中指内勾的力量。

握拳执笔法

　　用大笔写特大字时，需用握拳执笔法书写。运用这个方法执笔时，手指和手掌都要紧握笔管，手指靠拢并向掌心收聚，像握拳一样握住笔管。

　　握拳执笔法有两种：一种是笔头在小指的下方；另一种是笔头在大拇指的上方。笔头在小指下方适于立姿俯写，笔头在大拇指上方适于题壁书写。

二、运腕的方法

　　书法艺术的形象、神采、韵味等微妙的表现，没有丰富多变的技巧和方法是不可能体现出来的。对于手中的笔，只有做到驾驭自如，才能达到随心所欲。在纵横挥洒的书法创作中，仅靠手指的巧妙运用就显得不足了，只有充分发挥手腕及臂、肘的作用，才能适应书写的需要。元朝的郑杓在《衍极》中写道："寸以内，法在掌指；寸以外，法兼肘腕。掌指，法之常也；肘腕，法之变也。"就是说，写方寸以内的小字，基本上靠指运笔；写方寸以上的中字、大字，要靠腕、肘并举。指与掌要相对稳定，腕与肘应当巧妙变换。

　　运腕的方法主要有枕腕、提腕和悬肘三种，如图2-9所示。

　　枕腕——右腕轻着桌面，也可用左手掌背或用镇纸垫起右腕。这种方法适用于写小字，写稍大的字则不便回旋运转，不能自如地开展笔势。

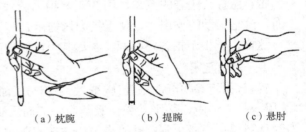

（a）枕腕　　　　（b）提腕　　　　（c）悬肘

图2-9　运腕的方法

　　提腕——肘轻着桌面，把腕悬起，故也称为悬腕。这种方法适用于写中字，如果写更大的字，由于肘都搁在桌面上，限制了运笔的幅度和力量，不便于徒手挥运。

　　悬肘——腕、肘皆离开桌面，使整个右臂悬空，故也称为悬臂。这种方法适用于写大字和行书与草书。悬肘写字时，全身的气力可通过臂、肘、腕、指达到毫端，笔画最为有力，笔势无限。这种方法必须勤加苦练才能掌握。

知识拓展

　　王献之是王羲之的第七个儿子，自幼聪明好学，在书法上以行书、草书闻名，也善画画。他七八岁时始学书法，师承父亲。有一次，王羲之看小献之正聚精会神地练习书法，便悄悄走到他背后，突然伸手去抽他手中的毛笔，小献之握笔很牢，没被抽掉。父亲很高兴，夸赞道："此儿后当复有大名。"小献之听后心中沾沾自喜。还有一次，王羲之的一位朋友让小献之在扇子上写字，小献之挥笔便写，突然笔落在扇子上把字污染了，小献之灵机一动，改画一头栩栩如生的小牛于扇面上，获得友人称赞。再加上众人对小献之的书法、绘画赞不绝口，小献之渐渐滋长了骄傲情绪。小献之的父母看此情景，若有所思……

　　一天，小献之问母亲郗氏："我只要再写上三年就行了吧？"母亲摇摇头。"五年总行了吧？"母亲又摇摇头，小献之急了，冲着母亲说："那您说，究竟要多长时间？""你要记

住，写完院里这十八缸水，你的字才会有筋有骨、有血有肉，才会站得直、立得稳。"小献之一回头，原来父亲站在他的背后。小献之心中不服，啥都没说，一咬牙又练了五年。

某天，小献之把一大堆写好的字给父亲看，希望听到几句表扬的话。谁知，王羲之一张张掀过，一个劲地摇头。掀到一个"大"字，父亲现出较满意的表情，随手在"大"字上添了一个点，然后把字稿全部退给小献之。小献之心中仍然不服，又将全部习字抱给母亲看，并说："我又练了五年，并且是完全按照父亲的字样练的。您仔细看看，我和父亲的字还有什么不同？"母亲果然认真地看了三天，最后指着王羲之在"大"字上加的那个点儿，叹了口气说："吾儿磨尽三缸水，唯有一点似羲之。"小献之听后泄气了，有气无力地说："难啊！这样下去，什么时候才能有好结果呢？"母亲见他的傲气已经消尽，就鼓励他说："孩子，只要功夫深，就没有过不去的河、翻不过的山。你只要像这几年一样坚持不懈地练下去，就一定会达到目的的！"小献之听后深受触动，又锲而不舍地练下去。

功夫不负有心人，王献之练字用尽了十八缸水，在书法造诣上突飞猛进。后来，王献之的字也到了力透纸背、炉火纯青的程度。他和父亲王羲之并列，被人们称为"二王"。

学以致用

1. 毛笔按笔头的大小可以分成哪几种？
2. 油烟墨和松烟墨有什么区别？
3. 简述如何用墨锭磨墨。
4. 宣纸应如何保管？
5. 坐姿书写和立姿书写的基本要求是什么？
6. 简述五指执笔法中五根手指的功能和执笔要求。

素养提升

杨舒戴一副眼镜，文质彬彬，看起来沉稳、质朴。他出生于河南省驻马店市上蔡县齐海乡的一个农民家庭，受家人影响，少时的他就深深爱上了书法。

"我父亲知识渊博。他平时爱读书，也爱写毛笔字。他的字写得很好，在我们那一带很有名气。过春节时，方圆几里的人都让他写春联。盖新房上梁时、有红白事时，反正只要是需要写毛笔字的，都请我父亲写。受父亲的影响，我五岁时，尽管还不识字，就开始用毛笔写字了。我不认识字却会写毛笔字的事很快在村里传开了。父亲看我的毛笔字写得像模像样，非常高兴，没事就教我写。"杨舒说，"上了小学后，我对书法的热爱有增无减。父亲为了鼓励我好好写字，就给我讲明代大书法家文徵明的故事。他说文徵明当初因字写得不好，考秀才被列为三等，被取消考取举人的资格。从此，他刻苦练字，每天不临完一篇《千字文》就不休息，几十年如一日，从不间断，终于成为著名的大书法家。听了这个故事，我练习书法的劲头更大了。"

杨舒说，在父亲的指导下，他从上小学一年级开始就临摹柳公权的《玄秘塔碑》和颜真卿的《多宝塔碑》。"我给自己定了任务，每天写四张大字，不写完就不出去玩。那时没有电灯，家家点的是昏暗的煤油灯。每天晚上吃了饭后，我就坐在桌子旁，在煤油灯下临

摹字帖。邻家小伙伴喊我，我也不为所动，就坐在那里，认认真真、一笔一画地写。"杨舒说，"持之以恒地练习书法，效果是显而易见的。小学三年级时，我们就有书法课了。我的大字总是得到最多的红圈，经常得到老师的表扬。记得我上小学三年级那年，乡里举办书法比赛，参赛对象是小学三至五年级的学生。我的书法得了第一名，得到一张奖状和两支钢笔作为奖励。我非常高兴，这对我是一个莫大的鼓舞。"

在大学里，杨舒有了充裕的时间练习书法。那时，他开始临摹"二王"的书法。"在大学时，环境是安静的，心情也放松了。没有了升学的压力，我就有了大把时间练习我喜爱的书法了。在教室里、寝室里，我都准备一套练习书法的文具，只要一有闲暇就练习。在图书馆里，看到古今著名书法家的作品，我就在衣服上比画来比画去。我认真、仔细地揣摩先贤的笔法结构，每每陶醉在书法艺术的天地里，忘记了吃饭和休息。"其间，杨舒的书法水平突飞猛进，多次被学校推荐参加所在市的书法比赛，屡屡获奖。

大学毕业后，杨舒被分配到省交通技校当老师。他在教学中发现，现在的学生大都不重视书法的学习，钢笔字都写得很差，更不用说毛笔字了。他为此很着急，向校领导提议，开办第二课堂，免费向学生教授书法知识，号召学生练习书法、热爱书法。这一教就是二十多年。

杨舒多年从事规范汉字书写研究工作，自创的汉字魔方格获得三项国家专利，《汉字魔方格项目研究与运用》获得 2007 年、2012 年驻马店市政府科技进步奖，他本人也曾获"第七届全国教师三笔字书法大赛"二等奖、"第七届全国规范字书写大赛"二等奖、"第三届全国师生书画邀请赛"一等奖。

作为传道、授业、解惑的老师，杨舒无疑是优秀的。杨舒 2012 年被评为驻马店市教育先进个人，2014 年被评为驻马店市文化建设先进个人，多次被评为优秀辅导教师。"我将继续探索书法练习中的技巧，并把这些都毫无保留地教给学生，让学生们重视书法、爱上书法、写好书法，让我们的国粹好好地传承下去。这就是我最大的心愿，也是我无悔的选择。"杨舒说道。

讨论：

1. 结合材料，分析学生该如何传承和发展书法文化。
2. 谈谈杨舒的书法之路给你带来了哪些启示。

第四课　毛笔书法的章法

章法是书写者对书法作品创作的总体思考与安排，钢笔书法也要讲究章法。

一、幅式

（1）条幅：横窄，竖长。作品左右两边留空白较窄，天地头留空白稍宽些，呈纵势竖写。条幅常见的格式有两种。①写成两行或三行的。写成两行的，左右两行靠纸的左右两边写，中间留出较多空白。写成三行的，需注意三行之间的相互关系、穿插映带及节奏变化。②居中写一行（少字数）的。书写内容一般为格言、警句或一句诗词等。

（2）横幅：上下窄，左右长。横写竖写均可，以横写为多见。此幅式的天地头较窄，左右两头稍宽。

（3）对联：即两个小条幅相对联语，右为上联，左为下联，通常为单行，如字数多也可以为双行或多行。单行落款在外侧；两行以上分长短句，上联从右向左写，下联反之，落款在内侧。

书海遨游

对联的书写内容规定极为严格，只能是对仗的句子（上下联字数相等、平仄相对，一般字不重复出现），包括对偶句（俗称对子）、律诗中的中间两联（颔联、颈联）。对偶句常见的有五言、七言，也有少到三字一联，多到数十字、上百字一联的。律诗则分为五言、七言两种。五言、七言的对联，在安排章法时，上下联应单行居中竖写。十字以上的对偶句，宜写成双行或多行（注意书写顺序，上联从右向左，下联则从左向右。落双款，分别落于上下联的末尾，款字略高于正文底端）。

（4）扇面：有折扇、圆扇两种，折扇较常见。单行横写可从左到右，也可从右到左。多行竖写一般从右到左。圆扇可横写也可竖写，多见竖写，方向为从右到左。

书海遨游

折扇扇面常见的形式有以下三种。

（1）充分利用上端，下端不用。这种格式以每行写两字为宜，从右至左，依次安排。落款写在正文的左侧，款宜长些，款字写一行至数行不等，印章宜小于正文。

（2）写少数字，利用扇面的宽度由右向左，横排书写二至四字，要收放有度。落款可写数行小字，与正文相映成趣。

（3）上端依次书写，下端隔行书写，形成长短错落的格局。这样可避免出现上端疏朗下端拥挤的情形，达到通篇和谐。这种格式，先写长行，以五字左右为宜，短行以一、二字为宜。落款要精彩，一般写在正文后面，一行或数行均可，印章宜小于落款的字。

二、行列格式

（1）横竖都成行：字体端正，结构严谨，字距行距相等，给人以整齐、美观、大方的感受。

（2）竖成行，横不成行：行距大于字距，适合条幅竖写，字大小错落，每个字与其上下左右的字要协调。

（3）横成行，竖不成行：字距小于行距，适合横幅。

以上（2）（3）两种格式对于扇面的幅式都较适宜。

书海遨游

标点符号的书写也是有一定行间位置的，其书写格式的简要说明如下。

点号包括逗号、句号、顿号、冒号、分号、问号和感叹号七种，标号包括破折号、括号、省略号、书名号、列号、连接号、间隔号、着重号、专名号等。

1. 点号的书写格式

在书写点号时要注意以下两个方面。

（1）七种点号在书写时都单占一格。逗号、句号、顿号、冒号和分号五种写在格子的左下角，问号和感叹号写在格子的左半边。

（2）七种点号都不能写在一行之首，如需换行，则要把点号写在同行末格后。

2. 省略号和破折号的书写格式

（1）省略号和破折号在书写时，要占两格，横写在格子的正中。

（2）省略号和破折号不能分写在两行上，遇到换行时，可以把一半写在格子之外，也可以空一格转到下行行首。

3. 引号、括号和书名号的书写格式

（1）引号、括号和书名号在书写时，其前后两部分要各占一格。引号的前半部分写在格子的右上角，后半部分写在格子的左上角；括号和书名号的前半部分写在格子的右半边，后半部分写在格子的左半边。

（2）引号、括号和书名号的前半部分可以同前面紧靠的点号合占一格，书写位置不变，后半部分也可以同前面紧靠的点号合占一格，但位置要移到格子的右半边；如果是同后面的点号合占一格，则点号要移到格子的左半边。

（3）前引号、前括号和前书名号都不能写在一行的末尾，后引号、后括号和后书名号都不能写在一行的开头。遇到换行时，可以把一半写在格子的外面，也可以空一格写到下行的行首。

三、落款

落款一般在作品的后面，字号要小于作品的主题字的字号。落款的字要与正文协调一致，印章的大小要与落款字的大小相协调。用钢笔写横幅，如从左到右书写，落款要在右下，款章要在右边线偏左。

知识拓展

落款

落款源于"款识"，"款识"原本是指青铜器上对浇铸这一器皿缘由说明的铭文，后延伸为对书画作品作者及内容的说明。落款内容为作者姓名（包括字、号）、时间、书写内容，甚至包括书写地点、环境或气候、心情等。落款有上款、下款之分，作者姓名称为下款，书作赠送对象称为上款。上款一般不写姓只写名字，以示亲切，如果是单名，姓名同写。在姓名下还要写上称谓，一般称"同志"或"先生"，再在下面写"正之""正书""指正"或"嘱书""嘱正""雅正""惠存"等。上款可写在书作右上方或正文结束以后，但上款必须在下款的上方，以示尊敬。落款一般不与正文齐平，可略下些，字比正文小些。

钤印

钤印指盖印章。印章分朱文印和白文印两种。朱文印又称阳文，即字是凸出的，印在纸上后字是红色的；白文印又称阴文，即字是凹陷的，印在纸上后字是白色的。从印章的内容来分，又有姓名印、斋号印及闲章印。一般在落款人名后盖一姓名印，若嫌空还

可再加盖一斋号印，不可连盖两方同一内容的姓名印。可盖一方姓印，一方名印，而且往往是一朱一白。为了使书作上下前后呼应，往往在书作右上方再盖一起首印，又称引首印。初学者闲章印的内容可选"学海""求索""学书"等。印章的大小与书作大小及所书字体大小相关。一般大幅书作落款字大，印亦大；小幅书作落款字小，印亦小。

学以致用

1. 钢笔楷书的基本笔画有哪些？
2. 独体字的结构有哪几种？
3. 简述钢笔楷书落款的书写格式。

素养提升

从小木匠到知名书法家——金吕夏的艺术人生

在临海东部书法界，金吕夏的名字无人不晓。金吕夏是自学成才的书法家。如果将他76年的人生一分为二，那么前半生是为活着的人生，后半生是为艺术的人生。

从小木匠到知名书法家，金吕夏书写了一段精彩的人生逆袭故事。

13岁的小木匠

1944年7月，临海杜桥的一个金姓家里，诞下一个男娃，父母给他取名"吕夏"。

1957年，金吕夏即将小学毕业之际，一个个不幸却不期而至。母亲去世后，13岁的金吕夏带着政府开的介绍信，在杜桥木器合作社细木车间找到了工作。1958年元旦，厂里会计借给他一本书，书名是《钢铁是怎样炼成的》。他读得津津有味，没几天就读完了。金吕夏的心里萌生了自学的念头。厂里发的工资，除了必要的开销，大部分都被他用来买书了。每天下班后，他都读到午夜才睡觉。

1962年，金吕夏在一个小型衣柜上面题了一首小诗："白日依山尽，黄河入海流。欲穷千里目，更上一层楼。"父亲看到他的字后，评价道："大毛病在于偏锋行笔，你不是写出来，而是拖出来的，没有力量啊。"他请父亲重新题字。父亲用行楷书写："人生易老天难老，岁岁重阳。今又重阳，战地黄花分外香。一年一度秋风劲，不似春光。胜似春光，寥廓江天万里霜。"父亲告诉他："用笔千古不易。用好了笔，才能写好字。你文化程度不够，道理懂不了，字也写不好。"

听了这话，金吕夏更加勤奋地学习文化知识。在父亲的影响下，他每月练习三次毛笔字，每次两个小时。从此，读书写字成了金吕夏最大的业余爱好。

37岁专攻书法

改革开放给中国带来了转机，也给金吕夏的人生带来了转机。书法是他的心头好，他决定把书法当作人生事业来追求。

在家里，金吕夏一遍遍临摹王羲之的《圣教序》。写多了，他发现自己很难再进一步，亟须高人指点。临海卢乐群先生艺术造诣深，综合修养高，是浙派代表人物之一，金吕夏决定拜他为师。卢乐群看了他临摹的两张《圣教序》后，说道："临得认真，有灵气。不足之处是平整度欠好；用笔太平，笔画粗细不构成比例。以后要在用笔上调整提按的关系。"

为了让他有更直观的感受，卢乐群现场示范，临摹了两行《圣教序》。

1984年至1986年，金吕夏开始在书坛崭露头角，《建筑杂志》《书法杂志》《书法报》等报纸和杂志都刊发了他的书法作品。他的书法作品还在中国美术馆展出后赴日本展览，获奖也随之而来，先后获得"全国银牛书法大赛二等奖""中国钢笔书法大赛一等奖""硬笔书法大赛特等奖""全国电视书法大赛优秀奖"等。

1988年，他出任国际书法家协会理事，中国硬笔书法协会第一届理事；1989年，他被吸收为中国书法家协会会员，中国国际文化交流中心委员。1993年，他的事迹先后被收录在《中国人物年鉴》《世界名人录》里。

76 岁仍热衷公益

1986年，金吕夏创办了书法学校。这是台州首家书法培训学校，推出后引起轰动。"独乐乐不如众乐乐。我希望热爱书法艺术的年轻人，都有一个学习、提升的平台。"金吕夏说，这是他办校的初衷。因此，他收的学费也较低。消息一出，各地的书法爱好者纷纷报名，甚至还有加拿大的学员。

几年经营下来，学员不少，学校开支却捉襟见肘了。是停止办学还是涨价办学？"不涨学费，也不停办。"金吕夏思来想去，都是这个答案。为了让学校维持下去，他厚着脸皮去卖字。金吕夏笑着说："穷秀才卖字，古来有之嘛。"

在金吕夏的精心打理下，该书法学校共培养了3000多名学员，其中，有学员成为中国书法家协会会员，在各市、县中担任书协主席。金吕夏又想到，社会上还有大量的书法家和书法爱好者，如果搞一场书法大赛，把这些人的优秀作品汇聚到一起，大家互相观摩、交流，岂不是一件快慰平生的好事？

1989年，"浙江省朝晖书法大赛"征稿启事在《浙江日报》刊登。消息传出后，浙江省书法家协会、台州文化局、临海文化局等单位都表示支持，卢乐群更是提供了极大的帮助。到1989年9月，大赛共收到硬笔书法作品4600多件，毛笔书法作品137件。此次活动社会反响强烈，得到省市文化部门的一致好评。

进入21世纪后，金吕夏公益之心不减。近二十年来，他向社会捐赠的钱与物共计210多万元。2018年年底，他又在母校杜桥小学设立金吕夏奖学金基金会，奖励优秀学子，并捐赠数十件精品力作给学校，对外展览。

"能够付出，才有所价值。帮助他人，是多么快乐的事情啊！"如今已70多岁的金吕夏鹤发童颜，笑对人生。

讨论：
1. 结合材料分析，金吕夏的人生经历给你带来什么启发？
2. "能够付出，才有所价值。帮助他人，是多么快乐的事情啊！"金吕夏的人生理念有哪些值得我们学习的地方？

第三篇

毛笔楷书

开篇寄语

　　楷书又叫正书、真书，因作为文字书写的楷模而得名。楷书集实用性、艺术性于一身，学习楷书可以上通篆隶、下承行草，是学好各种书体的基础。唐代张敬玄说："初学书，先学真书，此不失节也。若不先学真书，便学纵体，为宗主后，却学真体，难成矣！"宋代黄希先说："学书先务正楷，端正匀停而后破体。"宋代苏轼则有更形象的比喻："真为立，行为行，草如走。"意思是学习书法就好比人学走路，楷书使人站立，行书使人行走，草书使人奔跑。

　　学习毛笔楷书是训练书法基本功最重要的一个环节，因此，要想提高自己的书法水平，必须苦练毛笔楷书。

育人目标

　　1. 了解毛笔楷书的用笔要点，掌握楷书书法的书写基础。
　　2. 了解基本的楷书结构和书写原则及毛笔楷书大家的书写特点，在练习中培养平稳的心性。

第一课　毛笔楷书的用笔

至理名言

　　恢弘志士之气，不宜妄自菲薄。——诸葛亮
　　长风破浪会有时，直挂云帆济沧海。——李白

　　用笔就是使用毛笔的方法和技巧，即用笔毫在纸上运行。用笔是学习书法的关键，古人有"书法在用笔，用笔贵用锋"的说法。

本课从中锋与侧锋、起笔与收笔、提笔与按笔、方笔与圆笔、藏锋与露锋、转锋与折锋及用笔的轻重快慢七个方面介绍毛笔楷书的用笔。

应知导航

（1）了解什么是用笔。
（2）掌握用笔的基本方法。
（3）掌握基本笔画的用笔。
（4）掌握"永"字各笔画的含义和用笔。

一、用笔的基本方法

1. 中锋与侧锋

毛笔的笔头分为主毫和副毫。主毫又称主锋或中锋；副毫又称侧锋或偏锋。书法要体现笔画的立体美，就必须用中锋行笔。中锋行笔就是使笔头的中心锋芒尖始终运行在笔画的中心线上，即古人所说的"令笔心常在点画中行"。中锋行笔书写出来的笔画墨匀圆润，具有立体质感。所以，古人笪重光在《书筏》中说："能运中锋，虽败笔亦圆。不会中锋，即佳颖亦劣。"

中锋行笔是学习书法最根本的法则，中锋行笔如图 3-1（a）所示。

与中锋相对的是侧锋。所谓侧锋行笔，是指运笔时，毛笔的笔尖主锋不在汉字笔画的中心线上运行，而是偏向一旁或一侧。侧锋行笔如图 3-1（b）所示。用侧锋写出的笔画扁平浮薄，墨迹不匀，初学者要尽量避免。

中锋与侧锋是既相互对立又相互依存的两种用笔方法。古书有"凡书要笔笔中锋"的说法，其实也不尽然，具体要看侧锋形成的原因。其一般可分为两种：一种是书写者用笔失控形成的，叫败笔；另一种是书写者有意为之的。后者或由偏转中，或由中转侧，笔画爽健利落，圆厚与活泼相间，这是一种书法美的追求。历代书法家都主张以中锋为主、侧锋为辅，追求"正锋取劲，侧锋取妍"的艺术效果。

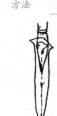
微课

用笔的基本方法

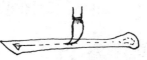

（a）中锋行笔

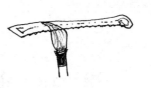

（b）侧锋行笔

图 3-1　中锋行笔与侧锋行笔

2. 起笔与收笔

起笔是汉字书写时一个笔画的开始；收笔是一个笔画书写的结束。起笔与收笔是中国书法表现笔法最明显的部位。

历代书法家形成大同小异的基本法则，即欲右先左，欲下先上；以藏为主，藏露结合；以逆为多，逆顺相杂。起笔与收笔的用笔如图 3-2 所示。

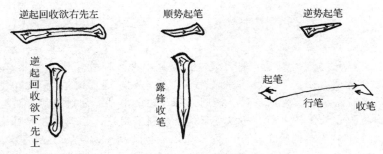

图 3-2　起笔与收笔的用笔

3. 提笔与按笔

提笔与按笔是在运笔过程中让笔锋做上下运动，使汉字笔画富有书法美的细与粗、轻与重的用笔技法。汉字的每一笔画，特别是楷书，都要经过多次提笔与按笔才能写成。所谓提笔，就是把已经下按的笔锋向上提起，使原来铺开的锋毫收拢，原来按弯曲的笔锋弹立起来，常常以笔锋的锋尖抵着纸面或离开纸面为表现形式。提笔在楷书笔画书写过程中的起笔和收笔处使用较多；在行书和草书的书写过程中几乎无处不有、无时不有。按笔则和提笔相反，是将毛笔的笔锋向下按，使锋毫根据书写需要适度铺开。运笔过程中的提笔与按笔是书写者根据汉字笔画和字形特点，按照书法美的要求，变化用力的大小，交替使用的技法。提笔与按笔不仅是书写笔画轻重、快慢和深浅的需要，而且是调整笔锋，保持中锋行笔的需要。提笔与按笔的用笔如图 3-3 所示。

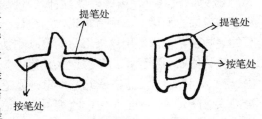

图 3-3　提笔与按笔的用笔

4. 方笔与圆笔

方笔是指在起笔、行笔和收笔过程中，用提、按、顿、挫等方法使书写的笔画棱角突出、刚劲明快、坚实挺拔的用笔技法，有人又称它为"外拓笔"或"折锋"。具体书写要领是运用腕力，借助毛笔锋毫的弹性，通过提笔和按笔调整笔锋，运行中折方顿角，笔锋不偏离笔画的中线。

圆笔相对方笔而言，起笔、行笔和收笔过程中书写的笔画柔和圆润，活泼灵动，因笔锋转弯运行裹锋，又称"内擫笔"。具体书写要领是起笔用裹锋，行笔转弯运腕调锋，不停不滞，笔速均匀，轻提轻按，收笔回转。

圆笔与方笔的用笔如图 3-4 所示。

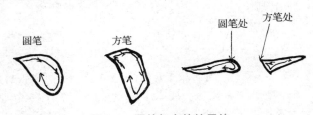

图 3-4　圆笔与方笔的用笔

康有为在《广艺舟双楫》中说："书法之妙，全在运笔。该举其要，尽于方圆。操纵极熟，自有巧妙。方用顿笔，圆用提笔，提笔中含，顿笔外拓。中含者浑劲，外拓者雄强，中含者篆之法也，外拓者隶之法也。提笔婉而通，顿笔精而密。圆笔者萧散超逸，方笔者凝整沉著。提则筋劲，顿则血融。圆则用抽，方则用絜。圆笔使转用提，而以顿挫出之，方笔使转用顿，而以提絜出之。圆笔用绞，方笔用翻。圆笔不绞则痿，方笔不翻则滞。圆笔出之险则得劲，方笔出以颇则得骏。提笔如游丝袅空，顿笔如狮狻蹲地，妙处在方圆并用，不方不圆，亦方亦圆，或体方而用圆，或用方而体圆，或笔方而章法圆。神而明之，存乎其人矣。"

康有为这段话是在讲书法中笔法的方圆，他详细论述了方笔、圆笔书写应该有的姿态，而且在最后点出书法的美妙之处就在于能够"方圆并用，不方不圆，亦方亦圆"。

5. 藏锋与露锋

藏锋与露锋是从毛笔书写汉字笔画时蕴锋或出锋的角度谈用笔的。古代书法家认为："藏锋以包其气，露锋以纵其神。"这是从书写效果方面讲的，也就是说，用藏锋书写的笔画含蓄饱满，用露锋书写的笔画刚劲飘逸。具体书写要领是，藏锋逆入起笔，平出运行，回锋收笔；露锋或起笔故意外露笔锋，或逆锋起笔，平出行笔，收笔不回收笔锋。藏锋与露锋的用笔如图3-5所示。

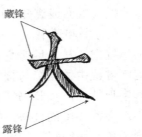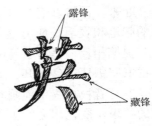

图3-5　藏锋与露锋的用笔

6. 转锋与折锋

转锋与折锋是指行笔过程中用锋、调锋的两种相对的笔法。转锋的造型是圆笔，折锋的造型是方笔。转与折是从用锋路线和行锋轨迹方面谈笔法；而圆与方是从笔画造型方面谈笔法。

7. 用笔的轻重快慢

轻与重是从用笔力度方面讲的，快与慢是从用笔速度方面讲的，二者都是对书法用笔节奏产生影响的关键因素。笔轻与笔重是相对的，轻则笔画精瘦活泼，重则笔画肥厚沉稳。用笔的轻与重都要适度，正如大书法家姜夔所说："用笔不欲太肥，肥则形浊；又不欲太瘦，瘦则形枯。"用笔的快与慢也是相对的，行笔快以求险峻，行笔慢以求稳重。一个笔画之中，往往起笔和收笔稍慢，平出则快；一字之中，往往点快，横竖则稍慢。

蔡邕在其书法论《九势》中说："夫书肇于自然，自然既立，阴阳生焉；阴阳既生，形势出矣。藏头护尾，力在字中，下笔用力，肌肤之丽。故曰：势来不可止，势去不可遏，惟笔软则奇怪生焉。

"凡落笔结字，上皆覆下，下以承上，使其形势递相映带，无使势背。

"转笔，宜左右回顾，无使节目孤露。

"藏锋，点画出入之迹，欲左先右，至回左亦尔。

"藏头，圆笔属纸，令笔心常在点画中行。

"护尾，画点势尽，力收之。

"疾势，出于啄磔之中，又在竖笔紧趯之内。

"掠笔，在于趱锋峻趯用之。

"涩势，在于紧驭战行之法。

"横鳞，竖勒之规。

"此名九势，得之虽无师授，亦能妙合古人，须翰墨功多，即造妙境耳。"

二、基本笔画的用笔

汉字最基本的笔画有五种，即横、竖、撇、捺、点，在此基础上，又有钩、挑、折三种。这八种笔画组合变化，在识字教学中可见二十八种，在书法教学中达五十多种。

书法各种笔画的用笔都要遵循用中锋这个最根本的原则，同时还要根据不同笔画使用不同的方法。各种笔画的具体写法分别如下。

1. 横画

横画的一般写法是首尾藏锋，左低右高，二分之一偏右中段略细。横画的用笔可以总结为：低逆入，细平出，高回收，如图3-6所示。

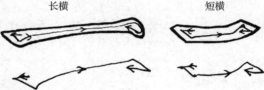

图3-6　横画的用笔

书海遨游

写横画时运笔不当容易出现一些"病笔"，其"症状"及"病因"列举如下。

（1）柴担——两头粗大，中间细瘦，状若柴担。原因是起笔和收笔时顿笔过重，中段过于上弧或过于轻细。

（2）粗头——大头细尾。原因是起笔过重，而后未搓笔换锋即拖笔右行，收笔时未与起笔相呼应。

（3）长喙——翘头平尾。原因是起笔后拖过长，顺锋下笔后随即折而右行，无顿挫运笔。

（4）臃肿——整体粗重，无变化。原因有三：一是笔头含墨过多；二是行笔力度过大；三是墨中水分过多。

（5）坠尾——尾部下塌，无精神。原因是行笔至末端后直接顿笔收尾，或收笔时顿笔过重。

（6）折木——尾部如折断的木头。原因是起笔时没有遵循"欲右先左"，收尾时没有遵循"回锋收笔"。

2. 竖画

竖画在楷书中分为悬针竖（出锋竖）和垂露竖（藏锋竖）两种。悬针竖的写法是欲下先上，逆锋入笔，折锋向右下顿，左挫调锋，向下中锋力行，出锋收笔。垂露竖的起笔、行笔皆同悬针竖，收笔在竖画的末端顿笔向左或者向右回收藏锋。竖画的用笔如图3-7所示。

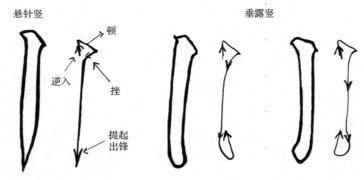

图 3-7　竖画的用笔

书海遨游

写竖画时运笔不当容易出现一些"病笔"，其"症状"及"病因"列举如下。

（1）尖头——状若颖锥。原因是下笔轻快，不沉着。

（2）钉头——形状若钉。原因是起笔未遵循"逆入藏头"，而后转折突然。

（3）鼠尾——形若鼠尾。原因有二：一是对笔的控制力不足；二是行笔草率，随意下拖。

（4）折木——端头锋散如断木。原因是下笔草率或在笔头未整理好的情况下下笔。

（5）竹节——状若竹节。原因是书写垂露竖时不得要领。

3. 撇画

撇画变化较多，有斜撇、竖撇、平撇等，斜撇还分为长撇和短撇。它的起笔和收笔都与悬针竖大致相同，只是行笔取势不同。撇画无论取斜、取直、取平都要中锋运笔，不可因斜而偏。撇画的用笔如图 3-8 所示。

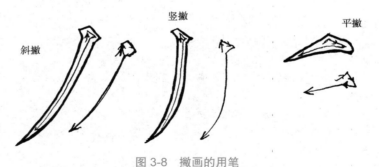

图 3-8　撇画的用笔

书海遨游

写撇画时运笔不当容易出现一些"病笔"，其"病因"列举如下。

（1）鼠尾——起笔时顿锋过重，左出行笔飘浮且无收锋。

（2）钉头——起笔动作大，后拖长。

（3）垂尾——顿锋下笔后行笔不到位。

（4）锯齿——偏锋行笔所致。

（5）僵直——运笔呆板，无轻重快慢变化。

4. 捺画

捺画主要有斜捺、平捺和反捺三种，用笔如图 3-9 所示。斜捺、平捺和反捺起笔相同。斜捺和平捺的行笔和收笔部位基本相同，只是取势不同。反捺起笔轻快顺势向右下方力行，收笔时用顿笔回收藏锋。

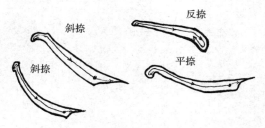

图 3-9　捺画的用笔

书海遨游

写捺画时运笔不当容易出现一些"病笔"，其"病因"列举如下。

（1）翘尾——原因是捺脚处顿笔后没有过渡而直接收笔。

（2）散尾——原因有二：一是捺脚处顿笔后草率收尾；二是笔头含墨不足。

（3）垂尾——顿锋收笔时行笔下拖。

（4）粗颈——起笔后折笔换锋时按笔过重。

（5）弓背——捺颈处上行过高或右向行笔过长未及时向右下按笔。

5. 点画

点画的用笔特点是在较短的距离之内完成起笔、行笔和收笔三个动作。点画是汉字的"精灵"，无论取势还是传情，在汉字用笔、结体方面都占有重要位置。所以，古人说："点者，字之眉目，全藉顾盼精神。"

点画的种类较多，从运笔出锋和藏锋的角度分为出锋点和藏锋点；从取势的角度分为竖点、横点、垂点和斜点。点画的用笔如图 3-10 所示。

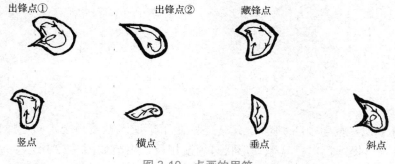

图 3-10　点画的用笔

一般来说，点画要写得头轻、尾重、背圆、腹平，顾盼有情。

书海遨游

写点画时运笔不当容易出现一些"病笔"，其"症状"及"病因"列举如下。

（1）牛头——形状大且奇怪，呆笨如牛头。原因是下笔过重，折角多且生硬，笔法不明，顿挫不当。

（2）尖头——尖头圆尾，细瘦狭长，状若颖锥。原因是下笔露锋，行笔轻浮，无顿挫、回收。

（3）凹腹——头尾尖，中弯折，状若"饿"腹。原因是运笔时只顾"圆"背而忘了"平"腹，折笔后未顺势向左上回锋收笔以平"饿"腹。

（4）臃肿——"多肉少骨，体形肥大"。原因有三：一是用笔无提按顿挫，下笔过重；二是墨中水分过多；三是笔尖未调整出锋颖。

（5）残缺——蓬头缺尾，边缘缺损。原因是用笔松散潦草，行笔无提按，点不聚圆。

6. 钩画

钩画种类比较多，主要有竖钩、横钩、竖弯钩、斜钩（戈钩）、心钩、横折弯钩等，用笔如图3-11所示。

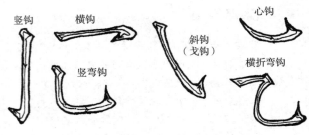

图 3-11　钩画的用笔

竖钩起笔、行笔与竖画相同，不同之处在于竖尽出钩部位。运笔方法是行笔到竖画将尽处驻笔蓄势，略向左下运行，运用顿、挫拔法将笔锋转回少许，再向左侧用力迅速钩出，钩处形如铁钉。

其他钩法除取势和钩的方向变化外，运笔方法基本与竖钩相同。

书海遨游

写钩画时运笔不当容易出现一些"病笔"，其"病因"列举如下。

（1）拖钩——出钩迟疑犹豫，慢且无力，钩尖下拖。

（2）尖钩——钩脚处直接出钩而无顿挫回锋，笔锋走偏，出钩未收使得钩尾过长。

（3）蜂腰——这是写竖弯钩时易犯的笔病。原因是起笔时顿锋过重，转锋后提笔草率，行笔时无轻重变化。

（4）散锋——钩脚处顿笔后未及时调整笔锋便匆忙挑笔出锋，或笔锋未收束，力量未送到就出锋收笔。

7. 挑画

挑画在汉字识字教学中叫"提"。运笔方法是下笔逆入稍重稍慢，向下略顿后即转变方向轻快行笔，顺势提笔挑出。其笔画形状与短撇相反，用笔如图3-12所示。

图 3-12　挑画的用笔

写挑画时运笔不当容易出现一些"病笔"，其"病因"列举如下。

（1）顿软——出锋时未提笔疾挑出锋，或出锋犹豫，或过慢无力。

（2）散尾——出锋时未收束笔锋，或甩笔出锋时力量未达锋尖。

（3）钉头——起笔时顿笔过重而换锋提笔过快导致铺毫不够。

（4）断木——下笔随意，收笔未收束，两头无粗细。

8. 折画

折画主要有横折、竖折和撇折三种，用笔如图 3-13 所示。运笔时，下笔和收笔的方法如同横、竖、撇和钩。横折的运笔方法是，下笔如同横画，行笔至折处，向右上方略提笔锋，再向右下方顿笔，然后向左下方挫笔调锋，再做铺毫竖向行笔，其收笔方法

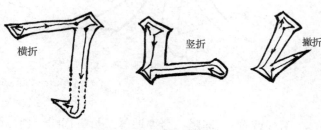

图 3-13 折画的用笔

如同竖画。竖折的运笔方法是先按竖画下笔和行笔，至折处先提笔锋向左下折，再向右下方顿笔，然后挫笔调锋，铺毫横向平出，其收笔方法同横画。撇折的运笔方法是先按撇画下笔和行笔，至折处先提向左，再向右下方顿笔，稍驻笔调整笔锋，顺势提笔挑出，其收笔方法同挑画。

写折画时运笔不当容易出现一些"病笔"，其"病因"列举如下。

（1）方肩——横画至转折处往右下写一斜线，再转左下，故转折处呈方形。

（2）圆肩——横画至转折处直接弧线圆行，故转折无棱无角。

（3）直肩——横画至转折处直接下转。

（4）脱肩——横画写至转折处直接折转下行顿笔换锋。

（5）耸肩——转折顿笔处提笔过高，顿笔过重。

（6）肿肩——横画至转折处顿笔过重，或墨中水分过多。

三、永字八法

"永字八法"是古人用"永"字中的八种笔画作为练习楷书基本功的一种方法。古人认为"永"字"备八法之势，能通一切字"。"永"字的笔画，按笔顺有点、横、竖、钩、挑、长撇、短撇和捺，古人用形象的比喻给这些笔画分别命名为侧、勒、努（或弩）、趯（tì）、策、掠、啄和磔（zhé），如图 3-14 所示。

微课

永字八法

侧，即点。"侧"有险势的含义。晋代书法家卫夫人在《笔阵图》中形容点如"高峰坠石"。书写时，一般应取侧斜势。运笔时，下笔从半空掷下，再向右下加重笔力，接着慢慢上收转向藏锋，至笔锋到达笔画的腹内趁势快速提出。

勒，即横。"勒"是马嚼子，比喻写横取势犹如勒马收缰，缓去急回，左低右高，含蓄有力。下笔逆入，行笔平出，收笔回锋蓄劲。

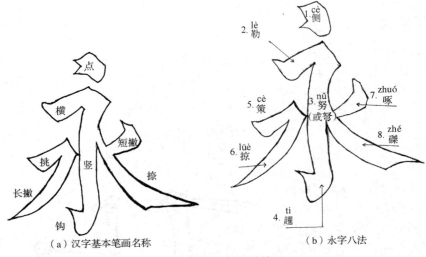

（a）汉字基本笔画名称　　　　　（b）永字八法

图 3-14　永字的八种笔画

努（或弩），即竖。努亦通弩，是古代的一种弓箭，比喻竖画微曲，如拉开强弓，蓄有千钧之力。古人说，竖画要"弩弯环而势曲"。因此，竖画运笔应避免直呆地向下行笔，应或左弓，或右拱，稍取弯势，显示出挺拔的力度。

趯，即钩。趯是突然起脚，急速踢出的意思，比喻书写钩画时要调锋蓄势，突然出锋，提笔而收。驻锋蓄势要慢，收锋要峻急。

策，即挑，又叫提。策是古代一种竹制的马鞭，又称"马刺"，比喻书写挑画要像用马鞭子赶马一样，向斜上方用力发笔，提笔出锋而收。

掠，即长撇，比喻取势要像飞燕从高檐上俯冲掠下。运笔逆锋下笔，迅速向左下方运行，收笔提毫出锋。

啄，即短撇，比喻取势要像鸟啄食，矫健敏捷。运笔逆入藏锋，铺毫向左下方力行，提笔出锋。起笔、行笔和收笔的整个过程要干净利落。

磔，即捺，要用三折法来写。起笔逆入，运笔铺开，成波谷形，顿笔捺出。

知识拓展

相传，王羲之曾到天台山，被山上的风景深深吸引，便在山顶住了下来，终日尽情欣赏日出奇观和云涛雾海，并且从中获得了书法灵感。他每天不知疲倦地练字，不停地洗笔、洗砚，最后竟然把一个澄澈清碧的水池都染黑了，可见其对书法研究的痴迷程度。

一天深夜，王羲之还在练字，写了一张又一张，铺得满地都是，但还是不满意，后来实在疲倦不堪，趴在桌上睡着了。这时忽然刮来一阵清风，一朵白云飘然而至，云朵上有位鹤发银髯的老人，笑呵呵地看着他说："我看你每天潜心研究书法，十分用功，现在我教你领悟一个笔诀，日后自有作用。你伸过手来。"王羲之听到这里，将信将疑地伸手过去。老人在他手心上写了一个字，然后点点头说："你的书法技艺会越来越高的。"说罢就消失在空中了。这时王羲之急忙喊道："先生家居何处？"只听空中隐隐约约传来一声："天台白云……"老人走了之后，王羲之一看手心，原来是个"永"字。他思

考了一整夜，终于明白了：横竖钩，点撇捺，方块字的笔画和结构的诀窍都体现在这"永"字上了。白云先生教授的真是好笔诀啊！此后，王羲之练字更加勤奋了，书法也更加洒脱高超。后来，王羲之和朋友在兰亭欢聚时，挥笔写下了千古流传的书法珍宝《兰亭集序》，为世人传诵。

第二课　　毛笔楷书的结体取势

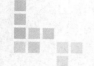

至理名言

石可破也，而不可夺坚；丹可磨也，而不可夺赤。——《吕氏春秋·纪·季冬纪》
工欲善其事，必先利其器。——《论语·卫灵公》

古人对楷书结构研究得较深、较细，形成一系列理论。例如，唐代欧阳询著有《三十六法》，明代李淳著有《大字结构八十四法》，清代黄自元著有《间架结构摘要九十二法》等。直到今天，这些经典之作仍然是我们习练楷书结构的教科书。

文化贴士

从书法的角度看，楷书的范围要大得多。从汉末至东晋过渡期的非隶非楷，到唐中期和唐晚期楷书完全成熟后的颜柳等，都应包括在楷书范围之中。从书法审美的角度看，中国书史上的楷书可归结为三个系列：晋楷一系、魏楷一系和唐楷一系。

应知导航

了解楷书结构的八种形式和两个基本法则。

汉字从结构上分有独体字与合体字两大类。独体字在古代又叫"文"，如"日""月""水""火"等。合体字一般由两个或两个以上的偏旁构成，在古代又称"字"。从结构形式看，合体字可分为七种，即上下结构、上中下结构、左右结构、左中右结构、半包围结构、全包围结构和品字形结构。再加上独体字，汉字结构的主要形式有八种。

如果进一步结合结构比例细分，汉字常见的八种结构形式又可细分为四十多种形式，如上下结构又可分为上大下小、上小下大、上宽下窄、上紧底松结构；左右结构又可分为左窄右宽、左伸右缩、左右相等结构。所以在练习时，要学会读帖，要观察古人写字时处理结构的匠心。

汉字结构形式虽然丰富多样，但是基本法则只有两点，即重心和分布（一字之中笔画的分布）。重心要平稳，笔画分布要疏密匀称。汉字结构的简释如图3-15所示。

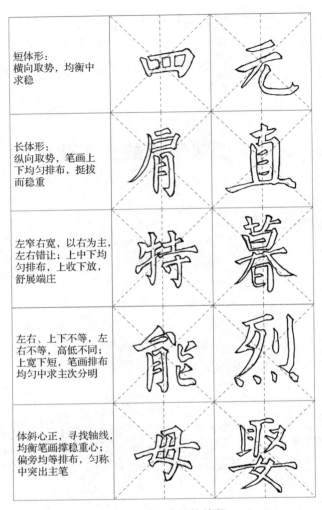

短体形：横向取势，均衡中求稳	四	元直
长体形：纵向取势，笔画上下均匀排布，挺拔而稳重	肩特	暮烈
左窄右宽，以右为主，左右错让；上中下均匀排布，上收下放，舒展端庄		
左右、上下不等，左右不等，高低不同；上宽下短，笔画排布均匀中求主次分明	能母	娶
体斜心正，寻找轴线，均衡笔画撑稳重心；偏旁均等排布，匀称中突出主笔		

图 3-15　汉字结构简释

要做到重心平稳，必须使汉字结构的大小、高低和主次和谐适度。无论哪种结构形式的汉字，都有着明显的大小、高低和主次对比，如多数汉字是左低右高，又如在一个汉字之中，主笔（长笔画）一般不要超过三笔，否则主次笔画会不和谐，汉字整体就会显得松散无神。

疏密匀称是指在一字之中要处理好笔画分布和偏旁搭配的问题。汉字在整体视觉上首先是方正美，而在细微方面又变化无穷，千姿百态，韵味尽展。例如，仔细观察唐楷四大家作品，横不平、竖不直，一字之中相同或相似的笔画或长或短，或粗或细，或仰或俯，绝不雷同。但无论怎样变化，笔画都匀称分布，一字之中笔画和间白疏密相当的法则始终不变。汉字的方正美还表现在搭配比例上，或左右大小、高低不等，或上下宽窄、紧松不一，或内外开合不同。总之，相让相错、相向相背、覆下承上、里呼外应，尽在搭配比例和谐之中产生。另外，汉字的方正美还在于因字取势，或长取纵势，或短就横势，或斜体斜笔，轴线重心却妙如神工，密藏于字中，凝聚着汉字的形体美。

知识拓展

颜真卿拜张旭为师后，书法大有长进，张旭对收了这么一个好学生十分满意。

一天，张旭和颜真卿一起谈论书法，张旭问："三国时候的钟繇，把写字的方法归结为十二个字，你知道是哪十二个字吗？"

"是平、直、均、密、锋、力、轻、决、补，还有损、巧、称。先生，您看我说得对吗？"颜真卿回答。

"对！不过你知道它们的意思吗？"

"我说不大好，还请先生指教！"

"好！这十二个字是书法的精髓。现在，我把我多年的体会传给你。这'平'字是说，横的笔画要写得平，但是，不能太平，要有气势，不呆板；'直'是说，竖画要从不直中求直，下笔要放纵开来，不能歪斜变曲；'均'指的是字的笔画和笔画之间的空隙要均匀自然，不能过远或过近；'密'是说笔画相连处要不露痕迹；'锋'是说每一笔的收处都要写好笔锋，使它挺健有力；'力'字很容易懂，是说字要写得有骨力；'轻'是说笔画在转折的地方要轻轻带过；'决'的意思是说，下笔的时候一定要果敢坚决，不能胆怯犹豫；'补'是说头几笔没有安排好，就要设法用下面的笔画来补救；'损'字很重要，是说在一点一划的书写上，要让人感到还有余意没有表达出来，能引起人的想象；最后是'巧'和'称'，'巧'是说要把字的形体结构布置得富于变化，'称'是说不但字的笔画结构要匀称，在一篇字的布局上，也要大小疏密得当，这样字看起来才匀称。写字的时候，只要注意按这十二个字的要求去写，一定能够写好。"

"先生，您讲得太好了，我明白了写字的门径和精要。"颜真卿高兴地说。

对这十二字的解释，张旭从来没有对别人讲过，现在他传给了颜真卿。从此，颜真卿的字写得更好了。后来，颜真卿融会前代书法家的特长，自己创制了一种新字体。这种字体精神饱满，厚重朴实，刚健雄壮，很受大家的喜爱，人们叫它"颜体"。学写颜体字可以使人少犯缺乏骨力的毛病，所以初学书法的人都爱习写颜体字。

第三课 颜体用笔

至理名言

　　傲不可长，欲不可纵，乐不可极，志不可满。——魏徵
　　读书之法，在循序而渐进，熟读而精思。——朱熹

颜真卿（709—784），唐代杰出书法家，初学褚遂良，后师从张旭，汲取初唐四家特点，兼收篆隶和北魏笔意，完成了雄健、宽博的颜体楷书的创作，树立了唐代楷书的典范，因被唐代宗封为鲁郡公，故世称"颜鲁公"。

掌握颜体各笔画的用笔技法。

颜真卿书写的正楷端庄雄伟，气势开放，后人称其"雄秀独出，一变古法"。在用笔方面，颜体方圆兼备，舒展开阔。横画多细，竖向落笔；竖画多相向，横向落笔。行笔雄健遒劲，落笔多藏锋，收笔多回锋。撇轻捺重，点画呼应，上一笔画收笔同下一笔画起笔之间气势连贯。《颜勤礼碑》是颜真卿七十岁时所书，也是颜体书法的代表作品。以下对《颜勤礼碑》的用笔技法作简要分析。

一、横画类

横画大致分为长横、短横、左尖横和右尖横四种。

长横一般较细，向上微拱。落笔（下笔）逆锋竖落，行笔向右上角运行，收笔以顿回锋。整体看来，左低右高，微微倾斜，但感觉上是平的。

短横的写法与长横大致相同，只是在取势和体态上有差别。取势左低右高，呈平斜状，体态浑厚饱满。

左尖横，顺锋起笔，轻快平出，回锋收笔，笔画尾部饱满丰润，常见于多横画的字中。

右尖横，逆锋竖落起笔，渐行渐提，收笔提笔出锋，常见于多横画或者横画右侧还有其他笔画的字中，起到让右的作用。

上述四种横画的用笔如图 3-16 所示。

二、竖画类

竖画分为垂露竖和悬针竖两种，垂露竖又分为左垂露和右垂露。《颜勤礼碑》中的竖画一般粗壮有力，起着支柱的作用。

垂露竖起笔逆锋欲下先上，再向右下顿笔调锋，然后平出向下力行，至收笔处向左（或者向右）提笔稍顿，最后向右上（或者向左上）回锋。一字之中有两竖并存时，左竖常常略细，中竖或右竖则粗壮有力。

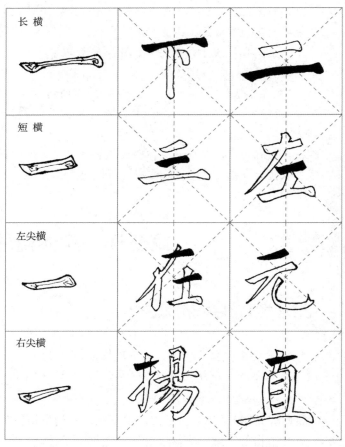

长 横		
短 横		
左尖横		
右尖横		

图 3-16　横画的用笔

悬针竖起笔、行笔与垂露竖相同，收笔一般在竖画的五分之四处渐渐提笔收锋，笔画末端出锋形成挺健垂芒，丰满雄劲。

上述两种竖画的用笔如图 3-17 所示。

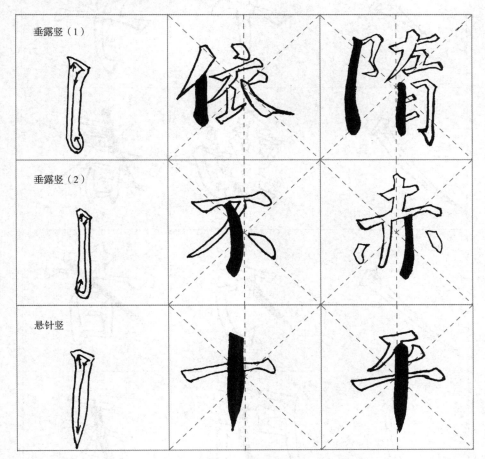

图 3-17　竖画的用笔

三、撇画类

撇画主要有短撇、长撇、直撇和竖撇四种。

短撇起笔逆锋向右上方，折锋向左下方顿笔，中锋行笔，渐行渐提，笔力送到笔画末端，出锋收笔。

长撇、直撇和竖撇的起笔、行笔、收笔与短撇大致相同，只是在取势和长短方面不同而已。不论哪种撇，都要求用腕力把笔锋送到笔画的末端，做到笔到力到，扎实饱满。同一字中有多撇时要变化形态。

撇画的用笔如图 3-18 所示。

四、捺画类

捺画有"蚕头燕尾"之态，显得厚重平稳，特点突出。捺画可分为斜捺、短捺、平捺和反捺四种。

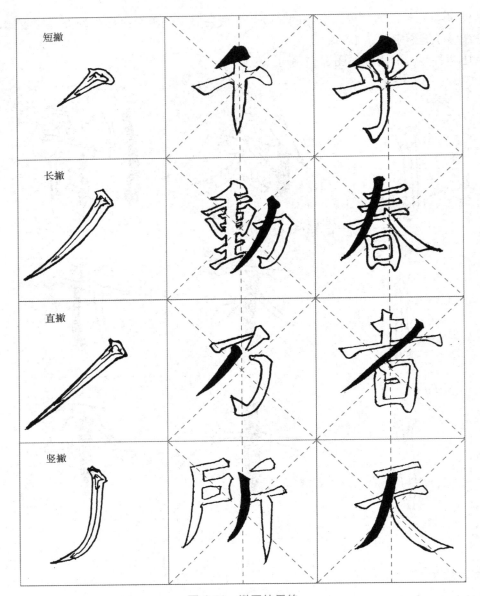

图 3-18　撇画的用笔

　　斜捺笔画左上逆锋起笔，转锋向右形成"蚕头"，再向右斜下徐行，边行边下按笔锋至捺脚处重顿稍驻，再稍向上提笔向右捺出，形成"燕尾"。

　　短捺写法与斜捺大致相同，只是在长度和收笔时稍有区别。斜捺取势除较长外，还略呈弧状，且捺出的"燕尾"较长；短捺取势相对较短，呈直斜状，且捺出的脚较短。

　　平捺写法与斜捺相同，区别在于取平势，且成飘样的弧形，起笔较轻，收笔前顿驻处较粗壮，"燕尾"大多较长，形成锋利雄拔、刚劲沉稳的气势。

　　反捺一般顺锋起笔，向右下按笔，写出的笔画呈拱弧状，行笔至笔画末端稍顿转笔，向左上方回锋收笔。

　　在《颜勤礼碑》中，一字之中有多笔捺画时，一般只留一笔捺画，其余变作反捺或点，

如"楚""林"等。

上述四种捺画的用笔如图 3-19 所示。

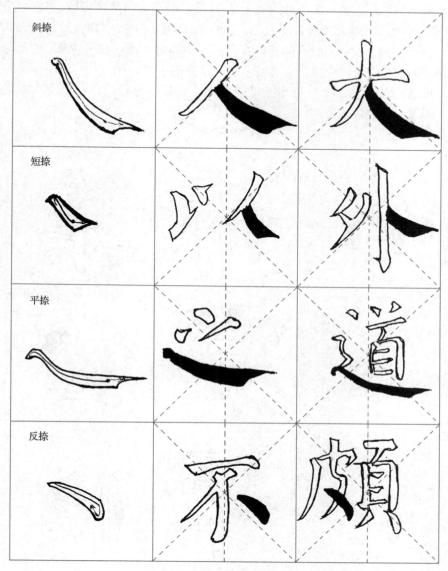

图 3-19　捺画的用笔

五、点画类

点画是汉字的精灵,古代书法家都非常注重点画的变化。《颜勤礼碑》中的点画姿态丰富多彩,主要有以下几种。

斜点:斜点有左斜点和右斜点两种,按起笔的方法分又分为顺锋点和逆锋点。顺锋点无论在左、在右,都是顺锋起笔,向左下或向右下顿笔,稍驻后转锋向右上或向左上回锋收笔;逆锋点不论在左边或右边,都要逆锋起笔,欲下先上,行笔和收笔同顺锋点。

垂点:垂点有左垂点和右垂点两种。右垂点逆锋起笔向左上方,再折锋向右顿出棱角,

然后向右下行笔，至尾部稍顿驻后再向左上收笔藏锋；左垂点起笔顺锋露锋，再向左下行笔，收笔同右垂点，只是方向相反。

相向点和背向点：这是一字之中有两点左右对称所呈现的两种照应态势。其运笔方法大体同上面所讲的，区别之处有以下几点：①收笔，相向点左、右两点画均出锋收笔，形成左上右下相呼应的态势；②出锋藏锋，背向点左画起笔逆藏，收笔出锋；右画起笔顺锋，而收笔回锋，形成左右反向支撑，或者左右反向示意的态势。

挑点：起笔逆锋向左下，再折锋顿笔向右下，然后挫笔行笔，至笔画末端渐提速出，露锋收笔，形成利刃尖挑的形态。

上述几种点画的用笔分别如图 3-20 和图 3-21 所示。

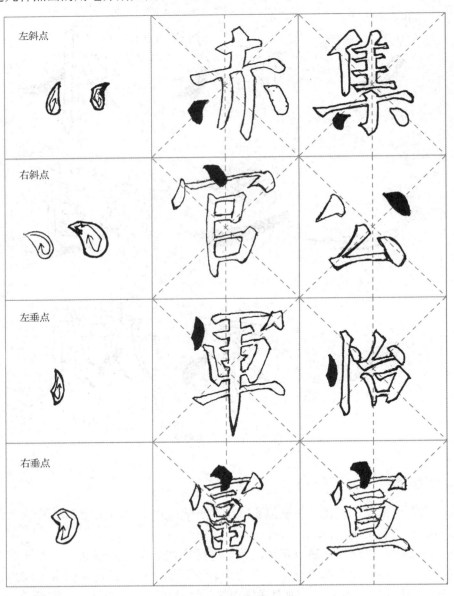

图 3-20　点画的用笔（一）

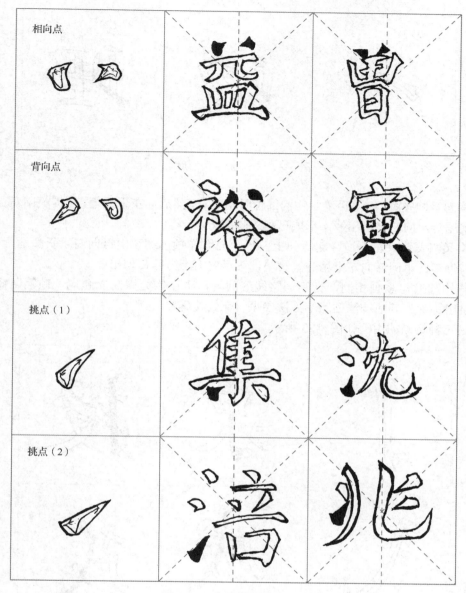

图 3-21　点画的用笔（二）

六、挑（提）画类

挑画就是识字教学中的提画，一般在提手旁和王字旁中多见。运笔方法是欲上先下，逆锋向左下方起笔，折锋向右下方顿笔，调整中锋边行边提笔，向右上方斜挑出锋芒收笔，用笔如图 3-22 所示。

七、钩画类

颜体钩画有十一种，包括竖钩、弧弯钩、横折钩、刀钩、左耳钩、右耳钩、斜（戈）钩、心钩、竖弯钩、右向钩（竖提）和单耳钩。这里主要简要介绍竖钩、斜钩和竖弯钩三种。

图 3-22　挑（提）画的用笔

　　竖钩起笔同竖画，行笔至笔画钩的部位时略向右，然后向左下顿笔，再提笔向左上回锋，稍驻蓄足尾势，向左提笔出锋，形成迅猛踢脚态势。

　　斜钩又叫戈钩，左下逆锋起笔向上，折笔向右作顿，调整中锋向右下斜弧运行，至作钩处向右顿笔，再回锋向左上稍驻笔蓄势，最后向右上方露锋勾出。

　　竖弯钩起笔与竖画相同，行笔一路缓缓圆转，至作钩处微向上翘尾，顿笔回锋蓄势，再向上挑出钩尖。其他钩法的运笔方法参见《颜勤礼碑》。

　　上述三种钩画的用笔如图 3-23 所示。

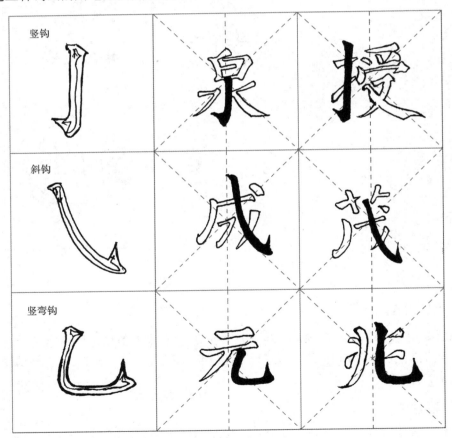

图 3-23　钩画的用笔

八、折画类

常见的折画有横折、竖折、右角折、撇折、横折折撇（走之折）、长弧折、横钩折、竖弯折和双撇折。因有些内容前面章节已经介绍，并且从当今识字教学角度讲，有的笔画不属于折画，所以这里只简略介绍横折、横折钩、撇折和横折折撇（走之折）四种。

横折起笔同横画，行笔至折处稍驻笔向上微微昂肩，再顿笔，然后调锋向下略带斜意力行。

颜体横折钩有独特的笔法，起笔同横画，行笔至折处提笔过渡，或圆转直下，或笔断意（筋）连，即"暗过"与"转笔"，形成内方外圆的特色，收笔同竖钩画。

撇折起笔同撇画，至折处提笔向左下方折笔，再稍顿调锋，然后向右上略斜提出。

横折折撇（走之折）起笔同横画，第一折处先提笔稍驻，再向右下略顿，调锋圆曲缓行，至第二折处稍顿驻，再出锋撇出。

上述四种折画的用笔如图 3-24 所示。

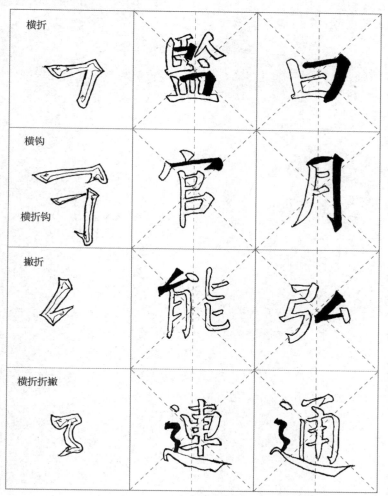

图 3-24　折画的用笔

总之，颜体字端庄遒劲，雍容大方，在用笔方面多转少折，多回锋，少出锋，粗细轻重对比明显。在习练时，不可只追求强壮而忽视雄健挺拔，切忌把字写得臃肿无骨，应读

帖摹帖，思帖背帖，揣摩笔法和结字的奥秘，方能事半功倍。

■ 书海遨游 ■

卫夫人的《笔阵图》

晋代的卫夫人在其《笔阵图》中将书法中的基本点画总结归纳为以下七种，并给出了解释说明。

"一"如千里阵云，隐隐然其实有形。

"丶"如高峰坠石，磕磕然实如崩也。

"丿"如陆断犀象。

"乚"如百钧弩发。

"丨"如万岁枯藤。

"乀"如崩浪雷奔。

"刁"如劲弩筋节。

欧阳询的"八诀"

唐代欧阳询著有《八诀》，他将书法中的基本点画总结归纳为以下八种。

"丶"如高峰之坠石。

"乚"似长空之初月。

"一"若千里之阵云。

"丨"如万岁之枯藤。

"乀"劲松倒折，落挂石崖。

"刁"如万钧之弩发。

"丿"利剑截断犀象之角牙。

"乀"一波常三过笔。

知识拓展

为了学习书法，颜真卿拜在张旭门下。张旭是唐代首屈一指的大书法家，各种字体都会写，尤其擅长草书。颜真卿希望在这位名师的指点下，能很快学到写字的窍门，从而一举成名。颜真卿拜师以后，张旭却没有向他透露半点书法秘诀，只是给他介绍了一些名家字帖，简单地指点了一下字帖的特点，让他临摹。有时，张旭带着颜真卿去爬山、玩水、赶集、看戏，回家后又让他练字，或看他挥毫疾书。

转眼几个月过去了，颜真卿得不到老师的书法秘诀，心里很着急，他决定直接向老师提出要求。

一天，颜真卿壮着胆子，红着脸说："学生有一事相求，请老师传授书法秘诀。"

张旭回答说："学习书法，一要'工学'，即勤学苦练；二要'领悟'，即从自然万象中接受启发。这些我不是多次告诉过你吗？"

颜真卿听了，以为老师不愿意传授秘诀，又向前一步，施礼恳求道："老师说的'工学''领悟'，我都知道了，我现在最需要的是老师行笔落墨的绝技秘方，请老师指教。"

张旭还是耐着性子开导颜真卿："我是见公主与担夫争路而察笔法之意，见公孙大娘

舞剑而得落笔神韵，除了苦练就是观察自然，没什么别的诀窍。"

接着，他给颜真卿讲了晋代书圣王羲之教儿子王献之练字的故事，最后严肃地说："学习书法要说有什么'秘诀'的话，那就是勤学苦练。要记住，不下苦功的人，不会有任何成就。"

老师的教诲使颜真卿大受启发，他真正明白了为学之道。从此，他扎扎实实勤学苦练，潜心钻研，从生活中领悟运笔神韵，进步很快，终成大书法家。

第四课　柳体用笔

至理名言

古之立大事者，不惟有超世之才，亦必有坚忍不拔之志。——苏轼

流水不腐，户枢不蠹。——《吕氏春秋》

柳公权（778—865）是唐代著名书法家。柳体字继承了前辈诸家的优点，创出刚劲之中蕴含秀润，严谨之中蕴含活泼的书体。因颜体以丰筋胜，柳体以骨力胜，故世称"颜筋柳骨"。

应知导航

掌握柳体各笔画的用笔技法。

柳公权的书法代表作有《玄秘塔碑》和《神策军碑》。

《玄秘塔碑》全称《唐故左街僧录内供奉三教谈论引驾大德安国寺上座赐紫大达法师玄秘塔碑铭并序》，是唐武宗于会昌元年（841年）为纪念大达法师而建立的玄秘塔，由时任宰相的裴休撰文，柳公权书写。碑文共一千三百余字，现存于西安碑林。此碑最大的特色是结体端正俊丽，用笔干净利落，引筋入骨，清刚不失圆润，是柳体的代表作。

神策军原是唐制边防军队，后驻军禁中，成为皇帝的卫队，分为左、右神策军。《神策军碑》全称《皇帝巡幸左神策军纪圣德碑》，建于会昌三年（843年），是柳公权六十五岁时书写的。此碑结体严峻，气度温和，用笔刚柔相济，骨肉停匀，是高度概括前人楷体书法的精品。

柳体用笔吸取了欧体之方、颜体之圆，方圆兼备，清秀润丽。以下对《玄秘塔碑》和《神策军碑》的用笔技法做简要分析。

一、横画类

横画分长横和短横两种。

长横左低右高取势，二分之一偏右段稍细瘦。起笔向左上方逆入成角，折锋向右下作顿，提笔中锋平出，运行至中段偏右时，边行边稍提锋，再转锋上昂稍驻，然后向右下稍顿成围，最后向左回锋收笔。

短横体态粗壮，常呈中段微凹状。用笔方法同长横。

长横与短横用笔方正明显，取势右上斜势，微含耸肩状态，形成安适平稳的神态。

横画的用笔如图 3-25 所示。

二、竖画类

竖画一般分为垂露竖和悬针竖两种。

垂露竖又分为左垂露和右垂露两种。起笔逆锋向左上角，再折锋向右，顿挫调锋，然后中锋向下力行，至笔画末端向右（或者向左）上作围回收，形成露珠状。

悬针竖起笔同垂露竖，折锋突出，呈方钉状，行笔也是铺毫向下力行，收笔提锋出芒形成针尖状。

竖画的用笔如图 3-26 所示。

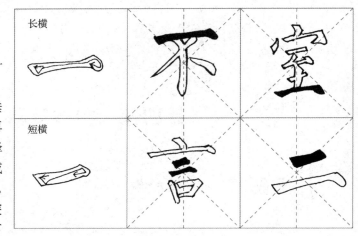

图 3-25　横画的用笔

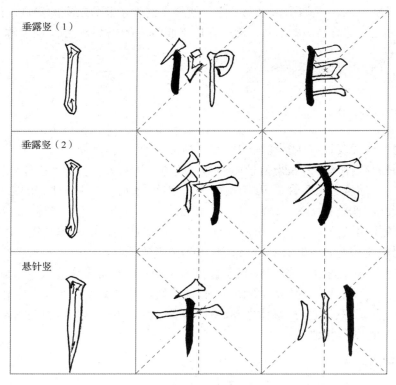

图 3-26　竖画的用笔

三、撇画类

撇画分为短撇、长撇、竖撇、回锋撇、柳叶撇等，这是从取势、形状和长短几个方面综合分类的。此处简要分析前四种。

短撇逆锋向右上方起笔，折锋向右下作顿，转锋向左下方快行，提笔出锋收笔，形成鸟嘴啄势。

长撇起笔与短撇相同，转锋向左下方疾行时取势略呈柔曲状，收笔渐行渐提，力到笔画末梢。

竖撇起笔、行笔和收笔同长撇，只是取势稍有不同。

回锋撇起笔与长撇相同，行笔略呈竖弯状，至收笔处提笔回锋向上，再蓄势向左上出锋，形成趯出钩。

撇画的用笔如图 3-27 所示。

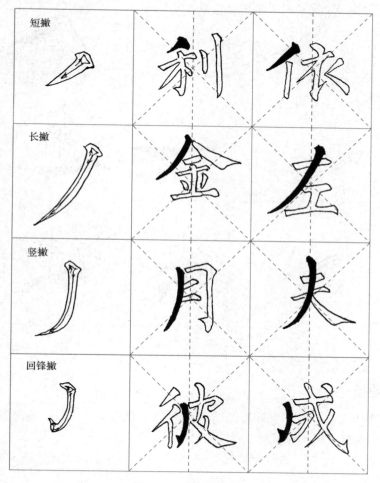

图 3-27　撇画的用笔

四、捺画类

捺画分为斜捺、平捺和反捺三种。

斜捺起笔逆锋，转笔向右下徐行，至笔画下半截带卷起意，在捺脚处稍驻笔，然后提笔出锋作磔。柳体捺脚较长，斜捺常与左撇相对称，呈撇轻捺重的态势。

平捺运笔方法与斜捺基本相同，起笔自笔画左上逆锋而入，再向下折锋，微顿后向右

徐徐行笔，至捺脚处稍顿笔蓄势，捺出时作仰势露锋。

反捺顺笔而起，向右下行笔，至笔画尾部下按回锋向上收笔。

一般在一字之中有上下两个捺画的，上面的捺往往用反捺，下面的捺用斜捺或平捺，如"逢""途""森"等字。

捺画的用笔如图 3-28 所示。

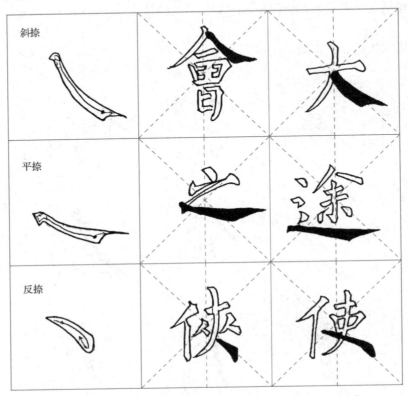

图 3-28　捺画的用笔

五、点画类

柳体点画变化多姿，从形态和取势方面细分有十余种，这里只介绍最基本的长点、左右点、相向点、相背点和挑点五种。

长点顺锋起笔，向右下方行笔稍顿，再转锋向左上方藏锋收笔。长点形状类似反捺，只是略有圆点的意味。

左右点一般位于字的左右两侧，形成对称状。在运笔方面，两点都是顺锋起笔，行笔下按，各向左右，收笔回锋也是如此。

相向点在一字之中，两点左右顾盼呼应，有连贯之意。相向点起笔均要逆锋入笔，收笔时常是一出锋、一藏锋，形成寓活泼于含蓄之中的态势。

相背点在一字之中，两点背相倚，形成共举整字重心的态势。相背点左右起笔均逆入，收笔时往往是一点出锋、一点藏锋。

挑点从点中出锋带挑画意，往往照应右上方其他笔画。运笔方法为顺锋起笔，顺势下按，

再转锋向上，稍稍驻笔蓄势，然后迅急向右上方挑出。

点画的用笔如图 3-29 所示。

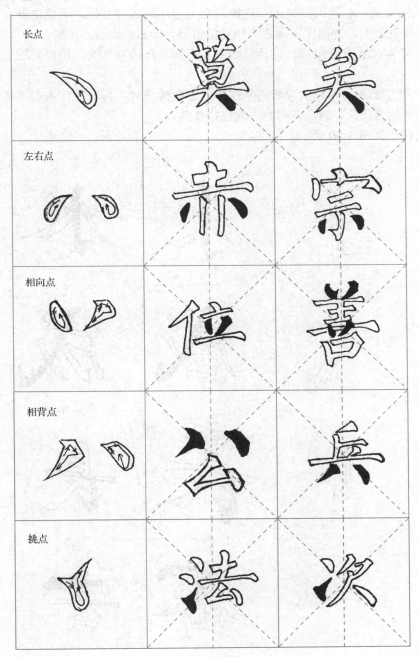

图 3-29　点画的用笔

六、钩画类

钩画主要有竖钩、斜钩、竖提、横钩、竖弯钩、横弯钩、弧弯钩、横折斜弯钩等，它们起笔大致一样，收笔也基本相同，只是在行笔取势方面有差异。下面简要介绍有代表性的四种。

竖钩起笔和行笔与竖画相同，至钩处向右轻轻顿笔作围，再转笔向左上回锋，稍驻蓄势后，向左提锋钩出，故人称"趯"，即脚迅猛踢出的意思。

斜钩又称戈钩，起笔欲下先上，逆锋向左上方，折笔向右顿，调整中锋向右下略带弧弯行笔，至钩处顿笔，再向左上回锋，稍驻笔蓄势，向右斜上方挑出钩。

竖提与竖钩运笔方法相同，只是竖提向右出钩，竖钩向左钩，所以有的书上把竖提叫作右向钩。

横钩起笔与横画相同，至钩处提笔向右上方微微昂肩，再转笔向右斜下顿笔，由原路回锋，待稍驻笔蓄势后，再向右斜角方向出锋作钩。

钩画的用笔如图 3-30 所示。

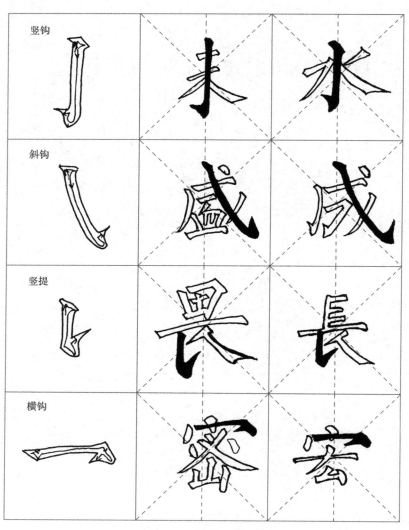

图 3-30　钩画的用笔

七、挑画类

挑画又称提，常见于提手旁、提土旁、王字旁等偏旁或部首中。挑画比较单一，在柳

体中是变化最少的笔画。用笔为先向左下方逆锋起笔，折笔向右斜下方，再顿笔调锋，然后提笔向右斜上方挑出，如图 3-31 所示。

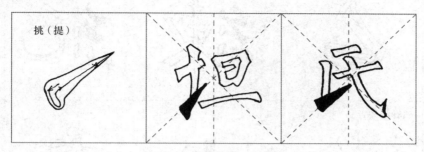

图 3-31　挑画的用笔

八、折画类

柳体折画可与钩画组合成带钩的折画，共有十余种，这里主要介绍横折、竖折、撇折和斜折四种。

横折起笔同横画，行笔至折处提笔稍驻，向右上微微昂肩，再向右斜下顿笔，形成棱角分明的肩架，然后提笔向下力行。横折和竖折充分体现出柳体以骨力胜的特点。

竖折起笔同竖画，行笔至折处提笔向左微折，再方折向下，稍顿笔后，向右行笔平出，最后收笔同横画一样回收藏锋。

撇折起笔同撇画，行笔至折处提笔向左斜下微折，再方笔向右下顿笔，向右挑出（有时是向右横，收笔同横画回锋）。例如，"弘"字中第四笔就是撇折的挑出，而"玄"字中第三笔就是撇折的横出，要回锋收笔。

斜折就是识字教学中的"撇点"，起笔同撇画，至折处提笔同竖折，折顿后向右斜下方作长点，回锋收笔。

上述四种折画的用笔如图 3-32 所示。

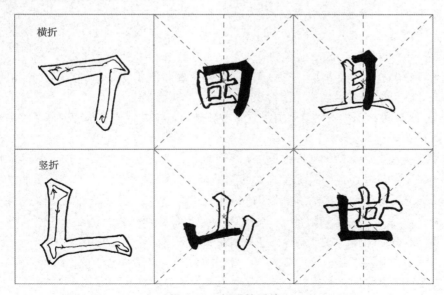

图 3-32　折画的用笔

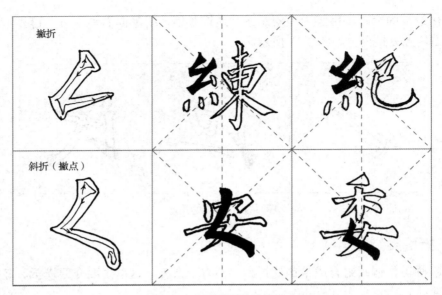

图 3-32　折画的用笔（续）

柳体继承了前辈的优点，在用笔、结字方面都有新的突破，刚劲而不失秀润，严谨而不拘呆板，端庄之中蕴含生动。尤其是用笔，在强健骨感之中尚富有丰腴妍润，方圆并用，少转多折。所以学习柳体用笔不可过分追求骨胜而把笔画写得枯瘦。

总之，学与练要密切结合，练与思要同步进行。临摹字帖要反复观察品味，才能形神兼习，在追摹古人碑帖中培养高雅情趣。

知识拓展

柳公权小的时候，字写得很糟，常常因为大字写得歪七扭八而被先生和父亲训斥。小公权很要强，他下决心一定要练好字。经过一年多的日夜苦练，他写的字大有起色。和年龄相仿的小伙伴相比，小公权的字在全村最拔尖，他写的大字得到同窗的称赞、老师的夸奖，连严厉的父亲脸上也露出了微笑，他感到很得意。

一天，小公权和几个小伙伴在村旁的老桑树下摆了一张方桌，举办"书会"，约定每人写一篇大楷，互相观摩比赛。小公权很快就写了一篇。这时，一个卖豆腐脑的老头儿放下担子，来到桑树下歇凉。他很有兴致地看孩子们练字。小公权递过自己写的字说："老爷爷，你看我写得棒不棒？"

老头儿接过去一看，只见写的是"会写飞凤家，敢在人前夸"。老头儿觉得这孩子太骄傲了，皱了皱眉头，沉吟了一会儿才说："我看这字写得并不好，不值得在人前夸。这字好像我担子里的豆腐脑一样，软塌塌的，没筋没骨，有形无体，还值得在人前夸吗？"

几个小伙伴都停住笔仔细听老头儿的品评。小公权见老头儿把自己的字说得一文不值，不服气地说："人家都说我的字写得好，你偏说不好，有本事你写几个字让我看看！"

老头儿爽朗地笑了笑，说："不敢当，不敢当！我老汉是一个粗人，写不好字。可是，有人用脚都写得比你好得多呢！不信，你到华京城里看看去吧！"

起初小公权很生气，以为老头儿在骂他，后来想到老头儿和蔼的面容、爽朗的笑声，

又不像骂他，就决定到华京城里去看看。第二天，他五更就起了床，悄悄地给家里人留了纸条，背着馍布袋就独自往华京城去了。

小公权一进华京城寿门，就看见北街一棵大槐树下挂着一个白布幌子，上面写着"字画汤"三个大字，字体苍劲有力，笔法雄健潇洒。树下围了许多人，他挤进人群去看，不禁惊得目瞪口呆。只见一个黑瘦的老人，没有双臂，赤着双脚坐在地上，左脚压住铺在地上的纸，右脚夹起一支大笔，挥洒自如地在写对联。他运笔如神，笔下的字迹似群马奔腾，龙飞凤舞，博得看客们阵阵喝彩。

小公权这才知道卖豆腐的老头儿没有说假话，他惭愧极了，觉得和"字画汤"老人比起来，自己真是差得太远了。他"扑通"一声跪在"字画汤"老人面前，说："我愿拜您为师，我叫柳公权，请收下我，愿师傅告诉我写字的秘诀……"

"字画汤"老人慌忙放下脚中的笔，用脚拉起小公权说："我生来没手，干不成活，只得靠脚巧混生活。虽能写几个歪字，怎配为人师表？"

小公权一再苦苦哀求，老人才在地上铺了一张纸，用右脚提起笔，写道："写尽八缸水，砚染涝池黑；博取百家长，始得龙凤飞。"

老人向小公权说："这就是我写字的秘诀。我自小用脚写字，风风雨雨练了五十多个年头。我家有个能盛八担水的大缸，我磨墨练字用尽了八缸水。我家墙外有个半亩大的涝池，每天我写完字就在池里洗砚，池水都乌黑了。可是，我的字练得还差得远呢！"

柳公权把老人的话铭刻在心里。他深深地谢过"字画汤"老人，才依依不舍地回去了。自此，柳公权发奋练字，手上磨起了厚厚的茧子，衣肘处补了一层又一层。他学习颜体的清劲丰肥，也学习欧体的开朗方润；学习"字画汤"老人的奔腾豪放，也学习官院体的娟秀妩媚。他经常看人家剥牛剔羊，研究骨架结构，从中得到启示。他还注意观察天上的大雁、水中的游鱼、奔跑的麋鹿、脱缰的骏马，把自然界各种优美的形态都熔铸到书法艺术里。

后来，柳公权终于成为中国唐代著名的书法家。他的字，结构严谨，刚柔相济，疏朗开阔，为书法界所珍视，素有"颜筋柳骨"的美称。可是，柳公权一直到老，还对自己的字很不满意。他晚年隐居在华京城南的鹳鹊谷（现称柳沟），专门研习书法，勤奋练字。

▶ **学以致用** ▶

1. "永字八法"各笔画的命名分别是什么？简述它们各自的含义和用笔要求。
2. 楷书结构的主要形式有哪八种？

▶ **素养提升** ▶

书法家卢中南为"欧楷"执着一生

当今书坛，以楷书起家者多，而以楷书成名者少。书法家卢中南就是凭借别具一格的楷书艺术而声名远播。卢中南对楷书情有独钟，专注于欧体，几十年来潜心临写各种欧阳询的碑帖，从不间断。

钟情"欧体"

卢中南五六岁时便在父亲的指导下开始描红练字。上小学时，教授大字课的一位老师让他第一次见到了欧阳询的《九成宫醴泉铭》，卢中南从此专注于欧体楷书。那时为节约纸墨，老师让他用写秃的毛笔蘸着清水，在磨平的青砖和废旧的硬纸壳上练习悬肘写笔画。卢中南醉心痴迷于欧体，并为此付出了十几年的苦功。

1968年年底，他到农村插队，空闲时间除了看书、学习、画画，还继续练字。1972年年底参军后，卢中南因有一定的绘画、书法基础，经常借调到军、师、团机关作训部帮助标绘各种军用地图，同时他也学习了一些常用的楷书、隶书、新魏书、仿宋体字的书写技巧。他除了临习当时能够找到的字帖外，还掌握了用排刷、油画笔以及削好的木片书写各种美术字的方法。1977年年底，卢中南从野战部队调到北京中国人民革命军事博物馆设计处工作，主要工作是书写各种展览说明文字。博物馆的展览说明文字书写虽然不能等同于书法创作，但是要求也不低，工整是第一位的，还要尽量写得让观众喜欢看。从1977年到1987年，他整整写了十年的展览说明文字。

博物馆的展览说明文字用得最多的是楷书。那时，他对于楷书的痴迷，甚至到了有些偏激的程度，认为只有写好楷书后才能写好其他字体，所以他一门心思只写楷书，还只认欧阳询的《九成宫醴泉铭》。他回忆说："现在想起来，自己那时写的楷书结构上没有什么大的毛病，主要问题是用笔过于简单，结构形体偏长，而且强调瘦硬劲健有余，忽视了笔画的丰满圆润，显得有些寒俭。关键在于我对欧阳询的楷书没有进行深入的分析和真正的理解，只是停留在对字形的效仿上。这些在以后的学习中我才逐渐认识到。"

卢中南痴迷于欧体，先后精临欧阳询碑刻遗迹14种。他深知，由于时代的原因，他的弱项是文化知识结构、理论修养不足。为此，他在工作期间，还参加了成人高考，考入北京师范学院教育所举办的书法大专班，师从欧阳中石先生和其他老师，脱产学习两年，开始系统地接触和学习与书法有关的各种文化知识。

两年学习结束时，他以欧阳询的《九成宫醴泉铭》及其书法艺术特色为题完成了毕业论文。但此时的卢中南对于欧体楷书已经有了新的认识和体会。他的老师欧阳中石先生曾这样评论卢中南的楷书艺术："细审中南手制，字字未必是欧，但整篇气息皆从欧出……诚然已得欧体之神髓。如是既有钩沉补遗之功，又有复真回天之能，为后人之习欧辟一方便法门。"

写活"欧体"

书法练到一定境界就不仅仅是手上的功夫了，会更多地体现文化的底蕴和人生的积累。1999年，卢中南应邀给中南海怀仁堂书写一幅苏轼的《念奴娇·赤壁怀古》的楷书作品。此幅作品长3.9米，高约1.4米。当时，卢中南并没有太多"艺术美感"之类的想法，只想把每个字写得神气充沛，整幅作品端正工整即可。十年后，2009年年初，卢中南被邀请再写一幅《念奴娇·赤壁怀古》，以替换原来那幅因年月已久而纸张发黄的旧作。两幅作品，虽然内容相同，但笔墨间的风采已然不同。十年光阴，不仅书写者的书艺愈加炉火纯青，其心路历程亦锻炼得更加从容和淡定。"第一幅写得有点拘谨，每个字收得很规整。而第二幅写得大方庄重，总是想在那种地方悬挂，要写出庙堂之气，在沉静稳重的整体审美中，透出些许灵动飘逸的个人风格。"卢中南坦然笑言。

清代张潮的《幽梦影》有段话:"大家之文,吾爱之慕之,吾愿学之;名家之文,吾爱之慕之,吾不敢学之。学大家而不得,则是刻鹄不成尚类鹜也;学名家而不得,则是画虎不成反类狗矣。"卢中南研读古书典籍,揣度理解每面碑帖的文化背景和深意。他还循着线索,去寻找那些碑帖可能所属的历史遗迹,以期在蒙上层层历史风烟的古迹中捕捉到久远年代的丝丝气息。经过几十年的刻苦磨炼,他终以特有的欧体独步当今书坛,被誉为具有实力的传统派中年书法家。卢中南的书法作品浸透古意,出新而不离法度,用笔精到,笔画劲挺,结字长宽得宜,间架坚实平衡,法度严谨而不失灵活。

自古至今,学欧体者可谓数不胜数,然深得欧体精髓,能独辟蹊径,自开一格者寥寥。卢中南的楷书作品深得欧体之要旨,继承传统但不囿于传统,师法古人但不受制于古人,逐渐写出了他对欧体的理解和风格的追求。

直至今日,他依然坚持临摹,他说:"我喜欢写字,更喜临摹经典楷书,对欧阳询的楷书艺术更是情有独钟。这也可能与我的个性有关,我愿意把自己关在书房里全神贯注地写字、看书,喜欢独自在展厅或殿堂里安安静静地欣赏古人书作,用眼神捕捉线条之美,用心灵感悟文字的美,不用去解释什么观念、批判什么主义。我很清楚,自己日复一日所做的这种临摹,尽管是单调平庸的,却是学习书法艺术普遍存在的基础和不二法门。"

讨论:

1. 从卢中南先生身上,你学到了哪些精神品质?
2. 结合材料,谈谈你对学习书法的感受,说说学习书法对你有什么积极的影响。

第四篇

毛笔行书、草书及隶书

开篇寄语

行书是在具有章书笔意的新隶体的基础上发展起来的一种字体，介于楷书和草书之间，分为行楷和行草两种。行书是为了弥补楷书书写速度太慢和草书比较难以辨认的缺点而产生的一种字体，具有很高的实用性和艺术性。草书形成于汉代，是为了书写简便在隶书的基础上演变而来的。隶书一般被认为是由篆书演变而来，具有字形宽扁、横长竖短的特点。隶书在东汉到达顶峰，对后世书法有很大的影响，书法界有"汉隶唐楷"的说法。

育人目标

1. 了解毛笔行书、草书、隶书的基础知识，认识作为中国传统文化之一的书法的历史变迁及精妙之处，培养文化自信。

2. 学会分辨毛笔行书、草书、隶书的不同之处，对这三种书体进行书写训练，提升个人的文化素养，培养细致、专注、沉着、持久的优良品质。

第一课　毛笔行书

至理名言

临池日久，腕力生风，自能神韵入妙。——布颜图

人貌有好丑，而君子小人之态，不可掩也。言有辩讷，而君子小人之气，不可欺也。书有工拙，而君子小人之心，不可乱也。——苏轼

应知导航

了解毛笔行书的基础知识，掌握毛笔行书的用笔和结体取势。

一、毛笔行书的基础知识

1. 毛笔行书的种类

毛笔行书一般分为行楷、行草两类。

行楷是偏重楷书书写笔法的一种行书，亦称"真行"，既保持了楷书的匀称方正，又带有行书的流动飘逸。

行草是较为流动、接近草书的一种行书，也叫"草行"，既保持了行书的流动飘逸，又带有一些草书的笔势相连、形体多变的特点。

2. 毛笔行书的特点

毛笔行书在起源和演变的过程中形成了其独有的特点。

第一，省减点画，顺势相连。行书重"行"，为了书写便捷，在不影响基本字形的原则下，行书可以省减某些点画，或将相同或相近的点画连在一起，减少起笔、收笔的时间，以便加快书写速度。

第二，增添钩挑，巧用牵丝。行书在"行"时，经常顺势带出一些类似"钩""挑"的点画，或者顺势带出一些细细的牵丝，以增加点画之间的呼应与联系。不过，牵丝要运用适当，不能过多，否则容易产生冗杂或轻滑之弊。

第三，行无定法，体势多变。行书在产生、发展的过程中，并没有形成独立的"行法"，这是行书与篆书、隶书、草书、楷书的最大区别。

第四，点画超长，用笔连绵。在行书中，经常可以看到一种超乎寻常的竖笔或撇笔，来加重虚实变化，或在点画之间、字与字之间连绵用笔，以形成章法上的连绵气势。

第五，书写快捷，流动飘逸。写行书不应该像写楷书那样一笔一画地精雕细刻，顿笔、行笔也不能一味地按楷书的法度行事，而应着重"行"。这样，字体便显得活泼流畅、生动飘逸，点画也就自然地流露出酣畅率意，给人以流动的美感。

第六，通俗易识，雅俗共赏。行书由于形体变化不大，所以通俗易识。行书是一种既可登大雅之堂，又有广泛群众基础的书体，所以具有旺盛的生命力。

二、毛笔行书的用笔

毛笔行书介于楷书和草书之间，它的用笔也兼用楷书的点画和草书的使转。不过，这种兼用不是生硬地套用，而是为了书写的便利和出于体势的需要而有所选择、有所变化，是经过加工提炼的有机结合。大体而言，近于楷书的行书（行楷），其点画形态主要是承袭楷书，但书写的速度与节奏比楷书快，笔锋在点画中不可能有更多的停留时间，下笔收笔、起承转合大都顺势而为，这就必然使原有楷书的点画形态有所改变而自然形成新的用笔特征；近于草书的行书（行草），为保持字形的易识性，多借用草书使转用笔的原理和笔势，而具体的写法又与草书有所不同。行书的用笔特点就是这样在楷书和草书之间取舍变化而形成的。

微课

毛笔行书的
用笔

与楷书相比，书写的连笔是行书用笔的一大特点。所谓书写连笔，是指在一个字的书写过程中，将相关的点画顺着笔势、笔尖不提离纸面地一气呵成。下面只介绍连笔中主要的几种。

1. 牵丝连笔

所谓牵丝，是指行书、草书中两个笔顺相承接的点画之间相互牵连的轻细线条，也叫

游丝。行书由于书写较快，当写完上一笔后要过渡到下一笔时，没有把笔完全提起来，笔尖自然顺势在纸上留下过渡的痕迹，这就是牵丝。如图4-1所示，"於""流""無（无）""悲"等字运用牵丝就很明显。

2. 对接连笔

一个字有前后两个关系密切的点画，书写时在不改变字的结构模式的前提下，可以有意识地将它们首尾相接当作一笔来写。如图4-2所示，"古"字中"十"与"口"之间的连笔，以及"地"字中"土"与"也"之间的连笔，就是这种情形。这种连笔不用牵丝来作过渡的"桥梁"，而是顺势一笔、合二为一，在对接处不留下任何提按的痕迹，如果分开来看，也不改变原来的笔形。

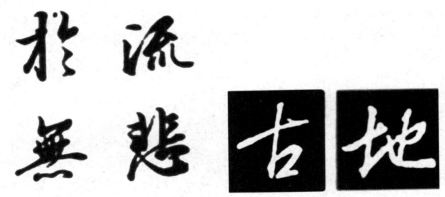

图 4-1　行书例字（一）　　　　图 4-2　行书例字（二）

3. 省变连笔

省变连笔指的是某一构件（结构）在书写过程中，用连续的线条省减其中的一些点画，同时使它的结构形态也有所变异的连笔形式。如图4-3所示，"法"字中的"去"这个构件，在书写时中间的长横被纵向一笔的小拐弯所取代，它的结构形态也随之改变；"習（习）"字上边的"羽"和下边的"白"两个构件，也同样是用连续的线条来省减点画而改变其结构形态的。

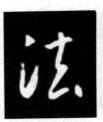

图 4-3　行书例字（三）

三、毛笔行书的结体取势

毛笔行书和楷书虽然是两种字体，但是它们相通、相近，其结体取势的总体要求是一致的。不过，行书处于楷书与草书之间，它的笔形与结构都具有跨度大、变体多的特点。因此，比起楷书来，行书提供给书法家结体取势的自由变化空间就显得十分广阔。

1. 局部草化

局部草化，就是在结体取势时有意将字中的某一构件或相关的部分点画加以适当的省变，使字的局部接近或变成草书的写法，其余部分以及整个字的大体轮廓基本不变。如图4-4所示，"新""水""華（华）"等字就是局部草化的典型。

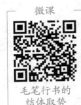

微课

毛笔行书的
结体取势

2. 欹侧倾斜

在历代行书作品中，经常能看到这样的现象：有的字写得平稳端正，有的字却写得欹侧倾斜。试看王羲之《丧乱帖》的前几列（见图4-5），许多字都有程度不同的倾斜，有的整个字都倾斜，如"荼""痛"；有的字是部分倾斜，如"毒"。以欹侧取势，是行书书法的特点之一，是活跃幅面、变化章法的特殊需要，也是书法家表现艺术情趣的手段之一。

图4-4 行书例字（四）

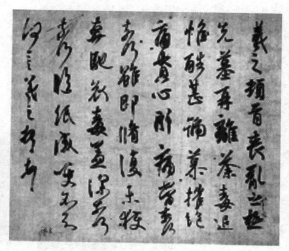

图4-5 行书例字（五）

3. 轻重繁简

轻重繁简是通过用笔的轻细与粗重、繁缛与简练的不同来变化取势的一种方法。如图4-6所示，两个"是"字，用笔粗重者壮实而严谨，用笔轻细者疏朗而萧散。若是字小而用笔反倒粗重、字大而用笔反倒轻细，那么这种反差就更为强烈，图中的两个"前"字就是这样的情形。若同一个字在点画数量没有增减的情况下，书写时使用或不使用连笔牵丝，体势也会大为不同，如两个"复"字。

4. 放纵收敛

放纵收敛是通过对有关点画的特意放纵或收敛来变化取势的方法。行书的点画用笔有很大的自由，在结体取势时可以充分利用这一特点，或适当突出相关的点画，使之张扬纵逸；或有意紧缩某些点画，令其敛束收藏。如图4-7所示，两个"师"字，一个紧缩末笔，几乎与头两笔的竖画等长，且收势向内，字呈扁形，有波澜起伏之势；一个头两笔特意缩短（改竖为竖点），末笔尽情纵逸，形成纵向笔画的敛与纵的强烈反差，字势轻扬飘逸。两个"在"字、两个"鱼"字和两个"家"字的取势也运用了同样的方法。

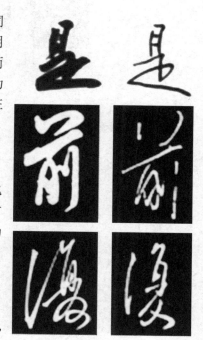

图4-6 行书例字（六）

5. 方圆向背

所谓方圆，是指字外部轮廓的形状。在行书的结体取势中，某些字的外部轮廓既可以处理成方形，也可以处理成圆形。所谓向背，是指字左右两侧的有关笔形或构件的相对情状，这种情状有相向、相背和相随，在结体取势时，书写者可以根据需要改变这种情状。如图4-8所示，两个"物"字和"得"字，一方一圆，十分明显；两个"开"字，一个两边的纵向长画呈相背之状，一个呈相向之状；两个"摧"字，一个左右两部件呈相随之形，一个有相向之意，向背不同，体势大异。

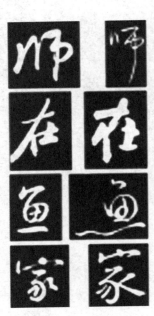

图4-7 行书例字（七）

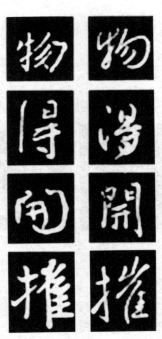

图4-8 行书例字（八）

知识拓展

"分书"是隶书的一种，又称"八分书"。郑燮的分书是以隶掺入行楷，从而使书体介于隶楷之间，且隶多于楷，故又称"六分半书"，即减八分之意。再加上他以画兰竹之笔法入书，因而形成了匠心独运、别具一格的独有书体，这种书体被后人称作"板桥体"（郑燮又称郑板桥）。郑燮创立"六分半书"的过程经历了长期而艰辛的磨炼与探索。《清史列传》称他"少工楷书，晚杂篆隶，间以画法"。

郑燮以"六分半书"自许，实际上表现了他对当时书风的不满以及想要标新立异的态度。当时士大夫阶层中的许多人醉心于写"圆光、齐亮"的"馆阁体"，以求跻身仕途。郑燮从不如此，他勇于探索，创造出"六分半书"，纵横恣肆、千变万化、奇趣盎然，使人耳目一新，在当时产生了强烈的反响。郑燮为人洒脱不羁，他的书法作品中往往楷、行、草、隶、篆五种书体并用，这在书法史上是一种创造，前无古人，后无来者。他又把画法引入书法，在书法中渗入画意，形成了自己独特的书风。

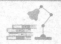

第二课　毛笔草书

至理名言

　　盖用笔之难，难在遒劲；而遒劲，非是怒笔木强之谓，乃如大力人通身是力，倒辄能起。——董其昌

　　盖草之道千变万化，执持寻逐，失之愈远，非神明自得者，孰能止于至善耶？——刘熙载

应知导航

　　掌握毛笔草书的写法。

一、毛笔草书的基础知识

　　毛笔草书最初起于章草，后发展成今草、狂草。毛笔草书的特点是结构简省、笔画连绵。草书形成于汉代，是为了书写简便，在隶书的基础上演变而来的。

1. 毛笔草书的学习方法

（1）精习笔法

　　书法妙在笔法，草书"龙蛇竞笔端"，笔法最为精妙而多变。因而研习草书，要深思精研，心追手摹。例如，孙过庭在《书谱》中说："心不厌精，手不忘熟。若运用尽于精熟，规矩谙于胸襟，自然容与徘徊，意先笔后，潇洒流落，翰逸神飞。"这样才有可能做到"穷变态于毫端，合情调于纸上"，既表现出草书的笔性墨情，也显现出自己的书艺风格。

（2）准确结字

　　由于草书以"使转为形质"，结体情况特殊，所以草书结字的难度很大，即所谓"草乖使转，不能成字""毫厘虽欲辨，体势更须完"。因而，必须正确理解以"使转为形质"结字的特点、情况和方法，研精覃思，勤习强记，把字体结构设计得灵巧而时新，以适应草书艺术的需求。

（3）讲求章法

　　草书因为以"使转为形质"，所以缀章谋篇更需"意前笔后"，认真按照草书的特点和方法，写得虚实相生，方圆互成，"接上递下，错综映带"，欹而复正，动态平衡，气势恢宏，"观章见韵"。同时，还应考虑到草书字体难以辨认的情况，结合所书的文字内容，写得完美而时新，易识而乐见。

2. 毛笔草书的临写

　　学习草书要有一定的正体基础，因为草书出于正（篆、隶）书，同时兼具各体的美学素质。只有由浅入深、由易到难、由平正入险绝，循序渐进，并经过长期的训练，才能真正掌握和学好这门字体。

临写草书在技法学习上需要注意以下三点。

一是分清点画与相连处的牵丝关系。一般来说，点画为实，牵丝为虚，同时做到牵丝自然，虚实恰到好处。切忌矫揉造作，满纸游丝，扭捏庸俗，使人生厌。

二是用笔要以使转为主，方笔为辅，用笔灵活巧妙。正如孙过庭所言："草以点画为情性，使转为形质。草乖使转，不能成字。"姜夔所说："转、折者，方圆之法，真多用折，草多用转……然而真以转而后遒，草以折而后劲，不可不知也。"圆转之中，有顿、挫之机，使方笔隐然若现，尽得圆劲秀折之妙。

三是草书行动变化以势为主，要做到俯仰向背，起止缓急。字的俯仰向背、起止缓急，用笔的横斜曲折、钩球盘旋，都要根据势来变化。用笔藏露结合，笔势缓急有度，起止承转节奏分明。"不识向背，不知起止，不悟转换，随意用笔，任笔赋形，失误颠错。"最终会导致学书失败。

◀ 文化贴士 ▶

近现代以来，擅长写草书的，首推于右任。他将草书在前人的基础上进行了创新，把碑骨帖魂作为自己的美学追求方向，并成为碑帖结合派的代表人物。于右任11岁入名塾师毛班香先生私塾，打下了坚实的国学基础。间从太夫子汉诗亚农公学草书，临王羲之的《十七帖》，遂得书学启蒙，对其后来的书法产生了很大的影响。于右任的行楷书艺术是在北魏楷书中融入行书和隶书的笔意，可谓融碑帖于一炉。

于右任早年书从赵孟頫，后改攻北碑，精研六朝碑版，在此基础上将篆、隶、草法融入行楷，独辟蹊径；中年专攻草书，参以魏碑笔意，自成一家。于右任先生之所以喜欢魏碑，是因为他认为，魏碑粗犷而豪放，蕴含尚武精神，因此学习魏碑首先要领略其尚武精神。把书法跟民族精神的振兴结合起来，以换取中华民族的觉醒，这是何等深刻而伟大。

二、毛笔草书的用笔

草书笔法多变，线条流畅开阔，笔画之间呼应连带非常紧密，因此，不宜按照平常的习惯进行分类，现以孙过庭的《书谱》为例进行草书的用笔分析。

微课

毛笔草书的
用笔

1. 点画类

草书中的点形态多变，有的是字体本身就具有的点，有的是由书写中其他笔画变化而来，点画有长点、短点、圆点、方点、连续点、呼应点等。

如图4-9所示，"云""为"两个字中，皆有一点的写法属于同一类点。书写时，露锋起笔，斜向直入，向行笔方向轻顿，不作过多停留，然后有弹性地提起笔。

2. 横画类

草书中，横画在不同的位置时会根据字体所需有不同的表现形式，在书写上有孤立的，有上下、左右相连的，有平常形态的，也有变化成其他点画形态的。

如图4-10所示，"夫""古""末""其"四个字中，横画基本遵循平时常见的横画写法，体态舒展，整体平正。书写时，露锋切顿或横向直入，行笔时略从下向上顶，中间呈突起状，收笔时轻按缓收，或回锋折转，连带下笔。

图 4-9　草书例字（一）　　　　　　　图 4-10　草书例字（二）

3. 竖画类

草书中，竖的写法相对变化不是很大，一般在字中表现为或独立上下伸展，或与左右笔画连带。

如图 4-11 所示，"精""善""末""草"四个字中，竖画整体相对独立，起笔为露锋直入向下铺毫，竖画相对舒展，收笔处略停然后回锋收笔。

图 4-11　草书例字（三）

4. 撇画类

草书中，撇的写法多变，根据书写需要撇有长撇与短撇的区别、独立与牵连的区别。

如图 4-12 所示，"耽""必""张"三个字中，撇的写法相对独立，尤其是起笔处独立，和前面笔画没有明显的连带关系。书写时，起笔向右下重笔切顿，然后由侧锋向中锋、向左斜下撇出，最后笔锋送出。

图 4-12　草书例字（四）

5. 捺画类

草书中，捺画的写法多以反捺形式出现，常与前笔连带呼应，一般是顺应前笔用露锋起笔，渐行渐按，末端逐渐提起收笔，或回锋收笔引带下笔（见图 4-13）。

图 4-13　草书例字（五）

6. 钩画类

钩画虽然有很多种类,但草书中的钩画一般不以独立书写呈现,多与下一笔画连带书写,所以多数钩画用笔要与其他笔画共用（见图4-14）。

图4-14　草书例字（六）

三、毛笔草书的结体取势

1. 动态平衡

动态平衡是指草书字不宜写得四平八稳,而要打破平衡,让字的某一部分敧侧,另一部分经过处理后,使整体达到一个新的平衡,以增强草书的动感。

2. 呼应顾盼

"呼应"是指笔势前后的承接关系。"顾盼"是指一个字各部分之间的朝楫迎让。呼应顾盼也就是指不要偏向压制一部分或者另一部分,要和平共处。

3. 敧侧取势

敧侧取势是指草书在结构上可以大胆地取侧势、险势,力求观赏的艺术效果。书写草书追求动的感势很重要。

4. 参差错落

参差错落是指左右结构的字要有意伸缩,一放一敛,打破均衡的死板局面,使字变得参差错落、奇趣横生。

5. 疏密对比

俗话说:"疏可走马,密不透风。"草书的空间布局更是如此。但一定要注意,草书的笔法要熟练,用笔要得当,要"极贵自然",不要刻意强求做作。

6. 左右开合

开与合一般用于左右结构的字,所以开合与敧侧是有联系的。开合可以使字更具趣味。

7. 迎让穿插

迎让穿插是指如果字的一部分较宽,另一部分要以笔画适当穿插其中,使得两部分组合在一起,以朝楫迎让,同时又不侵占对方的和谐状态。

8. 简洁洗练

草书可化多为少,删繁就简,结构要变化,简洁洗练,以降低书写强度。

9. 变化多姿

艺术最忌讳雷同模仿,讲究的是变化。同一笔画要有轻重、长短、曲折、俯仰之变化。同一偏旁部首有重复时,每个字的部首笔画要各具姿态,这样才能显示出艺术效果。

10. 收放有度

收放有度的"收"即把笔画缩短或者变细,"放"则反之,目的主要是形成对比、差异

的效果，这与"呼应顾盼""迎让穿插"有密切的联系。具体书写时要举一反三，灵活应用。

知识拓展

　　明初书法，承袭元人传统而又陷入末流，一时演变为台阁书风。中期以后，逐步形成以吴门书派为代表的、被后人称为"尚势"或"尚态"的潮流。晚明有邢侗、张瑞图、董其昌、米万钟四大家。四家之中，书名之大、成就之高者，以董其昌为最。

　　董其昌，字玄宰，号思白、香光居士，松江华亭（今上海松江）人，万历十七年（1589年）进士，官至礼部尚书，谥文敏。董其昌擅诗文书画，书艺尤精，作品以行草居多，而独以小楷自许。清代钱泳在《履园丛话》中说董其昌"自少至老，笔未尝停"。钱泳还说："又见（董其昌）临钟、王、虞、褚、颜、柳及苏、黄诸家，后有题云：'此数帖余临仿一生，才得十之三四，可脱去拘束之习。'书时亦年八十一。"此外，董其昌还非常注重书画理论研究，有《画禅室随笔》等传世。他的理论研究和艺术实践互相促进，因而能自出机杼，形成巧妙、古淡的独特书风，并最终成就了他在书法史上显赫的历史地位。不过，令他始料不及的是，其作品的风行又导致后来清初满朝"学董以为干禄正体和求仕捷径"的风气，末流又发展了董书法中"软媚"的一面，客观上使他成为形成于明、盛行于清的台阁书风的承前启后并推波助澜之第一人，真可谓"成也香光，败也香光"了。

　　董其昌著名书论《墨禅轩说》（又名《墨禅轩说寄吴周生》）富有浓厚的书卷气，萧散古淡，秀润道媚，疏朗匀称，自成标格。他把"二王"的俊秀、唐人的端庄、宋人的潇洒有机地融合在一起，形成秀逸、疏淡的风格。

第三课　毛笔隶书

至理名言

　　书法在用笔，用笔贵用锋。——周星莲
　　凡临古人书，须平心耐性为之，久久自有功效，不可浅尝辄止，见异既迁。——梁章钜

应知导航

　　掌握毛笔隶书的写法。

一、毛笔隶书的基础知识

隶书是汉字在隶变过程中产生的一种新字体，是两汉时期社会使用的正式字体。隶书

在它的长期演变过程中，风格变化较大，主要有秦隶、汉隶、汉简、清隶四类。

秦隶，又称"古隶"，指由篆向隶逐步演变时的隶书，还未有挑笔，是处于初级阶段的隶书，如秦代的权量诏版，以及西汉的一些石刻与铜器上的文字。

汉隶，主要指东汉的丰碑巨碣。汉碑虽然有数百种，但是重要的代表作品只有二三十种。东汉隶书的点画波磔挑画明显，完全没有篆书的势态，是隶书的典型形象。汉隶在用笔上，方、圆、藏、露诸法具备，笔势飞动，姿态优美，具有雄阔严整而又舒展灵动的气度（见图4-15）。

汉简，指汉代竹木简，主要有居延汉简、武威汉简、《孙膑兵法》汉简等。汉简写得比较随意自然，不求雕琢，自有天真的情趣。汉简又带有行草笔意，所以现代书法家在写隶书时往往用汉简笔法，求其灵动之气。

清隶，即清代隶书。清代隶书流派纷呈，总的来说是在汉隶的基础上蜕化出来的，形成各自的风格。

虽然隶书正式字体的地位自魏晋以后被楷书所取代，在一般的社会用字场合已很少使用，但是作为书法的一种表现形式，因其具有特殊的审美价值，仍然受到后世许多书法家的重视和青睐。

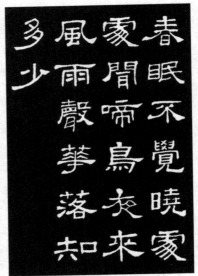

图4-15　汉隶

二、毛笔隶书的用笔

1. 波磔

波磔也叫"波画"，简称"波"。波磔是隶书最具特征、最为突出的一种笔形，由于它极力向右张扬纵逸，因而具有将字势向右侧分展的功能。波磔分为平波和斜波两种。

（1）平波

平波是一种横行笔的波画，主要用于突出的横画，如"西""布"字的第一笔和"上""女"字的第三笔（见图4-16）。它的基本书写方法如下。

① 从右上向左下作斜点，然后向右上回笔。

② 向右略作上弧形运行，同时要先提后按，让中段稍细，与楷书中的细腰横相似。

③ 收结时先略为顿笔，然后向右上提笔出锋，锋芒不宜过长。

（2）斜波

斜波是一种向右下斜出的波画。在隶书中，凡处于字右侧或下边而向右下方斜行的长笔，几乎都用斜波，如"人""近""成""风""心""既"等字（见图4-17）。斜波的基本书写方法如下。

① 以逆锋之势入笔，一般下笔较轻，不作明显的蚕头状（走之旁的斜波除外），然后回笔向右下方运行。

② 运行过程中笔要作弧形运动，弧度的大小和弯曲方向以及倾斜程度的大小因字而异，同时笔要由缓而急地逐渐下按。

③ 快到收结时运笔速度放慢，也可以略作停顿，然后稍向右上方提笔出锋，与平波的收结大体相同。

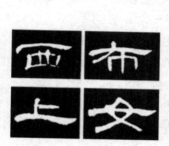

图 4-16　隶书例字（一）　　　　图 4-17　隶书例字（二）

2. 掠

从右上到左下斜出的笔画，在隶书中称为"掠"（后来楷书的撇曾沿用此称）。掠也是隶书特征明显并且使用频繁的一种笔形，具有将字势向左侧分展的功能。掠画大体可分为竖掠和斜掠两种。

（1）竖掠

竖掠是先纵向运行一段距离后再转向左下斜出的掠。如图 4-18 所示，"廉"字的第三笔、"振"字的第二笔、"史"字的第四笔、"月"字的第一笔等，都是典型的竖掠。竖掠的基本书写方法如下。

① 以逆锋之势起笔，纵向直行到适当之处。

② 缓缓转向左下作弧形运行，同时逐渐轻按其笔，使笔道由细而渐粗。

③ 到收结处或向左上方提笔出锋，或略作停驻而藏锋回笔。

（2）斜掠

斜掠是起笔没有纵向运行（或纵向运行距离极短）而直接斜出的掠。斜掠可曲可直。如图 4-19 所示，除了"为"字和"易"字外，其余四个字的斜掠中段都有不同程度的弯曲。斜掠的书写方法与竖掠几乎完全一样，只是倾斜程度和曲直状态存在差异。

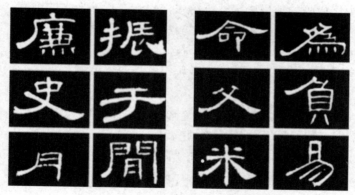

图 4-18　隶书例字（三）　　　　图 4-19　隶书例字（四）

3. 点

点在隶书中是一种非常短促的笔形，从起笔到收笔可以完全没有运行距离，或者运行距离极短。隶书中的点（见图 4-20）没有固定的写法，形式丰富多变：可以写作蚕头（如

"薄"字左旁三点），也可以写作燕尾（如"京"字和"尉"字的末笔）；可以是一短横（如"兴"字上面五点和"录"字的"金"字旁两点），也可以是一短竖（如"尉"字的左下三点）；当然也可以随笔作成不规则的散点（如"隐"字右旁诸点）等。

4. 横和竖

横，就是横向的直笔；竖，就是纵向的直笔。横和竖本是两种笔形，之所以把它们放在一起说，是因为它们只有指向不同，并没有实质的区别。

（1）横画

横画（见图4-21）是隶书中用得最多的笔形，它的基本书写方法如下。

① 以逆锋之势起笔，但不作平波式的蚕头，只求不露锋芒。

② 在运行过程中一般不作提按，让笔道首尾粗细均匀。

③ 收结时可以不驻不顿，回笔藏锋，令其圆润；也可以戛然而止，令其自然；还可以顺势提笔，微露锋芒。

④ 整个笔道可以写得笔直，也可以略呈弧形。

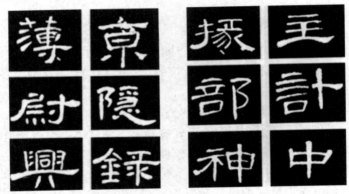

图4-20　隶书例字（五）　　　　图4-21　隶书例字（六）

（2）竖画

竖画在隶书中比横画的使用频率要小得多，也没有特殊形态的讲究，不像楷书中的竖画有垂露与悬针的明显区别，它的基本书写方法如下。

① 以逆锋之势起笔，回锋下行，不提不按。

② 收结或回笔藏锋，或戛然而止，一般都不顺势向下出锋。

5. 折

折是由横而竖或由竖而横的"拐弯"笔形。隶书中用得较多的是先横后竖的折（见图4-22）。在隶书中，这种折大致有四种处理方法。

① 由横而竖，转折陡然，折角方正（如"同"字）。

② 由横而竖，圆转过度，棱角不显（如"母"字）。

③ 横竖分写，两笔搭接处竖略高于横（如"明"字）。

④ 横竖分写，两笔相近而不搭接（如"白"字）。

6. 钩

钩是一种收结时笔道弯曲，常带出尖利锋芒的笔形。在汉隶中，一般只能见到少数锋芒左出的竖钩，如"寺""亭""副""羽""疾""河"等字（见图4-23）。

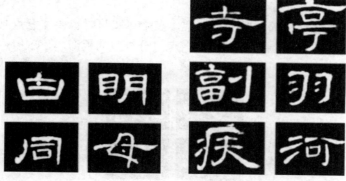

图 4-22　隶书例字（七）　　　　图 4-23　隶书例字（八）

三、毛笔隶书的结体取势

1. 分展开放，横向取势

隶书以分展开放、横向取势作为体势审美的基调。竖画本是字符的主要支撑，可为了取横势，隶书在结体时极力压抑竖画而伸张横画，字中凡有横画和竖画者，书写时尽可能拉长横画而缩短竖画，形成横扬竖抑的鲜明对比。例如，"市""十""申""中"等字（见图 4-24），竖画几乎成了横画的陪衬。

微课

毛笔隶书的
结体取势

2. 纵敛悬殊，独愤一笔

在隶书中，还有一种引人注目的取势手法，就是特意突出一些字中的波磔和掠画，将这一笔写得格外劲健超拔、雄强纵逸，而其余点画相对收敛，我们将这种写法称为"独愤一笔"（见图 4-25）。这独愤的一笔，不仅是隶书的外象特征，还给隶书的体势带来了生命活力。首先，显而易见的是，它彻底突破了篆书内抱敛束、左右均衡的结构格局，大大增强了隶书横向取势、外拓分展的效果；其次，它有效地避免了结构扁平方正的呆板。

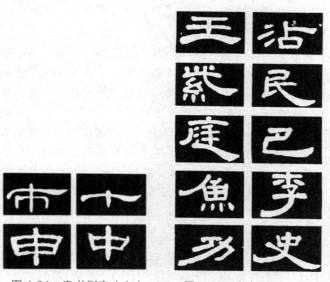

图 4-24　隶书例字（九）　　　　图 4-25　隶书例字（十）

3. 参差避就，自然和谐

对于不作或不适宜作独愤一笔处理的字，在结体取势时也要注意点画和部件之间的避就、迎让、疏密、正斜等关系的合理安排，以避免过分规整的板滞，在变化中求得生动与和谐，如图 4-26 所示。

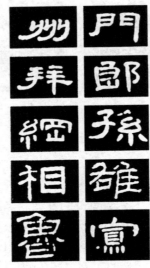

图 4-26　隶书例字（十一）

知识拓展

相传东晋著名书法家王羲之曾说："倘一点失所，如美人之病一目；一画失所，若壮士之折一肱，不可不慎也。"写字时如果某一点画的安置稍有失误，就会立刻导致整个字的体势由美而变丑，正如同美人坏了一只眼睛就不再是美人，壮士断了一条胳膊就不再是壮士。可见，结体难以掌握而又极其重要。

元代大书法家赵孟頫的"书法以用笔为上，而结字亦须用工"（《定武兰亭十三跋》），一向被许多人引用来说明书法最重要的是点画用笔而不是结体，不知误导了多少初学书法的人脱离整字而单练点画，或者临习碑帖只注重点画的描摹而忽视对结体的分析和体味，结果主次颠倒、事倍功半，影响学习效果。

当代学者启功先生曾多次在文章或讲演中对赵孟頫这句话作详细而中肯的辨正，对我们很有启发。写好字的关键在结体，启功先生的话说得再明白不过了。以下仅引述他在《论笔顺、结字及琐谈五则》一文中的两段话。

从书法艺术上讲，用笔和结字是辩证的关系，但从学习书法的深浅阶段讲，与赵氏所说恰恰相反。举例来说：假如我们把古代书法家写得很好看的一个"二"字，从碑帖上将其两横分剪下来，它的用笔可以说是"原封未动"，然后拿起来往桌上一扔，这两横的位置千变万化，不但能够变成另一个字，而且即使仍然是短横在上，长横在下，但它们的距离小有移动，这个字的艺术效果就非常不同了。倒过来讲，一个碑帖上的好字，我们用透明纸罩在上面，用钢笔或铅笔在每一个笔画中间画上一条细线，再把这张透明

纸拿起来单看，也不失为一个好的硬笔字。不待言，钢笔或铅笔是没有毛笔那样粗细、方圆、尖秃、强弱的效果的，只是一条条匀称的细道，这种细道也能组成篆、隶、草、真、行各类字形。甚至李邕的敧斜姿态和欧阳询的方直姿态，也能从各笔画的中线上体现出来。

练写字的人一般是先熟习某个字中每个笔画直、斜、弯、平的确切轨道，再熟习各笔画间的距离、角度、比例、顾盼等各项关系，然后用某种姿态的点画在它们的骨架上加"肉"，逐渐由生到熟，由试探到成就，当然是轨道居先，装饰居次。古人讲书法有"某底某面"之说，如讲"欧底赵面"，即用的是欧阳询的结字、赵孟頫的笔姿，也是先有底后有面的。

素养提升

言恭达：笔锋上的家国情怀

书法作品从表面上看是线条的舞蹈，本质上却是一个艺术家灵魂的律动。

大草，被称为书法的最高境界。自 2008 年书写《我的中国心》开始，著名书法家言恭达陆续推出多部大草长卷。他的大草长卷，要么是对当下世界重大事件的"艺术记录"，要么是表达书法家对时代的真切感悟。他时刻在与时代对话，抒写出的书法作品洋溢着浓浓的正能量和家国情怀。都说字如其人，他的履职故事也有相同的味道。

把白话文、口语表达引进书法艺术

改革开放后，"书法热"推动了社会书法文化的繁荣，有人形象地称这个现象为"全民书法"。书法进入市场，一些书法家的身价越来越高。但是随着计算机的日益普及，书法的实用价值逐渐丧失，不少书法家沉湎于一遍遍地书写"唐诗宋词"和抄经，满足于"字写得好看""字看上去很有功夫"，书法渐渐成了为艺术而艺术的"线条艺术"，与现实、时代的距离越来越远。

2008 年，时任中国书法家协会副主席的言恭达决定把白话文、口语表达引进书法艺术时，面临的就是这种局面。

"很多人不写书法时，是个现代人。可是一拿起笔就变成一个古诗古文的抄录员了。好像书法与现实生活无关一样。"言恭达在研究书法史，特别是一些经典作品后，觉得好的书法作品必须反映书法家所处时代的特质。

中国三大行书——王羲之的《兰亭集序》、颜真卿的《祭侄文稿》和苏轼的《寒食帖》都是作者所处现实生活的反映，而不仅仅是"字写得好看"那么肤浅。言恭达认为，有必要把书法纳入大文化观念、大艺术视野、大民生情结来认识。2005 年，在"中国百家金陵画展"首次开展时，围绕讨论"什么是新金陵画派的艺术精神"，时任江苏省文联（江苏

省文学艺术界联合会）书记处书记、副主席的他总结了 16 个字——"反映时代，感悟生活，关注民生，关爱自然"。在他看来，这 16 个字也适合当下的书法创作。

基于这种认识，言恭达在 2008 年，也就是北京奥运会举办这一年，创作了大草长卷《我的中国心》；在 2010 年，上海举办第 41 届世界博览会这一年，创作了《城市让生活更美好》；2011 年，美国夏威夷大学 APEC 文化论坛上展出了《世纪脊梁——言恭达书推动百年中国历史进程人物诗抄》；2012 年，伦敦奥运会世界美术大会上展出了《体育颂》；2013 年，创作了《时代抒怀——言恭达自作诗大草长卷》；2014 年，创作了青年奥运会长卷；2015 年，完成了《新中国元帅诗抄》大草长卷；2016 年，推出了《栖霞山赋》《江海南通赋》隶书长卷；2017 年，创作了大草书法长卷《军魂颂》。

这些长卷，表面上是把白话文引进了书法，实际上是把时代引进了书法。而被言恭达看中的"时代"，无一不体现出他对时代的认知，同时也体现出浓浓的正能量。

把民生情结印刻入心底

提起言恭达，人们首先想到的是他的书法，二十多年"以篆入草""以草入篆"的艺术探索，篆、隶、草的有机转化、互相提升，诗书画印齐头并进，"把白话文引进书法"，这些都是他对书法看得见的贡献与影响。这是他作为书法家的本分，也是书法艺术的本体价值。但是他的思考并不局限于笔墨纸砚。"为人生而艺术"的观念让他想得更多，也做得更多。

"敬天爱人"是中华传统文化的价值体现，也是言恭达坚守人文操守的处世信念。他的父亲将他领进艺术之门，让他懂得"艺术必须敬重天道"；他的母亲则给了他"平等待人、乐善好施"的教诲。父母的言传身教，让民生情结印刻进言恭达的心底。

多年来，言恭达为四川汶川、青海玉树、四川雅安等地震灾区和江苏省红十字示范学校、江苏省体育发展基金等，无偿捐资超过千万元。

言恭达记得自己第一次花大力气做慈善是在 2006 年，"那是一次命题作文。"当时，南京市要奖励 30 位为南京慈善基金捐款的企业家，市政府领导希望言恭达能够为企业家每人写一幅作品作为奖励。于是他无偿捐献了 30 幅书法。从那以后，他开始了个人延续至今的慈善之路。

在言恭达看来，对时代感恩，对社会回馈，对民生关注，是一种生活方式。言恭达通过政协履职来表达自己对民生的关注，以促进一些民生问题的解决。翻看他历年提交的大会发言和提案，可以发现他每年都会有多件与"三农"相关的发言和提案。青少年时代的言恭达曾经有着多年的农村生活经历，这段生活经历让他至今对农村和农民有着天然的亲近感。这种亲近感也对他"立言"产生了深远影响。担任政协委员之后，他连年撰写提案，为"三农"问题提出建议。在社会治理、养老体制、职业教育、医患关系等社会民生领域也常能听到他的声音。

提案内容超越专业领域，也得确保质量。为此，言恭达每年花大量时间参与调研。2015 年，他随全国政协委员视察团就"特殊教育发展和管理情况"开展调研后，他向视察团提出很多建议，其中独到的观点令调研报告的执笔同志有些吃惊："你是艺术家，怎么对特教问题这么熟悉？""调研。"言恭达的答案只有两个字。

言恭达做调研很讲究方法。"我非常注意与各方面的人打交道，听取不同的声音，这样才能全面了解真实情况。"艺术家的身份让他容易听到真实的声音，这让他的提案能提到点子上，建议具体可操作。

"一个不了解社会、不关注民生、不感悟生活的艺术家，一个对现实不具备人文关怀的艺术家，他的艺术作品绝不可能被时代认可，成为一种历史文化遗存。我不愿意也不会做一个蜷缩在书斋里的文化人、一个时代的隐者。我主张我现在所从事的诗、书、画、印的艺术创作必须将传统的特点、时代的特质与个人的特色有机结合，所以这些必须贴近现实、贴近生活。面对民生，我们需要去关注、观察和思考。一个远离时代的艺术家不会有太大的成就。"言恭达这样认为。

坚守文化信仰与时代审美理想

什么是文化？言恭达说，文化是植根于内心的修养，是无须提醒的自觉，是以约束为前提的自由，是为别人着想的善良。书法文化的核心价值有本体审美价值和社会功能，它是建立在中华民族精神与美德大厦上的现代化价值导向，弘扬时代主流文化，对国家发展承担历史责任，其根本要义是唤醒人的主体意识，从人的尊严这一具有普遍意义的价值层面高扬科学理性，把握现代人文精神的深刻内涵。当代书坛需要一种基于价值传承与价值创新的文化自觉，需要文化的光照与引领。

开启与重建当代艺术的现代人文精神，是当代书法家应有的品格与情怀。在全国两会上，言恭达多次坦言：中国书坛呼唤心灵建设！我们应认真反思书法家的社会责任与时代担当！

"当你以名家自居，以为高人一等时，要时刻记住：地位是脚下的台阶，并不是真正的高度。是时代推出和造就了当今我们这一批书画家，我们与前辈相比实在太幸福了。因此，感恩时代、回报社会是需要融化在自己血液中的。"

当下书法家究竟要写什么？这是言恭达思考很久的问题，难道还要一直写"春眠不觉晓"吗？言恭达认为，书法反映的是汉字的艺术，它是由历史情境造就的。书法艺术的灵魂活在书写者与欣赏者的情感共鸣中，书法不仅具有审美功能，也是中华文化重要的传承方式。言恭达提出为人生而艺术，将书法艺术回归文化，求真于经典，要让书法艺术引领方向，提升大众审美层次，推动社会俗文化向雅文化发展；要让书法艺术积累于当下，"今天的创造将是明天的记忆"。

多年前，言恭达就开始以自作诗感悟生活、感恩时代、感知民生。提及自己书法作品中对时代的关注，言恭达说："我恋古，但不守旧；我天天与古人对话，但又时时吸收时代的新鲜空气。"言恭达心中的书法经典，绝不是在书斋中埋头苦练出来的，而是提高眼界，关注世界，用阅历的财富去写出时代的精神。

让以书法为代表的中国艺术走向世界

2011年，联合国首届中文日活动在联合国总部举行。活动丰富多彩，但最引人注目的是言恭达的书法特展。作为活动的主体项目，言恭达的书法作品不仅展现出中国文字的形式美，也体现出中华文化的深刻内涵。"这不是我的个人书法展，而是一次为国家争得荣誉的外交活动。"当年在接受记者采访时，言恭达表示，"在这个特殊的场合，走近书法，就是走近中国。"

之后，言恭达在多个"特殊的场合"通过书法"书写中国形象"。2011年，在夏威夷大学的APEC文化论坛上，他作了"中国书法与东方智慧"的演讲，展示了48米大草长卷；2012年，在伦敦奥运会世界美术大会上，他通过书写顾拜旦的《体育颂》书法作品，向世

界各地的人们推介博大精深的中华文化和奥林匹克精神。言恭达说："奥林匹克的体育力量是一种生命的力量，它跟艺术的生命力量是完全吻合的，所以我通过大草书这种动态的艺术形式来表现奥林匹克的意境，更多的是让大家都能够通过书法这种特有的中华文化理解和谐的生命力量，同时艺术也需要这种和谐世界的氛围。"

让文化"走出去"最关键的是专业人才。2013年10月，言恭达参加了中国文联在河北承德举行的艺术论坛，并做了中华"和文化"的主旨演讲。与会人员在讨论中都感叹中华文化走出去的艰难。也就在这个论坛上，言恭达了解到北京语言大学有来自全球180多个国家的1万多名留学生，他向北京语言大学捐赠100万元，设立"言恭达艺术文化教育基金"，专门用于奖励和资助北京语言大学留学生及中国书法篆刻研究所海内外书画艺术活动、出版等多种项目，希望能为培养各国留学生学习中华文化尽一己之力。

"他们学成之后，可以把中华文化带出去啊！"言恭达说，"我们现在在做中华文化由'送出去'到'请出去'，而培养'走进来'的各国留学生将使他们学成后将中华文化'带出去'。每个来中国学习的留学生回到自己的祖国后，都会成为文化交流最具说服力的使者。他们培养起来的书法兴趣，也必然会让这门古老的艺术在更多不同的土地上生根发芽。"

虽奔波于世界各地，但言恭达乐此不疲。凡对书法艺术肩负使命感的书法家，都会积极弘扬书法的艺术性、人文性。他们将博大精深的中华文化溶于笔下，方寸之间既灵动婉转又遒劲有力，以书法独有的艺术感召力和书法家虚怀若谷的人格魅力，让世界对中华文化整体有更深入的了解。言恭达所做亦如此。

自古以来，中国学者就有"齐家、治国、平天下"的远大抱负，就有"先天下之忧而忧，后天下之乐而乐"的精神境界。今天，这一传统、这种浓浓的家国情怀依然在延续。

言恭达说："我希望国家好、百姓好，希望中华文化能够走出国门、走向世界，希望社会重视的是艺术价值，而不是艺术价格；重视的是今天的文化创造，成为时代的经典文化积累，而不是表面上轰轰烈烈的'繁荣'。在艺术的路上，我还会继续努力建言献策。"

讨论：

1. 结合材料，讨论当代书法艺术的时代使命是什么。

2. "一个不了解社会、不关注民生、不感悟生活的艺术家，一个对现实不具备人文关怀的艺术家，他的艺术作品绝不可能被时代认可，成为一种历史文化遗存。"谈谈你对这句话的感悟。

第五篇

硬笔书法的基础知识

开篇寄语

　　中国的毛笔书法历史悠久，贯通古今，它强大的生命力和艺术感染力，使之成为世界文化宝库中一门独特的东方艺术。近代以来，随着钢笔由国外传入中国，钢笔已成为现代中国人的主要书写工具之一。硬笔书法的出现，给整个书坛注入一股清新的气息，产生了不可低估的影响。硬笔书法作为书法艺术中的一个分支，与毛笔书法相辅相成，共同构筑了书法艺术之美。

育人目标

　　1. 了解硬笔书法的相关知识，感受中国文化艺术之美，传承中国传统文化。
　　2. 掌握硬笔书法的技巧，养成良好、规范的执笔姿势和书写姿势。通过书法练习，养成认真负责、专心致志、持之以恒的态度与精神。

第一课　硬笔书法的书写工具

至理名言

　　丈夫志四海，万里犹比邻。——曹植
　　靡不有初，鲜克有终。——《诗经·大雅·荡》

应知导航

　　了解硬笔书法的书写工具。

　　硬笔书法是用硬笔书写汉字的艺术。对"硬笔"概念的界定有以下两类：一是

钢笔、圆珠笔、粉笔、铅笔等源于西方工业文明所造就的半自动化书写工具；二是较难考证起源的竹笔、羽毛笔等传统书写工具。这两类工具在纸等媒介上留下的具有一定艺术性的痕迹，可称为"硬笔书法"。

1. 笔

常用的硬笔有钢笔、圆珠笔、粉笔、铅笔等，最适合练硬笔书法的当属钢笔。

钢笔是 19 世纪初由美国人发明的一种书写工具，20 世纪初传入我国。相对于传统毛笔来说，钢笔在书写和携带方面更为便捷，所以很快成为大众普遍使用的书写工具。

◀ 文化贴士 ▶

20 世纪初，钢笔传入中国，当时正逢新文化运动，在"反对旧文化"的呐喊声中，使用钢笔的人逐渐增多，其中便有鲁迅先生。他极力宣传钢笔的书写优势，并于 1933 年 10 月 1 日在《申报》"自由谈"专栏里发表《禁用和自造》，在 1935 年 9 月 5 日出版的《太白》发表《论毛笔之类》等文章，以驳斥那些阻碍钢笔发展的"国粹论"者。虽然文人们不会将自己的钢笔字视为硬笔书法，但他们的硬笔手稿的内涵、艺术性要超出如今一般意义上的硬笔书法家们许多。以现在的眼光看，这些人的钢笔字无疑是很好的书法作品。

钢笔种类较多，有普通钢笔、特细钢笔和美工笔等，练习者宜选用普通钢笔。笔尖不宜太粗或太细，太粗表现出的笔法不精致，太细则难以表现变化，且易划破纸。此外，笔尖还要光滑，不刻纸，出水要均匀、流畅。

知识拓展

圆珠笔可分为油性圆珠笔、水性圆珠笔和中性圆珠笔（简称"中性笔"）。

从现有的资料来看，最早出现圆珠笔这一名称的时间是 1888 年。当时，一位名叫约翰·劳德的美国记者曾设计出一种利用滚珠作笔尖的笔，但他未能将其制成便于人们使用的商品。

1895 年，英国市场上也曾出售过商品化的非书写用圆珠笔，因其用途有限未能流行起来。1916 年，德国也有人设计制作过一种新型的圆珠笔，其结构与今天的圆珠笔较为接近，但性能较差，未能引起广泛的重视。

匈牙利记者拉迪斯洛·比罗在访问一家报纸厂的时候产生了用一种使用快干墨水的笔代替传统墨汁笔的想法。因为，他发现报纸用的油墨几乎是瞬间干燥，而且不会留下污迹。比罗发誓要将类似的墨水应用到一种新型书写工具中。为了避免黏稠的墨水堵塞笔，他提出在装有这种快干墨水的管子顶端安装能够旋转的小金属球。该金属球不仅可以作为笔帽防止墨水变干，还可以使墨水以可控速率从笔中流出。1943 年 6 月，比罗和他的兄弟格奥尔格（一位化学家）向欧洲专利局申请了一个专利，并生产了第一种商品化的圆珠笔——Biro 圆珠笔。

圆珠笔笔尖圆滑，可以 360° 旋转，比钢笔灵活得多，尤其是在书写行书或行草时，若有一定的基本功，使转行笔、牵丝萦带非常便捷。也正是这一突出的优点，使得圆珠笔不易把握书写的快慢，不易写出毛笔书法的顿和挫、提和按、行和驻的韵味。

2. 纸

初学者一般应选用优质的硬笔书法纸，纸质以细腻、光洁、不化水为佳。笔画能写得清清楚楚，书写后纸面能保持平整、干净。

如果写出的笔画是毛茸茸的，则是纸质或墨水的问题，必须更换纸张或墨水。

一般来说，用来装帧书本以及制作名片的特种纸肌理很好，也很适合写钢笔字，配上计算机打印的线框及页面装帧设计，创作钢笔书法作品会有意想不到的效果。

第二课　硬笔书法的学习方法

至理名言

业精于勤，荒于嬉。——韩愈

三更灯火五更鸡，正是男儿读书时。黑发不知勤学早，白首方悔读书迟。——《劝学》

在现实生活中，我们时常发现一些人肯于吃苦，经常练习硬笔书法，进步却不大，收效甚微，其原因是没有掌握科学的方法，白白浪费了许多时间和精力。因此，有志学好硬笔书法的人，还需要懂得一些学习硬笔书法的方法。

应知导航

了解学习硬笔书法的方法。

一、硬笔书法的坐姿与执笔

1. 坐姿

正确的坐姿是书写的前提。正确的坐姿应做到头正、肩平、背直、胸挺、臀稳、脚实，再加上三个"一"：①眼睛距离桌面上的纸一尺左右（1尺≈33.3厘米）；②前胸距离书桌边沿大约一个横拳；③笔与书写者的鼻梁大致保持在一条直线。头正：写字时头部要端正，稍向前倾。肩平：松肩平放，左手按住桌面上正放的纸，右手执笔垂肘。背直：后背成前倾斜直线。胸挺：前胸配合后背成前倾斜直线，不要含胸拱背。臀稳：臀部坐在椅子三分之二处。脚实：两脚平行着地，与两肩等宽。这样书写者呼吸顺畅，力点均布，重心稳置，书写自如。

2. 执笔

硬笔一般比较短小灵便，其执笔方法与传统毛笔的执笔方法不同，常见的执笔方法是硬笔笔杆放在拇指、食指和中指的三个指梢之间，食指在前，拇指在左后，中指在右下，食指较拇指低些，手指尖应距笔尖约3厘米，无名指和小指自然靠在中指下，小指外侧抵着纸面，起到移动支点的作用。笔杆与纸面的夹角约为50°（一般视书写者手的大小而自

动调整夹角度数），夹角大于或等于90°时书写速度偏慢，夹角小于30°时不利于书写。总之，夹角为35°～75°时利于书写，夹角度数与书写字体的大小成反比。硬笔执笔方法如图5-1所示。

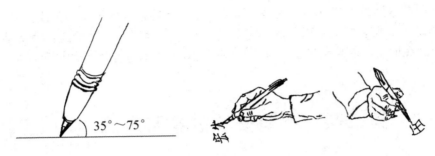

图 5-1　硬笔执笔法

二、硬笔书法的学习顺序

学习硬笔书法的一般顺序是先基本笔画，后结体成行，再连绵成篇；先正楷，后行草；先继承，后创新。

正楷是汉字手写的标准字体，学习硬笔书法宜先从楷书入门，有了一定的基础后再连笔和省笔练习行草。

练习正楷一般有分项专练和综合同步练习两种方法。

分项专练是系统学习书法的方法，包括：一练汉字笔画，先练基本笔画，后练复杂笔画；二练笔顺，笔顺规范熟练，书写速度就快；三练偏旁和部首，它们往往是独体字的变形，练习它们为汉字结体打好基础；四练结体，掌握汉字八种结构规律（独体字和合体字中的左右、左中右、上下、上中下、全包围、半包围、品字形结构）；五练行篇布局，硬笔书法以实用为多，横向左起的新格式是练习硬笔书法的主要内容，字间距、行间距，整篇的"天地"两侧和版心都要训练，形成熟练技能，达到出手就有。

综合同步练习是直接从汉字的独体字入手，同步训练笔画、笔顺，然后再同步训练合体字与整篇布局。这种训练方法往往被成年人采用。

> ◢ **文化贴士** ▷
>
> 我国教育学家、文字学家、诗人郭沫若早在1962年就指出："培养中小学生写好字，不一定要人人都成书法家，总要把字写得合乎规格，比较端正、干净，容易认。这样养成习惯有好处，能够使人细心，容易集中意志，善于体贴人。草草了事、粗枝大叶、独行专断，是容易误事的。"大书法家沈尹默说："练字不但对身体有好处，而且可以养成善于观察、考虑、处理事务的敏锐和宁静的头脑。"

三、硬笔书法的训练方法

硬笔书法相对于毛笔书法来说比较容易入门，也容易见效果。如果训练方法得当，经过科学的组合训练，可以达到短时高效、事半功倍的效果。

人们在长期的书法教学实践中总结出"三时段，四环节"训练法，经实践检验，效果较好。

"三时段"就是把三个月分为三个训练时间段，每个月为一段。"四环节"即摹、临、背、变四个环节。古人练武有一种方法叫"不学千刀会，只练一刀熟"，讲的是专和精的问题。借用过来，训练硬笔书法与其道理相同。第一时段先选定一定数量的汉字（从常用汉字中选三百至五百字），每天练习半小时左右，反复摹写一个月（字帖上面蒙一层透明纸或塑料薄膜描写，传统称描红）。第二时段临写，所临内容仍然是第一时段选定的汉字。临写的方法是：先看一个完整的字，在大脑中有了清晰印象后再写，写好一个字后再对照字帖找临写的不足；待掌握单字临写后，还要看所临写字的上下左右，同步训练连字成行、行行排列的布局章法。第三时段是背，即把前两个时段所摹临的字帖放在一边先不看，默写两个时段所摹临的内容，待一篇默写完后，再对照字帖找默写的差距，然后再默写一篇，再对照，反复循环，渐渐脱帖，便可信手拈来。至此，前三个时段的基础训练初告一个段落。第四时段的"变"是变通，举一反三。此时段不一定每天都练字，只要提笔写字时联想前三个时段所练的类似笔画和形近字，然后自己处理新字的笔画和结构，坚持下去，形成习惯，就有了出手即到的技能。"变"不是一时一字的练习，而是养成终生写字的习惯。

总之，采用正确的坐姿与执笔方法，按照正确的学习顺序，运用正确的训练方法，再加上兴趣和良好的习惯，就能够练出一手漂亮的硬笔字。字如门面，一笔规范漂亮的好字不仅有利于书面交际沟通和求职应聘，而且是一个人内在文化素养的展示。

知识拓展

书法作品常用落款用词

1. 上款客套语或敬辞

雅赏、雅正、雅评、雅鉴、雅教、雅存、珍存、惠存、清鉴、清览、清品、清属、清赏、清正、清及、清教、清玩、鉴正、敲正、惠正、赐正、斧正、法正、法鉴、博鉴、尊鉴、肠鉴、法教、博教、大教、大雅、补壁、糊壁、是正、教正、讲正、察正、请正、两正、就正、即正、指正、鉴之、正之、哂正、笑正、教之、正腕、正举、存念、属粲、一粲、粲正、一笑、笑笑、笑存、笑鉴、属、鉴、玩。

2. 下款客套语或敬辞

（1）书法题款用：敬书、拜书、谨书、顿首、嘱书、醉书、醉笔、漫笔、戏书、节临、书、录、题、笔、写、临、篆。

（2）绘画题款用：敬、敬赠、特赠、画祝、写祝、写奉、顿首、题、并题、戏题、题识、题句、敬识、记、题记、谨记、并题、跋、题跋、拜观、录、并录、赞、自赞、题赞、自嘲、手笔、随笔、戏墨、漫涂、率题、画、写、谨写、敬写、仿。

（3）篆刻边款用：刻作、记、制、治石、篆刻。

3. 书法作品落款时间的农历传统雅称

（1）农历一月：孟春、初春、上春、端月、初阳、端春、孟陬、春阳、首阳、肇春。

（2）农历二月：仲春、仲阳、仲钟。

（3）农历三月：季春、暮春、契月、花月、晚春、嘉月、蚕月。

（4）农历四月：孟夏、初夏、首夏、维夏、槐夏、余月、清和月。

（5）农历五月：仲夏、超夏、榴月、蒲月。

（6）农历六月：季夏、晚夏、杪夏、暑月、荷月、极暑、且月。

（7）农历七月：孟秋、初秋、少秋、新秋、肇秋、初商、兰月、凉月、相月。

（8）农历八月：仲秋、仲商、桂月、壮月。

（9）农历九月：季秋、暮秋、晚秋、杪秋、杪商、季商、季白、菊月、咏月、玄月、穷秋。

（10）农历十月：孟冬、初冬、上冬、阳月、坤月、吉月、良月。

（11）农历十一月：仲冬、子月、葭月、畅月。

（12）农历十二月：季冬、暮冬、杪冬、穷冬、严冬、严月、嘉平月、腊月、除月。

第三课　硬笔书法的书写技巧

至理名言

志不强者智不达。——《墨子》

少年辛苦终身事，莫向光阴惰寸功。——杜荀鹤

钢笔和圆珠笔笔尖比较硬，要完全写出毛笔书法的用笔、结体和章法的韵味是不可能的。人们应根据硬笔书写工具"硬"的特点，部分吸收毛笔书法的技法。

应知导航

掌握硬笔书法的书写技巧。

一、用笔

硬笔写不出毛笔的逆入和回收，即便刻意追求，写出的字也显得呆板和僵死。钢笔和圆珠笔书写可遵循"欲横先竖，欲竖先横"的法则去用笔。"欲横先竖"中的"竖"不是直竖，而是斜直竖；"欲竖先横"中的"横"也不是平横，而是斜直横，如图5-2所示。

起笔"欲横先竖，欲竖先横"，收笔则是"横笔竖收，竖笔横收、驻收、出锋轻收"。其他笔画可参照横画和竖画。钩画收笔不回转蓄势。

图5-2有意夸大了硬笔用笔的起笔和收笔，并把字体写大，目的是让初学者易学。

硬笔用笔还要体会轻重。适度的轻笔会形成活泼的笔画造型，用笔重能表现笔画的力度。而轻重又是相对的，一般来说，起笔、收笔、折笔和钩处蓄势部位用笔较重，行笔、出锋的收笔则用笔较轻。行书中汉字的笔画用笔较重，而笔画间的连带牵丝用笔较轻，即"实重虚轻"。图5-3所示的"千""飞"（繁体"飛"）字的悬针竖收笔轻，起笔重；"山""径"（繁体"徑"）字的竖笔起笔和收笔都较重；"风"字第二笔横折斜钩与内部相连处用笔较轻，而第一笔撇用笔较重。

一 ||| ノ 丁

抱 琴 看 鶴

枕 石 待 雲

图 5-2 硬笔的用笔 　　　　　　　图 5-3 硬笔书法示例（一）

硬笔用笔还存在快慢问题。一般轻笔稍快，重笔稍慢。轻重快慢是执笔提和按造成的，它们是形成硬笔书法节奏美的必要条件，因此人们必须细细体味，在练习中揣摩感悟，进一步去掌握。

二、结字（体）

硬笔书写难以表现笔画粗细和用墨干湿浓淡方面的夸张和烘托，在一字之中笔画相对匀称，墨迹基本着色一样。因此，硬笔书法的结体要在匀称的基础上，适当夸张主笔，夸大或缩小某些偏旁，以体现硬笔书法的对比美。

夸张笔画和偏旁还包括抬高和降低某些合体字的某一部分。图 5-4 所示的"声"（繁体"聲"）字不同程度地夸大和缩小了字中的三个偏旁，以达到参差错落、富有变化的艺术效果。

总体来说，硬笔书写汉字不能失去限度地夸张笔画或偏旁，不能违背汉字方正美的最基本法则。

图 5-4 硬笔书法示例（二）

知识拓展

1. 钢笔的产生与发展

19 世纪初，钢笔这一发明问世。1809 年，英国颁发的第一批关于储水笔的专利证书标志着钢笔的正式诞生。

在早期的储水笔中，墨水不能自由流动，写字的时候压一下活塞，墨水才开始流动，写一阵之后又得压一下，否则墨水就无法流出，这样写起字来很不方便。

1884 年，美国一家保险公司一个名叫华特曼的雇员发明了一种用毛细管供给墨水的方法，比较好地解决了上述问题。这种笔的笔端可以卸下来，墨水可以用一个小的滴管注入。

最早的能够自己吸墨水的笔出现于 20 世纪初期，它通过一个活塞来吸墨水。但采用皮胆后，就要用一个铁片插入一个缝中去挤压皮胆来吸墨水。到 1952 年，又出现了用一根管子伸进墨水中吸水的施诺克尔笔。直到 1956 年，才发明了现在常用的毛细管笔。

2. 钢笔的种类和型号

根据笔尖的成分不同，钢笔可以分为金笔和铱金笔两种。

（1）金笔：笔尖采用黄金合金，笔尖较软，弹性好，手感舒适。但金笔的价格较高，且笔尖软，不好掌握，初学者不宜使用。

（2）铱金笔：笔尖不含黄金，部分笔尖镀金，笔尖较硬，但物美价廉，是比较适合初学者的工具。

3. 钢笔的保养

写硬笔字时，应在纸下垫一些稿纸，以增强笔尖的弹性，减少摩擦。不要在金属等硬质材料上书写，以防损坏笔尖。日常使用中应避免不同品牌、不同颜色的墨水混用，以免产生沉淀堵塞钢笔。钢笔每一个月左右应清洗一次，保持墨水下水流畅，如使用碳素墨水更应频繁清洗。钢笔如长期不用，应洗净保存。

4. 钢笔的清洗

清洗钢笔有两种方法：①一般清洗的时候可以反复吸水排水直至排出的水干净，擦干即可；②如果间隔较长时间清洗或者打算将钢笔洗净封存，则需将钢笔的各部分拆开分别清洗。钢笔拆开后分为五个部分：笔尖、转换器（上墨器／墨囊）、握笔、笔帽和笔杆，后两者一般是不必清洗的。而笔尖的金属部分和笔舌（上墨结构）还应进一步拆开，笔尖金属片应用水冲洗干净，而整个上墨器可以用旧牙刷小心刷洗，然后将其放入温水中浸泡一个晚上。所有零件清洗后擦干，等完全干燥后即可装好封存。

不同的钢笔结构不同，并非所有钢笔都可以拆开。对于难以拆分的钢笔，只能采用第一种方法清洗，切勿强行拆卸，以免损坏钢笔。

特别注意：千万不可用开水或者过热的水清洗钢笔，以免损坏钢笔。

▶ **学以致用** ◀

1. 简述钢笔与圆珠笔的异同点。
2. 学习硬笔书法的方法有哪些？

▶ **素养提升** ◀

庞中华：从一支"竹钢笔"开启的书法梦
一支"竹钢笔"让他与字结缘　大山里描摹报纸字体

庞中华的童年是在大巴山度过的。5 岁时，他开始了学堂生活，第一堂课就学写字。班主任袁老师有支钢笔，给他留下了深刻印象。当袁老师写字时，庞中华常常站在一旁，两眼直勾勾地盯着那铮亮的钢笔尖如何在纸上划过，如何留下娟秀而美观的字体。于是，庞中华用镰刀砍了一支拇指粗的斑竹，截成半尺来长，一头削得像钢笔尖一样，中间破开

一道小缝，蘸上墨水写字。在此后的岁月里，庞中华和钢笔结下了不解的缘分。

从沙坪坝重庆建材专科学校毕业后，庞中华被分配到华北地质勘探队，成为一名地质队员。在那期间，庞中华开始用钢笔一篇篇抄写报纸上的文章，一页页描摹报纸上各种不同的字体。方块字所蕴含的丰富的文化信息和字形结构上的千变万化，强烈地吸引着这个年轻人去探索。

第一本书 15 年后才面世　字帖专著发行过亿册

"在大山里的 20 年，我坚持努力学习书法。看了王羲之等历代书法家的作品和书籍，才发现从古至今，没有人研究硬笔书法。"庞中华笑着说。在庞中华的青年时代，出版一本钢笔字帖，为汉字书写竖起一面旗帜，是他最大的理想。

他千方百计地找来所能看到的毛笔字帖，用钢笔描摹王羲之、颜真卿、柳公权、欧阳询、赵孟頫的各种字体，细心钻研毛笔与钢笔在汉字结构上的共通之处，探究如何在现代书写工具的广泛使用中传承中国传统书法的独特美感。

20 世纪 60 年代中期，庞中华写出了第一部书稿《谈谈学写钢笔字》。没有任何名气的他到处投稿，却没有一家出版社理会。书稿整整放了 15 年，终于出版。

当时，《人民日报》《中国青年报》等媒体报道了庞中华其人其事，一场裹挟着亿万人热情的学习风暴迅速席卷大江南北。庞中华也摸索创造出了实用性和艺术性结合的硬笔"庞体"，他的 300 多种字帖和专著发行总数超过亿册，他研制的书写板、握笔器、书写笔、习字册等成为当时青少年热衷的练字书写工具。

庞中华成了名人，也成为当时青年人的偶像。他还应邀去国外进行演讲，传播中国的书法和文化。

一直以来，庞中华提出的口号是："写漂漂亮亮中国字，做堂堂正正中国人。"同时，他还经常在讲座中鼓励年轻人："字是人的门面。若干年后，当别人提笔忘字时，你却能写一手漂亮的汉字，那将会多么荣耀！"

如今，庞中华时常回到家乡重庆，参加在各个中小学开展的书画活动，向学生们展示、传授他的书法技巧。

讨论：

1. 结合材料中庞中华早年的练字经历，谈谈勤学苦练在书法学习中的重要性。

2. 庞中华提出了一个口号："写漂漂亮亮中国字，做堂堂正正中国人。"对此你有什么感想？

第六篇

钢笔楷书

开篇寄语

　　楷书是我国书法艺术的一块瑰宝。虽然硬笔书法作为书法艺术家族成员的历史还不长，但其发展迅猛，势头喜人，已有不少这方面的理论专著问世。从书法的意义上讲，硬笔书法与毛笔书法的基本理论和规律是相通的。学习钢笔楷书，一定要从我国传统书法艺术宝库中汲取营养，结合钢笔的特点，掌握楷书的书写要领，加强钢笔楷书的实践。

育人目标

　　1. 了解钢笔楷书的字形结构，在使用硬笔熟练地书写正楷字的基础上，学写规范、通行的行楷字，提高书写的速度。

　　2. 掌握钢笔楷书的技法，逐步形成正确的价值观，提高文化品位和审美情趣。

第一课　钢笔楷书的基本笔画及书写要领

至理名言

　　合抱之木，生于毫末；九层之台，起于累土；千里之行，始于足下。——《道德经》
　　试玉要烧三日满，辨材须待七年期。——白居易

　　楷书又叫真书、正书。学习书法应从楷书学起，而学习钢笔楷书应该先掌握楷书的基本笔画。钢笔楷书的基本笔画由横、竖、撇、捺、点、提、折、钩八个笔画组成。

微课

钢笔楷书的
基本笔画
及其书写要领

应知导航

　　了解钢笔楷书基本笔画的写法。

一、横画类

（1）长横：斜落笔（向左下 45°），稍顿，取横势向右行笔，使笔画由重到轻，至中间时再由轻到重，收笔时向右下顿压，回锋收笔。

（2）短横：取仰视斜落笔，笔画由轻到重，笔末向右下顿笔回锋。

二、竖画类

（1）垂露竖：斜落笔，稍顿，取竖势向下行笔，中间稍细，笔末稍顿，回锋收笔。

（2）悬针竖：起笔同垂露竖，行笔至竖的三分之二处时，渐行渐提，最后快速出锋，呈悬针状。

（3）短竖：形似垂露竖，较短。

三、撇画类

（1）长撇：斜落顿笔，左下行笔，舒展撇出，由重到轻，力到笔尖收笔。写长撇时笔画较长，不能过早撇出或中途停顿。

（2）短撇：形似长撇，较短，出锋较快。

（3）平撇：形似短撇，走势较平坦。

（4）竖撇：斜落顿笔写竖画，到二分之一处快速向左下撇出。

（5）直撇：形似长撇，直而不弯，笔迹挺而爽。

四、捺画类

（1）斜捺：露锋落笔，向右下渐行渐按，笔画由细变粗，到捺脚处顿笔蓄势，向右渐提渐收，至尽。

（2）平捺：形似斜捺，走势较平坦。

（3）反捺：露锋起笔，向右下顿按，前轻后重，呈弧形，向左上提收。

◀ **文化贴士** ▶

　　1906 年，有人在新疆若羌县米兰遗址发现芦苇管笔，1972 年，我国考古工作者在甘肃武威市张义堡西夏遗址发现竹管笔。从形制上看，这两种笔极为相似，都用木质材料精工削磨，都有锋利的笔尖和马耳形笔舌。让人吃惊的是，这两种笔的笔舌正中都有一条缝隙，呈双瓣合尖状，与今日钢笔的笔舌有异曲同工之妙。1991 年，在敦煌市西北哈拉诺尔湖东南岸汉代高望燧遗址中，一名矿工发现了一枚汉代觚、二枚铜箭镞及一件竹子削制的器物，这是迄今为止我国发现的最早的竹锥笔，距今已有近两千年。据此，有人断言，在西汉毛笔书法到来之前，中国书法史上还有一个先秦硬笔时代。

五、点画类

（1）右点：取右侧势，下笔较轻，笔画由轻变重，向右下方顿压，然后轻提下行，左上回锋收笔。

（2）竖点：垂露竖的最小单位，写法类似垂露竖。

（3）左点：取左侧势，下笔较轻，笔画由轻变重，向左下方顿压，然后轻提下行，右上回锋收笔。

六、提画类

提画又叫挑画，取仰势，向右下顿笔，然后右上行笔，由重变轻，右上提收。

七、折画类

折画是复合笔画，是由两个或两个以上的笔画组合而成的。

（1）横折：起笔先写横，到折笔处，提笔、顿笔、转锋，接下来写竖。

（2）竖折：起笔先写竖，到折笔处，提笔，右下稍顿，转锋，接着写横。

（3）撇折：起笔先写斜撇，撇尽时不收笔，顺势接着写横或向右下写长点。

八、钩画类

（1）横钩：起笔先写横，到横收笔处，向右下顿笔、蓄势，果断出钩，钩不宜长。

（2）竖钩：起笔先写竖，竖尽时向左下方顿笔、蓄势，顺势向左上方急出猛提。

（3）斜钩：起笔稍重，向右下弯行，上直下曲，收笔处向右顿笔，然后向上出钩。

知识拓展

欧阳询（约557—641），字信本，楷书四大家（欧阳询、颜真卿、柳公权、赵孟頫）之一。其子欧阳通亦通善书法，故欧阳询又被称为"大欧"。欧阳询楷书法度之严谨，笔力之险峻，被称为唐人楷书第一。他与虞世南俱以书法驰名初唐，并称"欧虞"。后人以其书于平正中见险绝，最便初学，号为"欧体"。

欧阳询聪敏勤学，读书数行同尽，少年时就博览古今，精通《史记》《汉书》《东观汉记》三史，尤其笃好书法，几乎达到痴迷的程度。据说有一次欧阳询骑马外出，偶然在路旁看到晋代书法名家索靖所写的石碑。他骑在马上仔细观看了一阵才离开，但刚走几步又忍不住再返回下马观赏，赞叹多次，而不愿离去，便干脆铺上毡子坐下反复揣摩，最后竟在碑旁一连坐卧了三天才离去。

欧阳询练习书法最初仿效王羲之，后独辟蹊径自成一家。尤其是他的正楷骨气劲峭，法度严整，被后代书家奉为圭臬，以"欧体"之称传世。唐武德年间，高丽特地派使者来长安求取欧阳询的书法。唐高祖李渊感叹地说："没想到欧阳询的名声竟大到连远方的夷狄都知道。他们看到欧阳询的笔迹，一定以为他是位形貌魁梧的人物吧。"

欧阳询不仅是一代书法大家，而且是一位书法理论家。欧阳询在长期的书法实践中总结出练书习字的方法，所撰《传授诀》《用笔论》《八诀》《三十六法》等都是他自己学书的经验总结，比较具体地总结了书法用笔、结体、章法等书法技巧和美学要求，是我国书法理论的宝贵遗产。

第二课　钢笔楷书的偏旁部首及书写要领

至理名言

知者不惑，仁者不忧，勇者不惧。——《论语·子罕》

书到用时方恨少，事非经过不知难。——《增广贤文·上集》

绝大多数的汉字都是由偏旁部首加上其他部分构成的合体字，在熟练掌握汉字八个基本笔画的基础上，对汉字偏旁部首的结构、形态、书写要点等加以研究，找出书写规律，对学好钢笔书法将起到事半功倍的效果。

应知导航

掌握偏旁部首在构字中的书写要领。

两笔：偏厂。横微斜且短，左低右高，撇起点在横的左端稍偏右，要长而陡。

两笔：区字框。上横短且凹腰，竖折的竖画要微微右鼓且粗壮有力，下横要长于上横且较平。

两笔：立刀旁。首笔上轻下重，较短，居竖钩的左中偏上，右斜。末笔挺拔有力，竖直向下且和首笔留有适当的距离，不可两竖紧靠。

两笔：同字框。左竖为垂露竖，上虚下实，稍向左下斜，横左低右高，折向右下稍斜且低于左竖末端，呈上窄下宽状。

两笔：单人旁。先写撇，撇要陡而短，后写垂露竖，上轻下重，且起笔在撇的中间偏左。

两笔：人字头。先写撇，后写捺。结字时左右伸展，一气呵成，配合协调自然，两笔末端为左低右高。

两笔：言字旁。点取斜势，在第二笔折斜上方偏右。折与点保持距离，起笔横微斜，竖直下，折提角度要小。

两笔：单耳旁。先写横折钩，后写悬针竖。横取斜势，左低右高，折竖向左下写，折角小于90°，悬针竖挺拔有力、直下。

两笔：左耳刀。形状为上宽下窄。先写横折折钩，横取斜势，左低右高。第二折有折角无折意，自然流畅。末笔是垂露竖且不与上横接触。

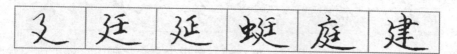

两笔：右耳刀。形状为上窄下宽。先写横撇弯钩，后写悬针竖。首笔第二折有折角，整体要流畅、协调、美观，悬针竖上边与横接触封口。

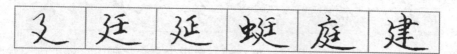

两笔：又字旁。先写横折撇，左低右高，撇长微弯，末笔斜捺。居左，捺改成点，如"双"字。居右，撇收缩、捺伸展，如"权"字和"奴"字。居上、居下时，上下变扁，取正位势，如"支"字和"圣"字。

两笔：建之旁。首笔写横折折撇，然后写平捺。首笔第一折、第二折有折角，第三折有折意无折角。平捺要一波三折。

三笔：工字。上横微斜凹腰，竖画短而有力，下横为长横。居上、居下时取正位势，稍扁，如"贡"字、"茎"字、"左"字。居左时，竖稍长，末笔改成提画，如"功"字。居右时取正位势，如"杠"字。

三笔：土字。上横微斜，左低右高，下横长且平。居内、居右时取正位势，如"庄"字和"杜"字。居上、居下时，左右伸展，上下压缩，如"赤"字和"尘"字。居左时上下拉长，末笔变提画，如"坂"字。

三笔：提手旁。横短微斜，左低右高，将竖分成1：2。竖钩较长，位置在横的中间偏右，提画不宜过长。

三笔：草字头。先写长横，后写左、右竖。左竖短且向右斜，右竖变成竖撇。两竖形成左竖低、右竖高，左竖细、右竖粗，左竖短、右竖长，上开下合，上大下小的结构，横被竖分成三等分。

大 茶 艺 花 苏 芯

三笔：寸字旁。竖钩写在横的中间偏右，横将竖分成1：2。点不能紧贴竖钩，要注意整体的协调平衡。居右时，横变短，竖钩长，如"村"字、"封"字和"对"字。居下时，横长，竖钩短，如"寺"字和"寻"字。

寸 村 对 封 寺 寻

三笔：大字头。撇用竖撇，捺用斜捺。居上时，横短，撇、捺把横分成三等分，如"奋"字、"奈"字。居下时，横长，撇短，反捺，如"类"字。居中时取正位势，如"央"字、"太"字。

大 奋 奈 类 央 太

三笔：口字。先写竖，后写横折，再写横。横折为复合笔画，这样"口"就出现了两个横和两个竖。两个竖是左高右低，左长右短，左细右粗。两个横是上横长下横短，呈上开下合状。居上、居下、居右取正位势，如"呈"字、"各"字和"扣"字。居左时要写小些，位置在右部的中间偏上，如"叶"字。被包围时写扁些、宽些，如"回"字。

三笔：山字。先写中竖，再写竖折，后写短竖。三竖间距均匀。第二笔和末笔构成下框，取上合下开势。居右、居上、居下时取正位势，如"仙"字、"岁"字、"崇"字和"岳"字。居左时，竖折变成竖提，位置在右部的中间偏上，如"屹"字。

三笔：巾字。左竖用垂露竖、右斜，横折钩的竖画左斜，两个竖画成上开下合势，末笔用悬针竖。三竖间距均匀，不可太紧或太松。居右时取正位势，如"帅"字。居下时取正位势，但中竖出头较短，如"市"字。居左时左右变窄，上下拉长，中竖变垂露竖，如"帜"字、"帖"字和"帏"字。

三笔：双人旁。上撇写成短斜撇，下撇起笔在上撇的中间，稍长、稍陡，末笔在下撇的中间偏右，写成上虚下实的垂露竖。

三笔：反犬旁。上撇短而陡，弧钩弯度要自然，弯势不能太大。弧钩的起笔和收笔要上下对齐，下撇要比上撇稍长、微弯。

三笔：折文。先写短撇，再写横折撇，后写斜捺。第二笔的横不宜长且左高右低，撇捺要飘逸伸展。捺的末端高于横折撇的末端。居上时取正位势，如"冬"字、"各"字和"条"字。居下时撇捺左右对齐，如"复"字和"夏"字。

三笔：夕字旁。前两笔写法同折文，末笔用点，点落在长撇的上三分之一处。

三笔：食字旁。撇陡而长，横钩起笔较低且短而上鼓，竖起笔在横钩的中间偏左且不宜长，微右鼓，竖提夹角要小。

| 饣 | 饭 | 饮 | 饪 | 蚀 | 馍 |

三笔：三点水。上点倾斜，中点稍平且位置稍靠左，下点为提点，它的起笔点在上点和中点之间的中竖线上。

| 氵 | 汉 | 江 | 汲 | 汁 | 污 |

三笔：竖心旁。先写竖，后写左右两点。竖是垂露竖，左点为垂点，位置偏上，与竖留出适当的距离，不可紧贴竖画，而右点稍高于左点，贴在竖画上。

| 忄 | 忻 | 忆 | 恪 | 性 | 恰 |

三笔：宝盖。先写竖点，再写垂点，后写横钩，横要细且上凸，钩要向左下斜进。

| 宀 | 宝 | 定 | 完 | 宋 | 官 |

三笔：走之。先写斜点，再写横折折撇，后写平捺。斜点在横折折撇的第一个折点上方偏右且保持距离，横折折撇取右下倾斜势且第二折和第三折要柔和、协调、自然，其横不宜长，平捺要逆锋，一波三折。

| 辶 | 过 | 返 | 违 | 运 | 远 |

三笔：寻字头。先写横折，横微上扬，横短折长，折竖向左下微斜。第二笔的中横稍短且平。第三笔下横左低右高且长。

| ヨ | 灵 | 当 | 寻 | 妇 | 归 |

三笔：弓字。横折起笔较短，第二笔的下横长于上横且左低右高，末笔起笔在下横的左端偏右。居左时字形长而窄，如"引"字、"弛"字和"弥"字。居下时字形扁而宽，如"弩"字、"弯"字。

| 弓 | 引 | 弛 | 弥 | 弩 | 弯 |

三笔：女字。撇折要陡，微弯，撇前重后轻，折前轻后重。撇长而伸展，横为长横。居右、

居下时取正位势,如"汝"字、"要"字。居左时上下变长,左右压缩,横变提,如"姐"字、"姓"字和"妹"字。

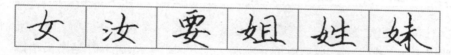

三笔:绞丝旁。首笔撇折,折向斜下方。第二笔的撇折,折写平。末笔提,落笔重、收笔轻且斜度大。

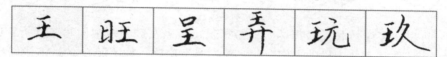

四笔:王字旁。上横为凹腰横,三横间距相等。竖要直且粗壮有力。居右时取正位势,如"旺"字。居上、居下时取正位势且稍扁,如"呈"字和"弄"字。居左时左右变窄,末笔变提画,如"玩"字和"玖"字。

王	旺	呈	弄	玩	玖

四笔:木字旁。横微斜,竖垂露,撇捺伸展,横将竖分为1:2。居右时取正位势,如"林"字。居左时横更短,竖偏右,捺变点,如"相"字。居上时取正位势,竖变短,如"杳"字。居下时横长竖短,撇捺变点,如"条"字、"呆"字。

木	林	相	杳	条	呆

四笔:日字。左竖低、右竖高,左竖细、右竖粗,中横不写满,底横不超出右竖。居左时左右写窄,末横变提画,如"时"字。居右时取正位势,如"旧"字。居上、居下时取正位势,要写小些,如"是"字、"者"字和"智"字。

日	时	旧	是	者	智

四笔:贝字。左竖短、右竖长,左竖细、右竖粗,竖撇不与左竖相交。居左时左右变窄,末笔内收变小,如"败"字、"贩"字和"财"字。居右、居下时取正位势,如"坝"字和"贾"字。

四笔:见字。前三笔写法同"贝"字,末笔竖细横粗,转弯处无折角。结字时取正位势。

| 见 | 观 | 览 | 视 | 觅 | 规 |

四笔：牛字。起笔为短撇，然后是上横短下横长，末笔为悬针竖。居左时下横变提画，如"牧"字、"牲"字。居右时取正位势，如"件"字。居下时竖出头稍短，如"犁"字、"牟"字。

| 牛 | 牧 | 牲 | 件 | 犁 | 牟 |

四笔：反文旁。首笔起笔的撇斜而陡，横起笔较低，下撇起笔在横的中间偏左，下撇和捺要微弯、伸展、协调，捺的末梢低于撇的末梢。

| 攵 | 故 | 枚 | 攻 | 牧 | 致 |

四笔：月字。竖撇较长，横折钩的横短折长，折竖左鼓。两中横写在横折钩的中间偏上且不写满，还要注意两中横的方向变化。居左时写窄些，如"肚"字、"肘"字。居右时取正位势，如"明"字、"望"字。居下时竖撇变垂露竖，如"胃"字。

| 月 | 肚 | 肘 | 明 | 胃 | 望 |

四笔：方字。斜点与横之间留出距离，横折钩的横要左高右低，折偏向左下方。居左时横变短，如"放"字、"族"字。居右时取正位势，如"妨"字、"仿"字。居下时字形变扁，如"芳"字。

| 方 | 放 | 族 | 妨 | 仿 | 芳 |

四笔：火字旁。先写左右呼应的点，左点低、右点高，撇为竖撇，捺为斜捺。居右、居下时取正位势，如"伙"字、"炅"字和"灭"字。居左时捺变点紧贴在撇画上，捺末高于撇末，如"灶"字。居上时笔画缩小，捺变点，如"炎"字。

| 火 | 伙 | 炅 | 灭 | 灶 | 炎 |

四笔：四点。间距要均匀、紧凑、协调、自然，一气呵成。左右两点方向相反，稍大；中间两点为竖点，稍小。四个点的底部在一条水平线上，四点向上指向字头的中心。

四笔：户字。斜点在横折的中间偏右位置，横折的横不能过长，折笔后向左下斜。长撇要陡而弯且伸展有力。

四笔：示字旁。点在横折撇的上方偏右且与横折撇保持距离，垂露竖上虚下实且不宜过长，末笔在撇与竖交点偏下。

四笔：心字。三点分别为左点、仰点和右点，三点呈阶梯状，左低右高，仰点不能陷于斜钩中。斜钩要露锋落笔，前虚后实，呈自然、协调的弯势。

五笔：春字头。前两横较短，末横较长，三横间距均匀，方向要有变化。长撇和长捺微弯、伸展，撇、捺末端左低右高。捺起笔在横画上，撇捺之间留出距离。

五笔：石字。横短撇长，撇的落笔点在横的中间偏左，口字不宜写大。居左时位置靠上，如"矿"字、"硫"字。居下时横长撇短，字形扁平，如"砦"字。居右时字形舒展，如"跖"字。叠放时注意各部分的均衡，如"磊"字。

五笔：四字头。先写左斜竖，接着写横折，横长折短且折角小于90°，然后写中间两竖，前竖用左斜竖，后竖改成竖撇，最后用短横封口。字形左右宽、上下短，呈上开下合状。

五笔：金字旁。撇陡长而点小，点起笔较高，上横短而平，下横稍长而斜，提画起笔于上横略偏左，提角要小。

五笔：禾木旁。上撇平短且与下横留出距离，竖长且居于横的中间偏右，下撇和捺长而伸展。居上时取正位势，但竖变短，字形变扁，如"香"字。居右时横短捺长，如"酥"字。居左时左右变窄，捺变点，如"移"字、"和"字和"秋"字。

五笔：病字旁。点与横要留出间距且居于横中间，横左虚右实且短，撇要长，但弧度不能过大。后两点是右点和提点，要笔断意连，呼应协调。

六笔：西字头。上横较短，下口呈扁形，上开下合，三横间距相等。中间两竖左为弯竖，右为竖撇。两中竖与上横间留出距离，最后封口。

六笔：虫字。口呈扁形，上宽下窄，上开下合。竖稍长且粗而有力，横变平提，点陡些。

六笔：竹字头。左右两部分内容一致。先写左边，后写右边，左小右大，左低右高。书写时，撇短而斜，横左尖且起笔较低，斜点不能太靠左。

六笔：卷字头。先写左右两呼应点，左点低右点高。再写两横，上横短下横长。最后两笔的写法同"春"字头的撇和捺。

八笔：雨字头。第一笔为横短，秃宝盖同宝盖头去上点，内四点呈放射状，要对应且保持协调、平衡。

书海遨游

　　笔顺是写字时笔画书写的次序。楷书的笔顺是人们在长期实践中，由汉字笔画间的联系、结构重心的安排等总结出来的楷书书写法则之一，是我们在书写时必须严格遵守的。

　　（1）先左后右，如"观""的""好"等字，必须从左到右按顺序书写。

　　（2）先上后下，如"盒""管""完"等字，必须从上到下逐笔逐层书写。

　　（3）先外后内，如"凤""冈""网"等字，必须先写字的外框，后写框内被包围的结构。

　　（4）先内后外，如"凶""幽""山"等字，必须先写被包围的结构部分，再写外框。

　　（5）先中间后两边，如"乖""承""小"等字，必须先写中间的笔画，再写左右两边的笔画。

　　（6）先两边后中间，如"半""火""义"等字，必须先写两边再写中间。

　　（7）先坐中后封口，如"因""困""国"等字，必须先写左、上、右三方外框笔画，再写框内的部分，最后"封口堵门"。

知识拓展

　　偏旁部首常常连在一起说，于是很多人误以为偏旁就是部首，部首就是偏旁。

　　那么，什么是偏旁呢？偏旁就是构成合体字的基本单位。一个合体字通常由两个或两个以上的偏旁构成。一个偏旁一般由两画或更多的笔画构成，如构成"权"字的偏旁"木"和"又"。也有少数偏旁只有一画，如"乱"字右边的"乚"。

　　偏旁可分为两类。一类是可以独立成字的，称为成字偏旁，如构成"鸣"字的"口"和"鸟"都是成字偏旁。另一类是不能独立成字的，称为不成字偏旁，如构成"彩"字右边的偏旁"彡"就是不成字偏旁。

　　偏旁有单一的，也有复合的。例如，"鸿"字可以分解为"江"和"鸟"两个偏旁，"鸟"是单一偏旁，"江"是复合偏旁，"江"还可分解成"氵"和"工"。

　　那么，部首又是什么呢？顾名思义，部首就是一部之首，是用于查字典的。汉字数量众多，要提高查字的效率，就得从字形上对汉字进行归类。比如，凡是带"土"的字放在一起，称为"土"部。属于哪个部首的字就到哪个部里去查，这样速度就快多了。我国最早的字典——《说文解字》就是用部首来给汉字归类的。

　　部首大多是取形声字的形旁，表示每个字的意义范畴。例如，属于"金"部的字大都与金属有关，属于"犬"部的字大都与兽类有关。

第三课　钢笔楷书的结构

博学之，审问之，慎思之，明辨之，笃行之。——《中庸·第二十章》

天下事有难易乎？为之，则难者亦易矣；不为，则易者亦难矣。——彭端淑

在掌握钢笔楷书的基本笔画及偏旁部首之后，要想写出规整、漂亮的楷书，还必须认真研究汉字的结构和布局，找出汉字的组字规律，方可达到目的。

应知导航

掌握独体字与合体字的结构与布局。

汉字结构分为独体结构和合体结构。

书海遨游

"结字"，也叫"结体""结构""间架"或"间架结构"。结字俗称"装字"，就是把字的基本笔画组装成字。孙过庭在《书谱》中说："况云积其点画，乃成其字。"意思是说，每一个字是由若干个点画相积而成的，这里的"积"就是结字。

历代书法家都非常注重结字这一书法学习内容，有关这方面的著述很多，如东汉蔡邕的《九势》、唐代欧阳询的《三十六法》、张怀瓘的《玉堂禁经》、元代陈绎曾的《翰林要诀》、明代李淳的《大字结构八十四法》、清代戈守智的《汉溪书法通解》、佚名的《书法三昧》、邵瑛的《间架结构摘要九十二法》，以及近代邓散木的《欧阳结体三十六法诠释》等。

一、独体结构

独体结构的汉字笔画较少，单独成字，书写较难。因此，可以将其归纳为以下六种形态。

整齐平正，横平竖直

微课

钢笔楷书的
结构

点画呼应，重心平稳

长短适度，疏密均匀

字形欹倾，斜中求正

松紧适度，离而不散

几何形状，对折吻合

📖 书海遨游

　　独体字在现在使用的汉字里所占的比例很小，因为大多数汉字是由两个或两个以上的形体组成的合体字。但独体字所占的地位十分重要，它们不但作为一个独立的字从古使用至今，而且绝大部分是合体字的构成部件，这使得独体字成为汉字系统的核心。

二、合体结构

　　合体结构是指由两个或两个以上独立的部分构成的汉字结构，笔画多，结构杂。对于左右结构或左中右结构的汉字，除要注意结构间大小、高低、宽窄的变化外，还要注意互相避让、压缩等问题。对于上下结构或上中下结构的汉字，除要注意结构间笔画长短、互相避让、重心平稳外，还要注意字形长短、扁方等问题。对于包围结构的汉字，应注意疏密匀称、重心平稳。对于"品"字结构的汉字，应注意上正、左下小、右下大，重心要稳。

左右相等

左中高右低

左窄右宽

上下相等

左宽右窄

上窄下宽

左长右短

上宽下窄

左短右长

上分左右

左中右相等

街 谢 假 糊

下分左右

霜 寂 茹 巍

中间窄左右宽

班 粥 狮 衍

上下窄中间宽

容 害 蔡 舞

上下宽中间窄

常 莫 寄 宫

左包右

匡 医 巨 匠

上包下

闲 间 凤 甩

左上包右下

仄 厌 房 庆

下包上

山 函 画 幽

右上包左下

左下包右上

全包围

同类组合

品字组合

第七篇

钢笔行书

开篇寄语

关于行书的来历和起源，历来有多种说法。唐代张怀瓘在《书断》中说："行者，乃后汉颍川刘德升所造，即正书之小讹，务从简易，故谓之行书。"也就是说，行书在字的构形和点画形态上不是都依循楷书，而是有所突破和变化，力求比楷书更加便捷。人们一般认为，行书是楷书的快写形式，是介于楷书和草书之间的一种字体。但不管对行书如何定义，都离不开一点，即行书是富有动感的字体，且具有一种缓和、流动的美，它强调的是体态神情的生动活泼。

育人目标

1. 了解行书和楷书的区别，养成对书法的兴趣爱好，提高书写水平，提升审美和实践能力。

2. 了解书写中的问题并掌握书写方法，初步具备书写、欣赏书法的能力，激发对祖国语言文字的热爱，形成继承与弘扬中华文化的责任感。

第一课　钢笔行书的基本笔画及书写要领

至理名言

盛年不重来，一日难再晨。——陶渊明
学而不思则罔，思而不学则殆。——《论语·为政篇》

应知导航

了解钢笔行书的基本笔画及其书写要领。

一、横画类

短横，由轻到重行笔，收笔向上或向下带钩挑（钩挑不一定都勾出锋，以下同），顺应笔势。横的弧度是上仰还是下俯基本上由笔势而定。

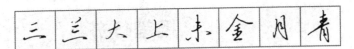

长横，在字中一般作主笔用，起笔朝右下角顿笔，或者承接上一笔的收笔方向。收笔指向下一笔的起笔方向，带钩挑，或做一个勾的动作。

二、竖画类

悬针竖，一般只用在一个字的最后一笔，起笔须顿，顿笔方向视笔势而定，收笔出锋。

垂露竖，起笔顿笔，收笔时可带钩挑，或进行一个勾的动作。

短竖，往往带弧度、倾斜，收笔可带钩挑。在很多情况下，短竖处理成点状。

三、撇画类

短撇，写法基本上与楷书相同，但在行书中往往与其他笔画连写。

长撇，起笔顿笔，收笔往往带钩挑，行笔须轻快自然。

四、捺画类

正捺，与楷书正捺写法类似。起笔尖，主干略上仰。由轻到重，至捺脚处再由重到轻出

锋，或末端向右平拖一小段，最后向左回锋。

反捺，由轻渐重，收笔可带钩挑。

平捺，起笔顺势下顿，由轻渐重行笔，一波三折，再向右出锋，或由重渐轻向右行笔，收笔迅速。

五、点画类

点，无论左点还是右点，收笔处大都带钩挑收笔。连点较多，特别是左右点和上下点，这些连点的书写往往是前一点的收笔与后一点的起笔牵丝连带。

六、钩画类

竖钩，写法同楷书，但钩挑可延长或省略。

弯钩的弧度可加大或减小，出钩的方向可发生变化。

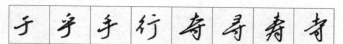

浮鹅钩，先向右下顿笔，下行后宜呈弧势伸展，末端加重稍驻，竖直向上勾出锋，可变形为钩挑或省略钩。

斜钩，写法同楷书，但钩挑可延长或省略。

卧钩，露锋起笔，往右下呈弧势运笔，收笔处略向上翘，再向左上出钩，可用点替代。

横钩，写法同楷书，或与前一笔连写。

七、提画类

提，写法同楷书，顺势处可连接右偏旁第一笔。

竖提，先竖再顿笔提出，竖一般呈外拓势，提要向右上牵引。

八、折画类

折撇，转折处可直接圆转，也可用方折，须把握应用分寸，太方则滞，太圆则力薄。转折书写最关键的是圆转的弧度，宜方中带圆、圆中寓方，其中椭圆使用得最多。

撇折，折处一折而过，速度宜快。

斜折，折处圆转或方折均可。

竖折，折处一折而过。

九、组合笔画

横折斜钩，横折处圆转，速度要放慢，形成的弧度以椭圆为主。

横折竖钩，速度要放慢，要注意竖线的弧度变化。

横折弯钩，弯钩部先竖下一半高度后，向左下弯曲，再向左上出钩，横折处圆转。

横折浮鹅钩，横上仰，倾斜角度大，转折处重顿，其余写法同浮鹅钩。

背抛钩，基本上与横折浮鹅钩写法相同，其弧度介于浮鹅钩与斜钩之间，可在收笔时顺势将笔意向下连一笔。

横撇弯钩，先写短横，转折处略顿笔后写短撇，接着笔尖不离纸向左上写竖。

横折折钩，两个折先方折后圆转。

竖折折钩，可将其看作竖加一个横折斜钩。

知识拓展

　　米芾的书法在"宋四家"中列于苏轼和黄庭坚之后、蔡襄之前。如果不论苏轼一代文宗的地位和黄庭坚作为江西诗派领袖的影响，仅就书法一门艺术而言，米芾的传统功力最为深厚，尤其是行书，实出二者之右。明代董其昌《画禅室随笔》谓："吾尝评米书，以为宋朝第一，毕竟出于东坡之上。""即米颠书，自率更得之，晚年一变，有冰寒于水之奇。"

　　米芾初师欧阳询、柳公权，字体紧结，笔画挺拔劲健，后转师王羲之、王献之，体势展拓，笔致浑厚爽劲，自谓"刷字"，明里自谦而实点到精要之处。"刷字"体现出他用笔迅疾而劲健，尽心、尽势、尽力。他的书法作品，大至诗帖，小至尺牍、题跋，都具有痛快淋漓、欹纵变幻、雄健清新的特点。从现存的近60幅米芾的手迹来看，"刷"这个字将米字的神采活脱脱地表现出来，无怪乎苏轼说："米书超逸入神。"又说："海岳平生篆、隶、真、行、草书，风樯阵马。沉着痛快，当与钟王并行。非但不愧而已。"米芾的书法影响深远，尤在明末，学者甚众，像文徵明、祝允明、陈淳、徐渭、王铎、傅山这样的大家也莫不从米字中取一"心经"。米芾书法的影响也一直延续至今。

第二课　钢笔行书的偏旁部首及书写要领

至理名言

　　疾风知劲草，板荡识诚臣。——李世民

　　一年之计，莫如树谷；十年之计，莫如树木；终身之计，莫如树人。——《管子》

掌握钢笔行书的偏旁部首及书写要领。

一、独体字

口，写法：基本形状为倒梯形。

作左偏旁时，第二笔与第三笔连写成"2"字形，收笔作提，字形狭长一些，或用两点替代；作字头或字底时，第二笔与第三笔也写成"2"字形，收笔回锋，字形扁一些。类似偏旁：四字头。

口	号	只	兄	弟	品	呈	吴
古	右	占	台	吉	后	名	吾
可	史	句	司	向	加	知	和
叶	叹	叫	吸	吗	听	唤	响

田，写法：基本形状为倒梯形，末三笔的笔顺为竖、横、横（土字在框内一般竖与横不连写而只连两横，在框外一般三笔都连在一起写）。

作左偏旁时，末笔写成提，形狭长；作其他部位时，末笔为横，收笔回锋，须力注末端，形宽扁。

田	甲	申	由	电	甸	畔	略
亩	备	畄	富	男	思	畏	胃

日（曰），写法：一般情况下形状为长方形，中间短横宜变为点。

作左偏旁时，末两笔相连则形成"2"字形，末笔为提；作字头时，两短横一般化作两点，或第二笔横折作一倾斜椭圆后，向上绕再在框内点下，引起下一笔；作字底时，可类同字头写法，一般往左下呈倾斜势态。类似偏旁：目字旁。

旷	时	旺	明	昨	映	晚	晴
日	旦	易	是	曰	早	昌	显
昔	春	晋	普	旨	者	曹	曹

二、字头

人字头，写法：斜撇回锋，捺作正捺时，起笔位于撇上端；作反捺时，起笔位置下降，位于撇的中部。

春字头（卷字头），写法：作正捺时，起笔于第二、三两横之间（卷字头起笔于两横之间）；作反捺时，起笔于最下方一横之下。

京字头（点横部），写法：一般点横分开，也可以连写，注意横的长短变化。

草字头，写法：先写横再写竖，然后写撇，取上开下合之势，或先两点再一横。

秃宝盖，写法：左点与横钩连写，后半段横宜向右下顿，钩出锋与下一笔呼应。

宝盖头、穴字头（常字头、学字头），写法：基本上同秃宝盖写法，点一般带钩作启下呼应之势。

雨字头，写法：四点省略为两点，或化成左边一点，右边呈竖折状。

竹字头，写法：左边为短撇连点，右边为竖折，或左边为短撇连短横，再下点，右边为竖折。

山字头（附山字旁、山字底），写法：先中竖，再竖折钩，可用于字头，先中竖，再竖折，然后再写竖，适用于各种形态；先竖折，再两点，用于左偏旁或字头。

三、左偏旁

单人旁，写法：撇可顿起或露锋起笔，可与竖连写，短竖收笔可以带钩。

双人旁，写法：两短撇上短下略长，往往连写；短竖宜短，可以与撇连写，也可以分开。

两点水，写法：两点均可带钩挑。

三点水，写法：三点分开，或下两点连写成竖提状，或三点连写成一竖提（草书写法）。

食字旁，写法：横画短，横钩转折处圆转。

金字旁，写法：撇宜向左伸展，短横作俯仰之势，以求变化。

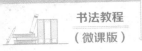

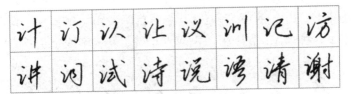

言字旁，写法：点宜高，第二笔横折竖提中的竖画宜短，注意钩的出锋方向与右偏旁呼应。

计	订	认	让	议	训	记	访
讲	询	试	诗	说	谚	请	谢

绞丝旁，写法：一笔连成，第一撇重，其他笔画轻而挺劲。

红	级	纪	纱	纵	纸	线	练
组	细	结	给	绝	绳	绿	缘

虫字旁（附虫字底），写法：第一笔与第二笔连写，横折绕一椭圆曲线后直接往上带，以呼应竖的起笔，可省略第三笔短横。作左偏旁时，最后三笔简化成一竖提；作字底时，最后三笔简化成一竖折钩。

蝗	虾	蚁	蚓	蛇	蛙	蜂	蝉
虽	蚕	蚕	萤	蛋	蛮	蜃	蜚

提土旁，写法：竖与提连写成竖提。

地	场	坏	址	块	坦	城	墙

王字旁，写法：最后两笔横连写成"2"字形。

玖	玩	环	现	玲	珍	珊	班

巾字旁（附巾字底），写法：第一、第二笔连写，第三笔竖要挺拔且略带弧度，同时要注意竖线的长度及在不同字中的弧度变化。

希	师	带	常	帆	帖	帖	帕

左耳刀，写法：横折弯钩形态要小，折处较方，弯钩处圆转，方圆结合，竖画的要求同巾字旁。

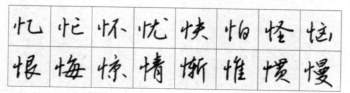

竖心旁，写法：两点左低右高，或两点连写为竖折，对竖画的要求同巾字旁。

牛字旁（附牛字底、牛字头），写法：短撇与短横连写，竖与提往往连写。

提手旁，写法：竖钩与提往往连写。

车字旁（附车字底），写法：类似提手旁。作字底时，竖钩与提不连写。

木字旁，写法：作左偏旁时，撇与短捺用撇折替代，在不同字中注意调节撇折的位置与角度，以配合右偏旁；作字底时，撇可用点替代。

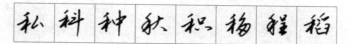

禾字旁，写法：类似木字旁，或变化笔顺，先写竖后写横折提（草书写法）。

米字旁，写法：类似禾字旁。

反犬旁，写法：同楷书反犬旁的写法相近。

独 狠 狂 狈 狗 猎 狸 犯

示字旁、衣字旁，写法：同楷书写法相近，或省略成三笔，第二笔为横折，第三笔为竖。

礼 视 神 福 初 衬 袖 被

石字旁，写法：横与撇连写成横折撇；"口"可用两点替代（草书写法），或写成"12"字形。

矶 矽 研 砖 砂 砍 硬 确

足字旁，写法："口"下的"止"部写成绞丝形，或写成竖折再加一点，或写成两点加一提。

趴 距 跃 跳 路 跪 跟 踢

弓字旁，写法：呈狭长形，连成一笔。

引 弛 张 弦 弧 弱 弹 疆

广字旁，写法：点要高，横与撇连写，撇一般作上仰之势，也可作下俯之势。类似偏旁：厂字旁、病字旁、虎字旁、尸字旁、户字旁。

庄 床 应 庐 床 序 底 康

马字旁（附马字底），写法：呈狭长形，上一个横折方折，下一个横折圆转。

驰 驴 驵 驳 驶 骂 骑 骤

贝字旁（附贝字底），写法：作左偏旁时，形狭长，横折处圆转；作字底时，呈扁状。

则 财 败 贩 购 贱 赋 赠
贷 责 贤 贪 质 贯 贰 费

火字旁，写法：两点连写，可演化成竖折，第三笔撇与第四笔点也可以连写。

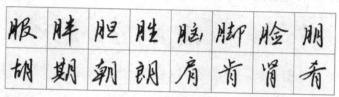

月字旁（附月字底），写法：作左右偏旁时，呈狭长形，内两短横以点代替，且连写成"2"字形；作字底时，竖撇化作竖。

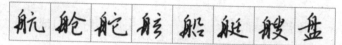

舟字旁（附舟字头），写法：内两点连写成一竖，横变为提。

走之旁，写法：第二笔可写作略向右下倾斜的短竖。

走字旁，写法：平捺的收笔可向上带钩，以便于笔势的呼应。

四、右偏旁

立刀旁，写法：短竖化作一点，竖钩可写成悬针竖。

刊 刹 到 判 刚 别 到 制

右耳刀，写法：第一笔似左耳刀，第二笔一般写成悬针竖。

邓 邦 邪 那 邮 郎 部 都

单耳旁，写法：往往与左偏旁连写，横折处圆转。

卫 叩 印 卯 却 即 卸 卿

斤字旁，写法：第一撇有时作点，竖撇与横往往连写。

斤 斥 斩 所 断 斯 新 欣

鸟字旁，写法：上一个横折方折，下一个横折圆转；竖折折钩中的横可以伸长些。

| 鸡 | 鸣 | 鸦 | 鸭 | 鸽 | 鹏 | 鹃 | 鹅 |

三撇旁，写法：点后再竖折钩，或连写成一笔，第三撇略长。

| 形 | 参 | 彦 | 须 | 彩 | 彭 | 彰 | 影 |

戈字旁，写法：斜钩挺且长，撇要弯且收笔有向上回锋之意。

| 成 | 戏 | 咸 | 或 | 战 | 威 | 裁 | 藏 |

反文旁，写法：用正捺时一般分开写作三笔，用反捺时连写成一笔。注意两种写法中第一笔、第二笔连写成竖折时的弧度、角度的变化。

| 收 | 放 | 教 | 数 | 败 | 故 | 敝 | 憋 |

殳字旁，写法：上下两部分可分可连。

| 殴 | 殁 | 段 | 般 | 殷 | 毁 | 殿 | 毅 |

隹字旁，写法：单人旁的撇与竖连写，竖线向下伸长，一般作主笔。四个横很短，第一个向上仰，后三个向下俯且一般连写。

| 难 | 雄 | 雅 | 雍 | 稚 | 维 | 崔 | 雕 |

页字旁，写法：前三笔横、撇、竖连写，下部写法同贝字旁。

| 顶 | 项 | 顺 | 顾 | 顿 | 领 | 颊 | 题 |

五、字底

土字底，写法：笔顺为横、竖、横或竖、横、横。

| 圣 | 至 | 坚 | 型 | 基 | 堂 | 墨 | 壁 |

女字底（附女字旁），写法：作字底时，与楷书写法基本相同，斜折的撇略短，反捺略长；作左偏旁时，斜折的撇略长，反捺略短，斜折可以写成点，横可以写成提。

心字底，写法：同楷书写法相近，第一点往往与上偏旁呼应，或写成三点（草书写法）。

四点底，写法：后三点省略成两点，两点再连写成横钩。

弄字底，写法：因呼应需要，竖撇往往写作竖。

皿字底，写法：扁而宽，内二竖写成两点。

六、字框

门框，写法：笔顺为先竖后点，左竖稍短，带弧度微向左下倾斜，横折竖钩的折处圆转略慢。门框的基本形状呈梯形。

下框，写法：类似门框写法，长形下框为梯形，扁形下框为倒梯形。

方框，写法：类似门框写法。

右框，写法：竖折圆转外拓。

山字框，写法：两边竖略向内倾斜。

句字框，写法：横折弯钩的钩宜向外拉长。

文化贴士

　　沈尹默，中国近代书法家，一生为书法的发展作出了极大贡献，擅长"二王"书风，书法作品深受人们喜爱。他不遗余力地推动书法教育，被后人尊称为现代帖学的启蒙者、开派人物，深受人们的尊敬和喜爱。

　　沈尹默出生于陕西西安，其父为官，从小就受到了良好的教育，也为以后的书法道路打下了坚实的基础。沈尹默聪颖好学，在父亲的指点下，他开始临摹黄自元《九成宫醴泉铭》等，虽然小有所成，但不知不觉误入甜俗习气路。结识陈独秀后，陈独秀评价其字：字其俗在骨。沈尹默恍然醒悟，虽然这一评价刺耳不中听，却很有道理。

　　陈独秀的一句话可谓沈尹默书法的转折点。他痛改前非，重新学起，潜心"入碑"，并研究历史佳作，用心感悟，集百家之长，不断研究，形成自身的特色。这一晃就是23年。他取法汉魏六朝隶楷及北碑，打下了较为深厚的书法根基。

　　如果拿沈尹默对当代书法史的影响来说，他无疑是一位一流的领袖人物，亦由此成为现代帖学的开派人物。他打破了一直由碑学所霸占的话语权，构建了现代书坛碑帖并峙的基本格局。

知识拓展

天下第一行书——《兰亭集序》

　　《兰亭集序》又名《兰亭序》，书于东晋穆帝永和九年（353年），纸本，纵24.5厘米，横69.9厘米，共28行，计324字。

　　永和九年，暮春三月，正是上巳之日，王羲之与好友谢安、孙绰、支道林等41位当地名士齐聚山阴兰亭，举行"修禊"之会。众人曲水流觞，饮酒赋诗，各抒情怀，汇为《禊帖》，并公推王羲之为此诗集作序。王羲之俯仰天地，见山水之美，想人生无常，不由感慨万千，下笔如神，一气呵成，写下了彪炳千秋的《兰亭集序》。

　　《兰亭集序》既是一篇散文杰作，也是一篇书法神品。通篇笔势纵横，意气淋漓，如龙跳虎卧，浑然天成。轻重疾徐，疏密斜正，敛放揖让，承接呼应，无一处不妥帖，无

一处不潇洒。纵有涂抹疏忽,亦无伤大雅。全文十九个"之"字,七个"不"字,变化多姿,无一雷同。真正达到一种随心所欲而不逾矩的境界。

据说王羲之酒醒之后数次重写《兰亭集序》,但皆不如前。他感叹说:"此神助耳,何吾能力致。"《兰亭集序》真迹今已失传。今之所传《兰亭集序》最早著者有两个本子:一为神龙本,一为定武本。

天下第二行书——《祭侄文稿》

《祭侄文稿》全称《祭侄赠赞善大夫季明文》,书于唐肃宗乾元元年(758年),纸本,纵28.2厘米,横72.3厘米,共23行,234字。钤有"赵氏子昂氏""大雅""鲜于""枢""鲜于枢伯几父""鲜于"等印。曾被宋宣和内府,元代张晏、鲜于枢,明代吴廷,清代徐乾学、王鸿绪、清内府等收藏,现藏于台北故宫博物院。

唐天宝十四年(755年),安禄山谋反,平原太守颜真卿联络其堂兄常山太守颜杲卿起兵讨伐叛军。次年正月,叛军史思明部攻陷常山,颜杲卿及其少子季明被捕。颜杲卿见安禄山之面,愤而斥责,安禄山气恨交加,命人用铁钩将颜杲卿的舌头钩断,颜杲卿仍是怒骂不绝,安禄山遂将其父子二人一同凌剐而死,颜氏一门被害者三十余口。唐肃宗乾元元年(758年),颜真卿命人到河北寻访季明的头骨携归,挥泪写下这篇流芳千古的祭文。

《祭侄文稿》卷面并不清爽,字迹匆促,涂抹删补之处时时可见。综观全篇,悲愤慷慨之气溢于笔端,满纸都是对叛贼的仇恨,对亲人的痛悼。颜真卿完全是情之所至,开篇书写时,心气尚显平静,写得大小匀称,浓纤得体;随着言词的深入,行草书渐趋相杂,至"贼臣不救,孤城围逼,父陷子死,巢倾卵覆",再也抑制不住满腔悲愤,像火山迸发,狂涛倾泻,字形时大时小,行距忽宽忽窄,用墨或燥或润,笔锋有藏有露;至"呜呼哀哉",节奏达到了高潮,随情挥洒,任笔涂抹,苍凉悲壮,跃然纸上。起首的凝重、篇末的忘情,无不是书者心绪的自然流露。真可谓以文哭,以墨哭,血泪滴于笔,浩气充于文。

《祭侄文稿》辉耀千古的价值就在于以真挚情感主运笔墨,不计工拙,无拘无束,纵笔豪放,一气呵成,血泪与笔墨交融,激情共浩气喷薄。它作为颜书著名的"三稿"之一(另二稿为《争座位帖》《祭伯父文稿》),曾收入宋、明、清诸代重刻本中,历代效仿者不绝,褒赞不断。

天下第三行书——《寒食帖》

《寒食帖》全称《黄州寒食诗帖》,书于宋神宗元丰五年(1082年),纸本,纵18.9厘米,横34.2厘米,系两首五言十二句诗,共17行,129字。

苏轼在宋神宗元丰三年(1080年)被贬为黄州团练副使后第三年所书行草《黄州寒食二首》。诗中意象阴霾,渲染出一种沉郁悲凉的气氛,表达了作者时运不济谪居黄州的惆怅心境,富有强烈的感染力。通篇起伏跌宕,恣肆飞扬,痛快淋漓,一气呵成。苏轼将情感的变化寓于点画之中,或正锋,或侧锋,转换多变,顺手断连,浑然天成。其结字亦奇,或大或小,或疏或密,有轻有重,有宽有窄,参差错落,变化万千。

诗稿诞生后,几经周转,传到了黄庭坚手中。黄庭坚一见诗稿,十分倾倒。时苏轼

被贬琼州，黄庭坚思及好友，情难自抑，欣然命笔，题跋曰："东坡此诗似李太白，犹恐太白有未到处。此书兼颜鲁公、杨少师、李西台笔意，试使东坡复为之，未必及此。它日东坡或见此书，笑我于无佛处称尊也。"黄庭坚论语精当，书法妙绝，气酣而笔健，叹为观止，与苏诗苏字并列，可谓珠联璧合。

历代鉴赏家均对《寒食帖》推崇备至，称其为旷世神品。南宋初年，张浩的侄孙张演在诗稿后另纸题跋中说："老仙（指苏轼）文笔高妙，灿若霄汉、云霞之丽，山谷（指黄庭坚）又发扬蹈厉之，可谓绝代之珍矣。"自此，《黄州寒食二首》诗稿被称为"帖"。明代大书画家董其昌亦题跋赞曰："余生平见东坡先生真迹不下三十余卷，必以此为甲观。"清代将《寒食帖》收回内府，并列入《三希堂帖》。乾隆十三年（1748年）四月初八，乾隆帝亲自题跋于帖后"东坡书豪宕秀逸，为颜、杨后一人。此卷乃谪黄州日所书，后有山谷跋，倾倒至极，所谓无意于佳乃佳……"为彰往事，又特书"雪堂余韵"四字于卷首。

因为有诸家的称赏赞誉，世人遂将《寒食帖》与东晋王羲之的《兰亭集序》、唐代颜真卿的《祭侄文稿》合称为"天下三大行书"，或单称《寒食帖》为"天下第三行书"。还有人将"天下三大行书"作对比：《兰亭集序》是雅士超人的风格，《祭侄文稿》是圣哲贤达的风格，《寒食帖》是学士才子的风格。它们各领风骚，可以称得上是中国书法史上行书的三块里程碑。

第三课　钢笔行书结构的应变法则

至理名言

大鹏一日同风起，扶摇直上九万里。——李白

欲速则不达，见小利则大事不成。——《论语·子路篇》

应知导航

了解钢笔行书结构的应变法则。

一、松紧（疏密）

松紧的变化即疏密的变化。清代邓石如说："字画疏处可以走马，密处不使透风，常计白以当黑，奇趣乃出。"字因疏而留有较多的空白，从而显得空阔、清虚、洒脱，疏朗应以不散架为限；密能让字葱茏、繁复、雄健。只疏不密则松松散散、无精打采；只密不疏则缺乏生机、死板沉闷。

楷书的松紧变化基本上是上紧下松、左紧右松、内紧外松，而行书的松

微课

钢笔行书结构
的应变法则

紧变化除楷书这些变化之外，还可以是上松下紧、左松右紧、内松外紧，并且在松紧变化的度上可以明显加大，即进一步追求疏密的对比变化。

二、开合

"开"即离散，有舒畅、豪放之意；"合"即聚拢，有收紧、充实之感。

开合在左右结构的字中用途最广，上合下开的字形犹如宝塔，端庄挺拔、气势宏大；上开下合的字形如玉兰绽放，玲珑娇俏。左右张开则要貌离神合；左右合拢则似含苞欲放。例如，"谢""能""位""法"既可写成上开下合，也能写成上合下开，开合灵活运用得当可使字形变得生动有趣。

三、收放（伸缩）

明代董其昌在《画禅室随笔》中说："作书所最忌者，位置等匀。且如一字中，须有收有放，有精神相挽处。"在一字之中，如果笔笔都收缩，就会变得拘谨而缺乏气势；如果笔笔都放松，则显得松松垮垮，收和放应是相辅相成的。放的笔画要体现出收紧的感觉，收的笔画要体现出蓄势待发的感觉。

四、夸张主笔

清代刘熙载在《艺概·书概》中说："画山者必有主峰，为诸峰所拱向；作字者必有主笔，为余笔所拱向。主笔有差，则余笔皆败，故善书者必争此一笔。"主笔就是一个字中起主导作用的一笔，如军队的主帅，主笔突出了，整个字就有精神了。

楷书的结构也强调夸张主笔，但在夸张的度上是较小的，而行书更注重把次笔收缩来求得主笔的进一步突出。

五、正斜

左右或上下结构的字在需要时，可以使两个部位发生倾斜，最后达到整体的平稳，即"歪歪得正"。

六、高低（跌宕）

高低错位，左高右低或左低右高可以使结构产生强烈的"节奏"变化。

七、向背（俯仰）

向背能使字产生顾盼、呼应、揖让之趣。

笔画有俯、仰、外拓、内擫之分。横向笔画表现俯、仰较多，仰笔有挺拔之感，可用以承上，俯笔有沉厚之感，可用以启下。纵向笔画表现外拓、内擫较多，外拓者雍容雄厚，内擫者俊秀挺劲。

八、方圆

近代康有为在其书法理论专著《广艺舟双楫》中说："盖方笔便于作正书，圆笔便于作行草。然此言其大较。正书无圆笔，则无宕逸之致；行草无方笔，则无雄强之神，故又交相为用也。"方与圆体现了深刻的辩证性，在不同的体势里，用方与圆的程度和数量是不一样的。

方折峻利，精神外发，以骨取胜；圆转便于承前启后，使字体显得圆滑流美，同时减少了提按，加快了速度。

九、避就（穿插）

"避"即回避，要避免相互冲突，避免点画的机械重复和触犯；"就"即迎合，要相互穿插、呼应，力求彼此相依和谐。例如，"永"字末笔的收笔要避免与竖冲突而急止，"池"字的第三点连着下一笔的起笔，"源"字的撇穿插到三点水下面等。

十、替代（省减）

替代的目的是从简避繁，实际上是草书符号化在行书中的应用，尤其以用点替代其他笔画为多，因为写点最方便。但是使用替代时往往沿用古人约定俗成的写法，不能臆造，

我们需要在练习的过程中加以归类记忆。另外，过多地使用替代往往会造成认字困难。

十一、连断

行书因快写的需要，很多接近的笔画就采用连写的手法。例如，"生"字的短撇与第二笔短横一般连写。为求得字内的气息贯通常采用牵丝连笔的写法，牵丝连笔应以不造成纷乱为好。有时可用笔断意连的写法带钩断开，当机立断在有些时候比连写更难。

知识拓展

行书之称始于西晋卫恒《四体书势》。东汉晚期已有行书，从行书的产生、形成和历代演变的过程来看，行书并没有形成独立的"行法"，这是其与篆、隶、草、楷最大的区别。行书无法却有体，其最大的特点是用连笔和省笔，不用或少用草化符号，较多地保留了正体字的可识性结构，从而达到既能简易快速书写又能通俗易懂的实用目的，便于文字信息的流通交换。另外，行书具有紧粘其他书体的特点。所以孙过庭在《书谱》中说："加以趋变适时，行书为要。"

行书萌发于两汉，成形于魏晋，至东晋形成以王羲之、王献之为代表的具有高度艺术典范性的行书风格。南北朝至初唐的书坛是笼罩在王羲之、王献之行书风格艺术氛围之中的。唐中期至宋，颜真卿行书开辟一代新风。此后，宋代的苏轼、黄庭坚、米芾和蔡襄均受其影响。元至明中叶，无论是赵孟頫还是祝允明、文徵明抑或董其昌，均在晋唐书风中占据一席之地。明代晚期至清朝是行书发展的飞跃阶段。其特点有两点：一是出现了带群体性质的具有个性化的行草书法家；二是在碑学思潮影响下出现了用北碑笔法写行书的风格。前者是一种"尚势"书风，后者是民间碑书体风格。

学以致用

1. 简述钢笔行书的基本笔画及其书写要领。
2. 简述钢笔行书的偏旁部首及其书写要领。
3. 钢笔行书结构的应变法则有哪些？

素养提升

在繁华笔墨里静守初心

湘籍书法名家、艺术教育家、国家特级书法师、人民艺术家赵永华长期奋斗在书法创

作一线。在艺术之路上，他不忘初心，不作为人，编织着自己多彩的艺术人生。

正逢金秋，春华秋实，中国当代书画艺术领军人物赵永华先生现身长沙，百年大公报旗下的大公网湖南频道记者对其进行了专访。见到赵永华先生的第一眼时，记者颇感意外：赵永华先生已是耄耋之年，但身形硬朗，精神矍铄，脸上始终洋溢着可亲的笑容，亲切温暖，气宇轩昂。访问开始，交谈了几句，记者便立即感受到了他的热情、谦和以及一股强有力的正能量。

据悉，赵永华早年从云山邵水间走来，因无法割舍对书法艺术的热爱，故决然弃医从艺，选择一支软笔行走天下。壮年之时，出邵东，游四方，卖字谋生十二载；暮年之际，仍痴迷不悟，南下传承，专注于书法教育。这段人生足迹和翰林墨迹，诚可谓"滚滚红尘闯荡，历历江山流浪，享览尽天下异景，寄情于祖国山川。造就笔下情满，终得桃李芬芳"。

人生足迹：只为真心，不为归处

"我从小酷爱写字，在学校时自不用说；后来家里没钱，我辍学在田间劳作时，会不由自主地以大地为纸、以锄头为笔；当上医生之后，在小小的诊所里，又时常以空中无形的虚空为纸，以手指为笔练字，乐此不疲。"赵永华笑着说起当年自己对书法的痴迷。这般忘我的境界，使他猛然看清自己喜欢和真正热爱的是另一种人生。

20世纪80年代，40岁出头的赵永华弃医从艺，带着夫人邓香英一起云游四海，过上了卖字为生、浪迹天涯的艺术生活。他如同独行侠一样，从这座普通贫穷的旧山城踏上了漫漫寻梦之路。赵永华表示，人就是这样，一旦有了信仰，就有了决心和毅力去"浪费"时光……

"琼瑶有一首描写江湖游侠的诗词——'一箫一剑走江湖，千古愁情酒一壶，两脚踏翻尘世路，以天为盖地为庐'，我非常地喜欢和向往。当然，我深知流浪的日子并不都是这般充满诗情画意，那只是诗人笔下的文人情怀，现实的流浪生活总是残酷的啊！"赵永华半眯着眼，将记忆拉长。他说，自己曾经困顿于破城角落，挑扁担赶路，摆地摊卖字，白天奔波谋生，夜晚挑灯练字，一日如此，日日皆然。说到此，他抬起眼，缓缓地目视前方，眼眶里闪现出的清亮将他从回忆里抽离。随后，他看着在一旁整理笔墨的助理，定了定神，握紧双手，继续说道："我有想过丢下一切，但绝没有想过放弃梦想！"

在12年的漂泊生涯中，赵永华踏遍全国二十多个省、数百个大小城市。每到一处，他都要结交当地的书画名家，与其交流书艺，切磋技艺。赵永华一路南下，挥毫泼墨，书法技艺也愈加圆润纯熟，并先后在诸多国际国内书画大赛中崭露头角。书坛新秀悄然崛起。

时光不负追梦人，他精湛的书法技艺和这段传奇的从艺人生故事得到了媒体关注。从1990年开始，中央电视台、《人民日报》先后对他的生平和书法作品进行了专题报道。可以说，赵永华是被国家主流媒体较早关注的民间书法家。但是，赵永华并没有因此走上商业名家之路，仍潜心研究书法艺术。以至于十多年后，曾经的同行或者小辈都已经名声大噪，获利无数，他却低调无闻。

面对记者"现在想起，当时自己离功成名就也许只差一步了，您没有后悔过吗"的提问，赵老师仰着头，轻松地笑笑说："哪里有什么功成名就哩？我不过是会写几个字罢了，谈不上有多大的贡献。况且不掺杂任何物质的书法世界才是让我醉心快乐的。简单、随性，如此，安好。"

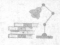

对此，有书法艺术评论家评论道：书法，以其特有的中华国粹文化、特有的文化理念，修其心、养其性。赵永华先生举书法养性、文化修心之理念，不奢名利，不求仕途，坚持十年如一日品清茗以唱风雅，怡墨香修正人性，着实令人钦佩感叹！

翰林墨迹：黑白艺中趣，如"霜竹雪松，风骨铿锵"

书法界这样评价赵永华之书：用笔拙重，常于不经意中枯墨飞白，他书道稳健，行云流水，大气磅礴，笔力雄浑流畅，结字造型刚健有力，布白气势通体俊朗。这也如同他本人的脾性一般：潇洒自如，随遇而安；不忘初衷，顺心所行。正如清代评论家刘熙载在《艺概·书概》中所言："书，如也，如其学，如其才，如其志，总之曰如其人而已。"书法作品是书法家的知识、修养、心灵、悟性等各方面的综合体现。赵永华虽然行书半辈子，但仍能保持习字的初心和性格的本色，实属难能可贵。

采访进行到一半时，赵永华先生为我们现场泼墨，一展风采。之前的交谈中，老先生散发着一片质朴醇和之气，等转到写字时，则变换了气场。只见他凝神创作，用笔顿挫；流转于黑白之间，洒落随性、自由，纤毫之间倾泻了赵老先生对书法孜孜不倦的爱与追求；黑白线条在宣纸上舞动，墨韵变幻，鲜活自然。赵老师为我们展示了楷、隶、行、草，各体皆精，他自创的"永华体"尤其独具特色，极具现代意象画与传统书法结合的创意气息。一幅《精气神》更是精妙绝伦，风格豪迈奔放，如狂涛漫卷，带着行书韵味的线条，有虚实、有刚柔、有顿挫、有疏密、有迟速，行云流水的笔迹蕴含节奏和韵律，似刀光剑影，又似波澜跌宕。以行书书之，正符合"精、气、神"蓬勃向上的朝气、坚忍不拔的意志、时我不待的劲头、奋力拼搏的力量、积极奉献的执着，内涵丰富，韵味十足。

据他随行多年的助理介绍，几十年来，赵永华每日坚持临池学书、作书、授书，有时通宵达旦创作。"三伏砚其卤汗，冬九舐墨成冰"，从魏碑到颜真卿，从癫狂米芾延伸至张旭、怀素，赵永华一心追逐笔墨"气势"，同时不忘精雕细琢之妙。

赵永华先生之书，让人喜爱又肃然，心生感叹：这黑白墨迹鲜活灵动，每幅作品既特别讲究情趣变化，又做到了传情达意。

心灵轨迹：不露锋芒，抱朴含真；办班修学，传播文道

如今，赵永华在书法之路上的追求并没有停止。都说，一位艺术家的艺术价值，或艺术含金量，不仅要仰仗艺术本体，还要有艺术之外的诸多外力，如社会责任、历史担当、无私大爱等。这些同属艺术实践的重要组成部分，亦是艺术价值不可分割的核心元素。对此，赵永华颇为赞同。

据悉，从1995年到2006年，赵永华在家乡邵东县城办学十年，亲力亲为，手把手授课。"我来家乡办学，不是为了挣钱，我是想让学生真正懂得写字的方法和了解书法神奇的魅力，并将书法这一中华传统文化发展和继承下去。"2006年10月，赵永华还在深圳创办了一家书法艺术培训中心。在这里练习书法的学生不计其数，他们在感受中国书法滋养心灵的同时，也获誉无数。

在他看来，书法与生活已经融为一体，成为自己的一种生活方式。当别人消暑纳凉时，他在书房练字；当别人围着暖炉聊天时，他在琢磨字体。他说："我喜欢在每一笔书写的过程中感受生命的律动。"

讨论：

1. 传承书法的传统文化，除了需要坚定的信仰，还需要具备哪些品质？
2. 作为一名学生，你认为我们可以通过哪些渠道传承中华传统书法文化？

第八篇

书法作品欣赏

开篇寄语

中国书法历史悠久，是中华民族优秀的传统文化之一。它既是文化交往的工具，也是一门独放异彩的视觉艺术，极具欣赏价值。书法是以文字为基础的形象艺术，书法的美包含用笔的美、结构的美和全幅的意境美。书法的欣赏性不仅取决于书法艺术的形式、结构、线条等外在面貌，而且取决于书法的内在精神。

育人目标

1. 感受汉字和书法的魅力，陶冶情操，提高审美能力和文化品位。
2. 体会毛笔、钢笔书写的特点，养成"提笔就是练字时"的习惯，激发热爱汉字、学习书法的热情，增强文化自信。

第一课　毛笔书法作品欣赏

至理名言

学书时时临摹，可得形似。大要多取古书细看，令入神，乃到妙处。唯用心不杂，乃是入神要路。——黄庭坚

小楷难，小草犹难。楷以法胜，草以神胜。法可勉强合，神非绝迹无行地，不能超脱八法之外，游行九宫之中。——朱和羹

书法欣赏对书法学习者来说，是个极为重要的、不可或缺的、始终要坚持的环节。学习书法首要任务是要学会书法欣赏，这是开阔眼界、学习借鉴前人及同代人书法艺术的重要手段。

应知导航

了解我国优秀的楷书作品、行书作品、草书作品、隶书作品。

一、楷书作品欣赏

1. 颜真卿的《颜勤礼碑》

《颜勤礼碑》是颜真卿书法最为成熟时期的佳作之一，已完全脱去初唐的楷法体态，其结构具有端庄豁达、舒展开朗、动静结合、巧拙相生、雍容大方之特点。其用笔横细竖粗，藏头护尾，方圆并用，雄健有力。竖画取"相向"之势，捺画粗壮且雁尾分叉，钩如鸟嘴，点画间气势连贯。碑中的字，同样的点画有不同的变化，生动多姿，节奏感强。此碑重法度、重规矩，具有大唐盛世之气象。图 8-1 和图 8-2 为《颜勤礼碑》局部。

图 8-1 《颜勤礼碑》局部（一）　　　　　　图 8-2 《颜勤礼碑》局部（二）

2. 柳公权的《玄秘塔碑》

《玄秘塔碑》是柳公权书法发展演进中的一座里程碑，是其楷书的代表作品，标志着柳体书的成熟。此碑笔力遒劲，结构严谨，字体清秀，体势劲娴，有"柳骨"之称。横长瘦挺舒展，横短则粗壮有力；竖画悬针为粗，以为主笔，垂露稍细，求其变化；其撇，长则轻，短则重；捺则重出，力度强健。《玄秘塔碑》集柳公权几十年的功力，笔笔精到，字字严谨，是后人学习柳体书法必须临摹的碑帖。图 8-3 和图 8-4 为《玄秘塔碑》的局部。

图 8-3 《玄秘塔碑》局部（一） 图 8-4 《玄秘塔碑》局部（二）

3. 赵孟頫的《玄妙观重修三门记》

《玄妙观重修三门记》历来被认为是赵书大楷的代表作品之一。此碑用墨略淡，墨色清醇沉润，结字严密，点画准确，笔法宽和流利，书风较为严整，用笔沉稳，一丝不苟；个中偶露行书笔意，潇洒超逸之气蕴于规整庄重之中。明代李白华赞誉此碑书法具有唐代李北海的鸿朗、徐浩的厚重、颜真卿的精神，被誉为"天下赵碑第一"。图 8-5 和图 8-6 为《玄妙观重修三门记》局部。

图 8-5 《玄妙观重修三门记》局部（一）

图 8-6 《玄妙观重修三门记》局部（二）

　　北大荒书法艺术长廊始建于 1985 年，距黑龙江省鸡西市密山市区 10 千米，由三部分构成：一是在密山工作过的革命前辈，如王震、吴亮平以及后来成为空军司令的王海等人的手迹；二是为开发北大荒作出贡献的文化名人，如丁玲、艾青、聂绀弩、吴祖光等人的书作；三是我国现代著名书法家，如启功、邵宇、沈鹏等人的墨宝。

　　北大荒书法长廊刻存了 1600 多位书法家的 2000 余幅书法作品，占地 4.2 万平方米，荟萃了历届中国书法家协会 80%～90% 的主席、副主席、秘书长、常务理事长、理事长的真迹，还有两幅作品为日本书法家手书，是全国最大的现代书法艺术碑林。

二、行书作品欣赏

1. 王羲之的《兰亭集序》

　　《兰亭集序》（见图 8-7）记叙了兰亭周围山水之美和友人聚会的欢乐之情，抒发了作者对好景不长、生死无常的感慨。结体欹侧多姿，错落有致，千变万化，曲尽其态，帖中 20 个"之"字皆别具姿态，无一雷同。用笔以中锋立骨，侧笔取妍，有时藏蕴含蓄，有时锋芒毕露。尤其是章法，从头至尾，笔意顾盼，朝向偃仰，疏朗通透，形断意连，气韵生动，风神潇洒。所以明末董其昌在《画禅室随笔》中说："右军《兰亭集序》，章法为古今第一，其字皆映带而生，或小或大，随手所如，皆入法则，所以为神品也。"最难能可贵的是，《兰亭集序》"不激不厉"的风格中，蕴藏着作者圆熟的笔墨技巧、深厚的传统功力、广博的文化素养和高尚的艺术情操，达到了登峰造极的境界。

图 8-7 《兰亭集序》

2. 颜真卿的《祭侄文稿》

《祭侄文稿》（见图 8-8）中圆转遒劲的篆籀笔法以圆笔中锋为主，藏锋出之。此稿厚重处浑朴苍穆，如黄钟大吕；细劲处筋骨凝练，如金风秋鹰；转折处，或化繁为简、遒丽自然，或下笔狠重、戛然而止；连绵处，笔圆意赅，痛快淋漓，似大河直下，一泻千里。此稿一反"二王"茂密瘦长、秀逸妩媚的风格，变为宽绰、自然疏朗的结体，点画外拓，弧形相向，顾盼呼应，形散而神敛。字间行气，随情而变，不计工拙，无意尤佳，圈点涂改随处可见，在不衫不履的挥写中，生动多变，可以强烈地感受到刚烈耿直的颜真卿的感情起伏和宣泄。行笔忽慢忽快，时疾时徐，欲行复止。字与字上牵下连，似断还连，或萦带娴熟，或断笔狠重，或细筋盘行，或铺毫直下，可谓跌宕多姿，奇趣横生。

图 8-8 《祭侄文稿》

3. 苏轼的《寒食帖》

《寒食帖》（局部见图 8-9）是一首遣兴的诗作，诗写得苍凉多情，表达了苏轼当时惆怅孤独的心情。也正是在这种心情和境况下，通篇书法起伏跌宕，光彩照人，气势奔放，而无荒率之笔。此诗的书法用笔或清俊劲爽，或沉着顿挫，字体由小渐大，由细渐粗，有一种徐起渐快，突然终止的节奏。

《寒食帖》在书法史上影响很大，被称为"天下第三行书"，也是苏轼书法作品中的上乘之作。黄庭坚盛赞此卷于诗胜过李白，于书兼有唐、五代诸家之长。苏轼曾说："我书意造本无法，点画信手烦推求"，又说："天真烂漫是吾师。"实为此卷的写照。世人遂将《寒食帖》与东晋王羲之的《兰亭集序》、唐代颜真卿的《祭侄文稿》合称为"天下三大行书"。

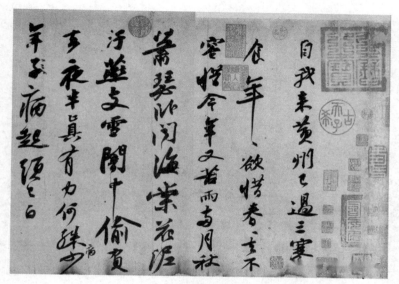

图 8-9 《寒食帖》局部

三、草书作品欣赏

1. 王羲之的行草《忧悬帖》

在章法处理上，《忧悬帖》（见图 8-10）的列轴线趋向平稳，无明显的摇摆和跌宕，各段轴线吻合严密。第二列轴线波形与第一列轴线波形相似，但又有微小差异，达到了和而不同的效果。"忧""悬"两字错位较大，但不影响列气，反而在连续中带了些许波动，加强了作品的灵动感。轻重对比方面，第一列和第二列中部较重，形成三角结构，最粗的笔画和最细的笔画相差四倍以上，但又不显得突兀。

2. 怀素的草书《自叙帖》

在章法处理上，怀素为了表现激烈的情绪，在字体大小、墨块轻重、线条长短、字间疏密等方面进行了多样化的处理。如果展平《自叙帖》，首先，夺人眼球的是那个巨大的"戴"字，它像一个舞台上的领舞者，或者说像蚁群中的"蚁后"，傲视群雄，鹤立鸡群。其次，还有"轴""翻""奥"等字，它们明显大于周围的字。如果仔细分析每一个段落、每一列，我们总能找到那些相对突出的字，也能找到那些藏于一隅的小字。即使在一个字里，也有主笔和次笔之分。这是客观现实在草书艺术中的反映。

《自叙帖》是一个草书长卷巨制，像一首史诗般的叙事交响乐。开始段落多用散字，少连笔，字体大小相对匀称，表现出大幕徐徐开启、故事逐步展开的序幕状态。这时作者心情相对平和。随着列数的增多，连笔现象也逐渐增加，直到数字一笔完成，作者情绪随之逐渐高涨，笔画粗细变化、连断变化明显增多，并出现了几处一笔写完一列的字组。如此这般，整体作品分段行进，跌宕起伏，一步一步地将作品情绪推向高潮。图 8-11 ～图 8-13 为《自叙帖》局部。

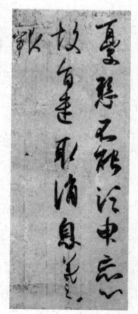

图 8-10 《忧悬帖》

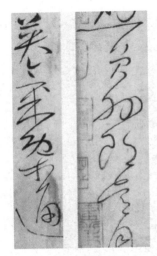

图 8-11 《自叙帖》局部（一）

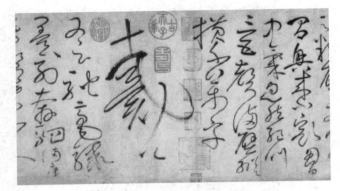

图 8-12 《自叙帖》局部（二）

图 8-13 《自叙帖》局部（三）

四、隶书作品欣赏

1.《曹全碑》

《曹全碑》全称《汉郃阳令曹全碑》（局部见图 8-14 和图 8-15），其结构特点主要为疏朗平整、舒展奔放，字形多取横势，间有长、方结体，横向开张流畅，纵向含蓄稳健，从而使结构显得雍容大度、飘逸多姿。

结构呈扁方形是汉隶的共性，但《曹全碑》中有些字的结构扁到了几乎不能再扁的程度，这在其他汉碑中是罕见的。例如，"共"字，两横上束下展，左右逸荡，上两竖与下两点紧密对应，更显中宫紧结，与中部一大波画形成对比。"命"字，左撇右捺如一把大伞，将中间部分完全罩住。而"元"字，竖弯钩则极力右伸，使整个字势飘逸舒展。

2.《石门颂》

《石门颂》全称《汉故司隶校尉犍为杨君颂》（局部见图 8-16），它继承了古隶的率意与篆书的简洁，多用圆笔，并把方笔与圆笔巧妙地融合，富于变化。起笔逆锋，含蓄蕴藉；中间运笔遒缓，肃穆敦厚；收笔回锋，少有雁尾而具掠雁之势。笔画圆劲流畅、古厚含蓄而富有韧性，毫无矜持做作。

图 8-14 《曹全碑》局部（一）

图 8-15 《曹全碑》局部（二）

图 8-16 《石门颂》局部

该刻被称为草隶鼻祖和楷模，大气磅礴，挥洒自如，既整齐规范，又富于变化，富含感情，不拘一格，不拘绳墨，笔势纵放，奇趣横生，字迹放浪形骸，天真自然，笔画粗细虽区别不大，但每一笔画变化多端，用笔挥洒自如，不作修琢，有自然豪放之意趣，字画瘦硬，结构疏朗，飘逸有致，笔隶中带篆、带草、带行，被书家称为"隶中之草"。

知识拓展

花押

南宋文学家洪迈说："押字古人书名之草者，施于文记间，以自别识耳。"花押即古人以图文结合的方法，制作出别人不认识、只有自己才能识别并赋予一定含义，用在自己作品上的一种独特的符号。

据传，花押由曹操的重孙魏国皇帝曹芳始创。当时魏国的朝政由司马懿的长子司马师和次子司马昭把控，他们将曹芳贬为齐王，曹芳怀恨在心。254年秋，曹芳与自己的心腹中军许允谋划，准备在司马昭出击西蜀回朝来拜见自己时将其杀死。诏书密令已经写好，只等曹芳盖鸭子形密令图章。然而，当司马昭出击西蜀回朝来访时，曹芳恐惧至极，不敢在密令上盖鸭子形图章，优人（唱歌的艺人）云午等唱曰："青头鸡，青头鸡。"这里的"青头鸡"是鸭子的别称，暗指鸭子形密令图章，暗语催促曹芳下决心杀掉司马昭。因"鸭"与"押"同音，"花押"由此而生。

后来，花押被多个行业借用。书画家使用花押落款，用来显示自己独特的个性。例如，宋徽宗赵佶的花押"天下一人"，被后人称为"绝押"。明末清初的书画家朱耷的花押"八大山人"是笑是哭难以说清，其中隐喻着只有他自己才知道的含义和内心深处的情怀。紫砂壶窑主和铁匠将花押用于自己的产品（紫砂壶、剪刀、菜刀）中是为了防伪。花押进入诉讼行业后，已经变成画押（签名），起着承认供词的物证作用。

到了现在，书法家们不必再隐晦自己的真实姓名，书画界也早已不再使用花押落款。

第二课　硬笔书法作品欣赏

喜即气和而字舒，怒则气粗而字险，哀即气郁而字敛，乐则气平而字丽。情有重轻，则字之敛舒险丽亦有浅深，变化无穷。——陈绎曾

故书也者，心学也；写字者，写志也。——刘熙载

书法欣赏即通过对优秀书法作品的品评，领略其中蕴含的美。欣赏优秀书法作品，用心品评其韵味，可有效提高学习者的审美水平，进一步提高其本身的书写水平。

了解我国优秀的硬笔书法家及其作品。

一、沈鸿根硬笔书法作品

沈鸿根，别号与笔名为江鸟，1943 年出生，当代硬笔书法家，曾任《写字》杂志副总编，上海中华书画协会副会长，中国书法家协会会员，上海市书法家协会硬笔书法家联谊会首任会长，《硬笔书法天地》网站高级顾问。沈鸿根的书风雄放而清丽，软硬兼施，雅俗共赏，以"独标风骨艺坛上，濯古来新成一家"的书风和出版四十多种书百万字的专著与字帖称雄艺坛，蜚声四海。沈鸿根从 20 世纪 70 年代便开始了对硬笔书法的研究，是中国现代硬笔书法的早期开拓者之一。

沈鸿根硬笔书法作品如图 8-17 所示。

图 8-17　沈鸿根硬笔书法作品

二、庞中华硬笔书法作品

庞中华，著名书法家、教育家和诗人，四川达州市人，出生于 1945 年，1965 年毕业于西南科技大学地质勘探专业，当代中国硬笔书法事业的主要开拓者，现任中国硬笔书法协会名誉主席、庞中华硬笔书法学院院长，曾当选为第八届全国政协委员。

庞中华练习硬笔书法几十年，遍临名帖，他认为对前辈的书法不能一味临摹，否则会

失去自我，而应该不断创新，用他的话说就是"读古帖写现代字"。同时，庞中华曾追随国学大师文怀沙，与范曾、王立平、空林子、周逢俊等名家同为其关门弟子，诗歌创作也具备一定功底。

庞中华硬笔书法作品如图 8-18 所示。

图 8-18　庞中华硬笔书法作品

三、王正良硬笔书法作品

王正良，1949 年生，浙江嵊州人，系书圣王羲之第五十四代孙，著名书法家、中国硬笔书法事业的重要组织者和推动者。王正良酷爱书法艺术，付感情于其中，博学笃行，玉润金生，笔随心动，创作和积累了一大批较有分量的毛笔和钢笔书法作品。

王正良硬笔书法作品如图 8-19 所示。

公相人之世有令法為時名卿公自少時已擢高
科登顯仕海內之士閒下風而坐餘光者蓋亦
有年矣所謂將相而富貴皆公所宜素有非
如窮阨之人儌幸浮志於一時出於庸夫愚婦
之不意以驚駭而誇耀之也然則高牙大纛不
足為公榮桓圭袞冕不足為公貴惟德被生民
而功施社稷勒之金石播之聲詩以耀後世而垂
與窮此公之志而士亦以此望於公也
郎錄宋歐陽脩相州畫錦堂記賀六庙於翰堂
己亥初冬、羲之後裔王正良時於杭州

图 8-19　王正良硬笔书法作品

学以致用

1. "天下三大行书"指哪三个书法作品？
2. 《曹全碑》是哪种书体的代表作品？简述其特点。
3. 列举三位著名的硬笔书法家，说出其名字及书法特点。

素养提升

苏士澍：弘扬民族文化，中国书协任重道远

　　书法在中国传统文化中有着极其重要的地位，在大力弘扬民族文化的今天，中国书法家协会肩负着崇高的历史使命。为此，苏士澍不辞劳苦、费尽心血，为书法下基层、书法进课堂、书法办展览四处奔走。

下到基层去

　　书法是一门高雅的艺术，但高雅的艺术究竟是放置在艺术殿堂、象牙塔之中供人仰望，

还是让其根植于民族传统、深入平民百姓的生活？

苏士澍曾经这样说："我一直认为，艺术家要扎根群众、深入实际，文艺创作脱离基层就成了无源之水、无本之木。"

苏士澍是个行动能力很强的人，据不完全统计，他在 2016 年先后到广东、海南、四川、陕西等多个省份考察、调研书法和书法教育的现状。

2016 年 2 月 4 日，苏士澍先生带队，同 15 位著名书法家来到武警国旗护卫队驻地。他们将心中的深情厚谊付诸笔墨，将写就的作品全部赠给这些战斗在一线的武警官兵，以此表达对那些不畏严寒酷暑、风吹雨打，保卫天安门区域安全的一线人员的深深敬意。苏先生和其他书法家也赢得了官兵们的崇高敬意。

正是由于深入调研，他掌握了大量的第一手材料，对基层书法和书法教育了如指掌，对一些问题提出了很多有见解、有深度，有很强针对性、指导性的意见和建议。

进到课堂去

随着现代科技的进步和手机、互联网的普及，人们交流和学习的方式都发生了巨大的改变。对汉字书写的依赖度下降，网络语言盛行，不规范使用汉字和"提笔忘字"的现象令人担忧。

苏士澍先生在很多场合都特别提到过一件事。1848 年，有人曾说过："一旦废止汉字而改用字母去拼写汉语，中国就会出现数百种文字，中国将像欧洲一样四分五裂、不复存在。"为了防患于未然，苏士澍多年来一直致力于推动中小学书法教育进课堂的工作。

苏士澍认为，让孩子们从小接触书法、亲近书法，目的是让传统文化在他们心中播下无形的种子、打下牢固的根基，从而培养他们的爱国主义情怀。古人强调"字如其人""心正笔正"，由此苏士澍提倡让青少年写好中国字、当好中国人。

在苏士澍先生和其他有识之士多年的奔走、呼吁下，2011 年 8 月 2 日，教育部颁布了《教育部关于中小学开展书法教育的意见》，而后在 2013 年 1 月 18 日又颁布了《中小学书法教育指导纲要》。此后，各地教育行政部门和广大中小学校积极响应，社会各界交口称赞，引起巨大的社会反响。

办进展里去

苏士澍对书法艺术的社会效应非常重视。他参加论坛和展览，很少有纯粹的应付和应酬，往往会提出一些观点，令人耳目一新，受到启发。

2016 年 6 月 4 日，苏士澍参加广西书法家交流座谈会并作为嘉宾发言。他对广西书协近年来工作开展的情况给予了高度评价，尤其对"美丽南方"文艺精品创作活动的实施，"八桂书风"的打造，承办全国第十届书法篆刻作品展、"黄庭坚奖"全国书法展等有影响的重大展览及书法人才培养方面所取得的成绩表示充分肯定，对广西书法的发展提出了建议并寄予厚望。

中国书法家协会在继承和发扬中国书法艺术传统、开展书法教育、推动书法普及的基础上，将继续努力提高书法艺术水平，更加关心和支持国内的群众性书法活动，不断发展和壮大书法事业，切实做好党和政府联系书法家、书法工作者以及书法爱好者的纽带和桥梁。

他还特别强调，临沂是大书法家王羲之、颜真卿的故乡，有深厚的历史文化底蕴，在

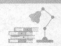

城市中，也随处可见传统文化、书法文化的元素。作为两位大书法家的故乡，临沂可以多发掘书法大家的文化特点，倡议临沂的文化界人士多以二者的作品为学习榜样，创作时也多以临沂本土历史名人的作品为模本，书写出临沂的本土文化特色。

中国书法源远流长，书家众多，流派纷呈，很多地方、各个时期都涌现了众多具有影响力的书法家。苏士澍先生关于"书写本土文化特色"的主张，为广大书法家、书法爱好者提出了一条中肯的建议。

苏士澍前几年曾举办过几次书法展，没有一次是单独的作品展示，每次均具有读书的内涵。"读书励志"这样主题明确的暂且不说，像"文房四宝""金石题跋""情系草原"等，涉猎广泛，尽可能地展现字外的闪光点。

自古以来，书家即读书人。书法家应当博学多才，善书或者会写字只不过是基础而已。说得学术一点，对一个书法家来说，写字只不过是成为书法家的必要条件，绝非必然条件。多位书法家也一再强调"功夫在字外"的理论。苏士澍通过多年的探索，在启功、杨仁恺等老前辈的熏陶下，彻底明白了这一道理。所以他学字不忘读书，读书坚持习字，把学习书法和读书彻底看作一个有机的整体。

正因如此，苏士澍不断举办各类学术研讨会，听取海内外同行的意见，决心为国家、为后人留下点什么。

苏士澍虽然已年过花甲，可书龄正在壮年，正是发奋的时机。我们有理由相信，即使有更大的成绩，他也会面带微笑地说："我，不过一书生而已。"

讨论：

1. 从材料中，你获得了哪些启发？

2. 结合材料和所学知识，谈谈苏士澍先生为书法文化的传承做出了哪些努力，思考当今社会需要怎样的民族文化传承精神。

参考文献

[1] 王根权. 书法通识教程 [M]. 北京：中国人民大学出版社，2010.

[2] 邹志生，王惠中. 毛笔书法教程 [M]. 3 版. 武汉：华中科技大学出版社，2011.

[3] 刘明新，成立平. 书法鉴赏 [M]. 北京：机械工业出版社，2017.

[4] 邹志生，王惠中. 硬笔书法教程 [M]. 2 版. 武汉：华中科技大学出版社，2010.

[5] 刘景向. 刘景向钢笔正楷书法教程 [M]. 上海：上海文化出版社，2011.

[6] 肖鑫. 书法基础教程 [M]. 北京：人民美术出版社，2008.

[7] 谢桂友，韦小福. 书法通用教程 [M]. 长沙：湖南大学出版社，2011.

[8] 丁文隽. 书法通论 [M]. 北京：人民美术出版社，2008.